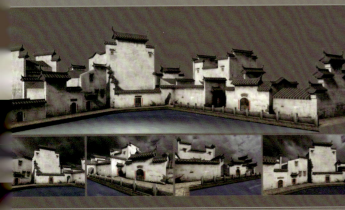

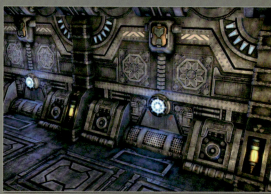

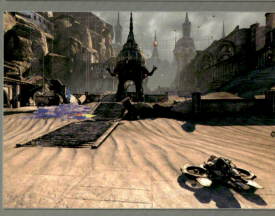

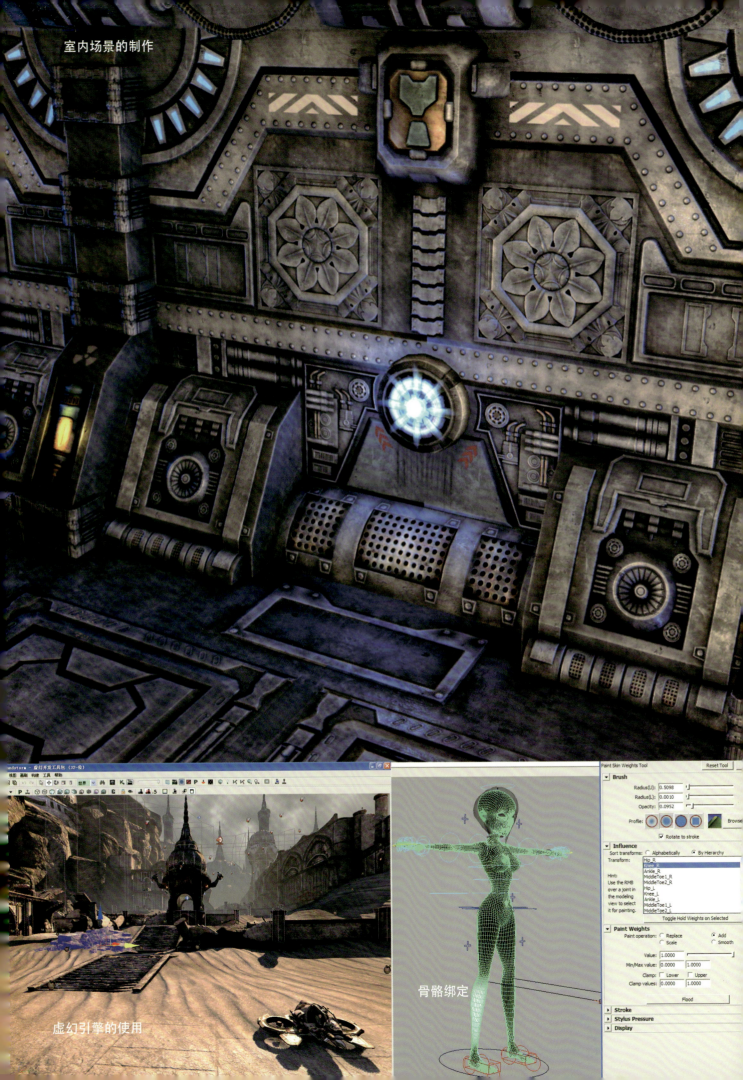

室内场景的制作

虚幻引擎的使用

骨骼绑定

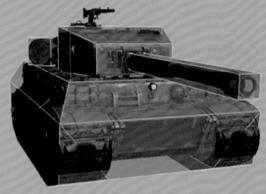
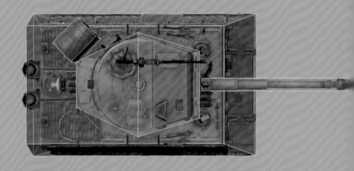

碰撞体设置

游戏物品 LOD

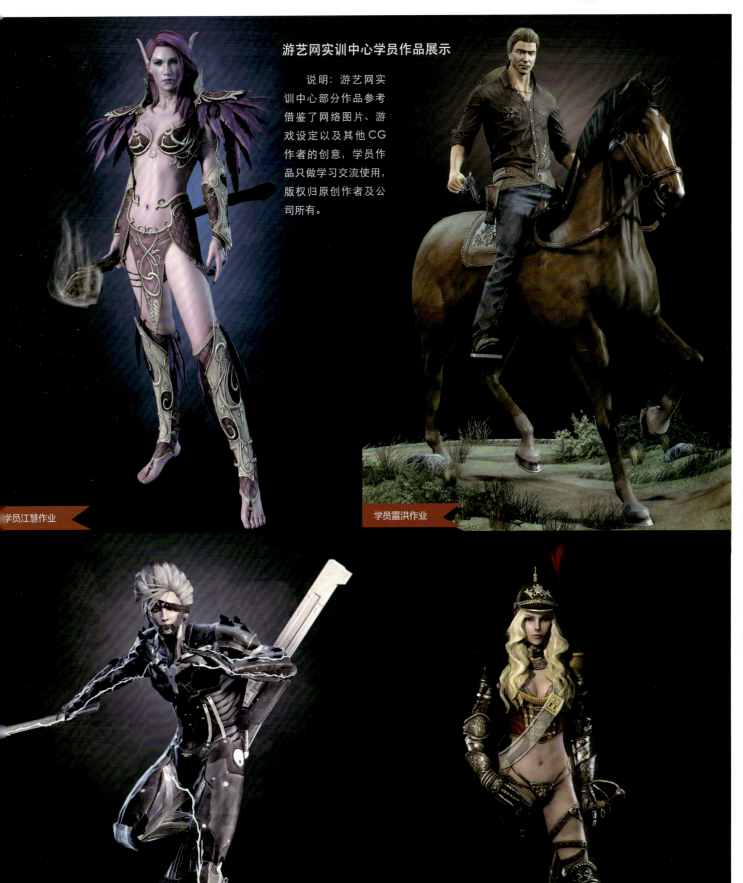

学员李松杰作业

学员廖青燕作业

学员蒙琛成作业

学员万长崎作业

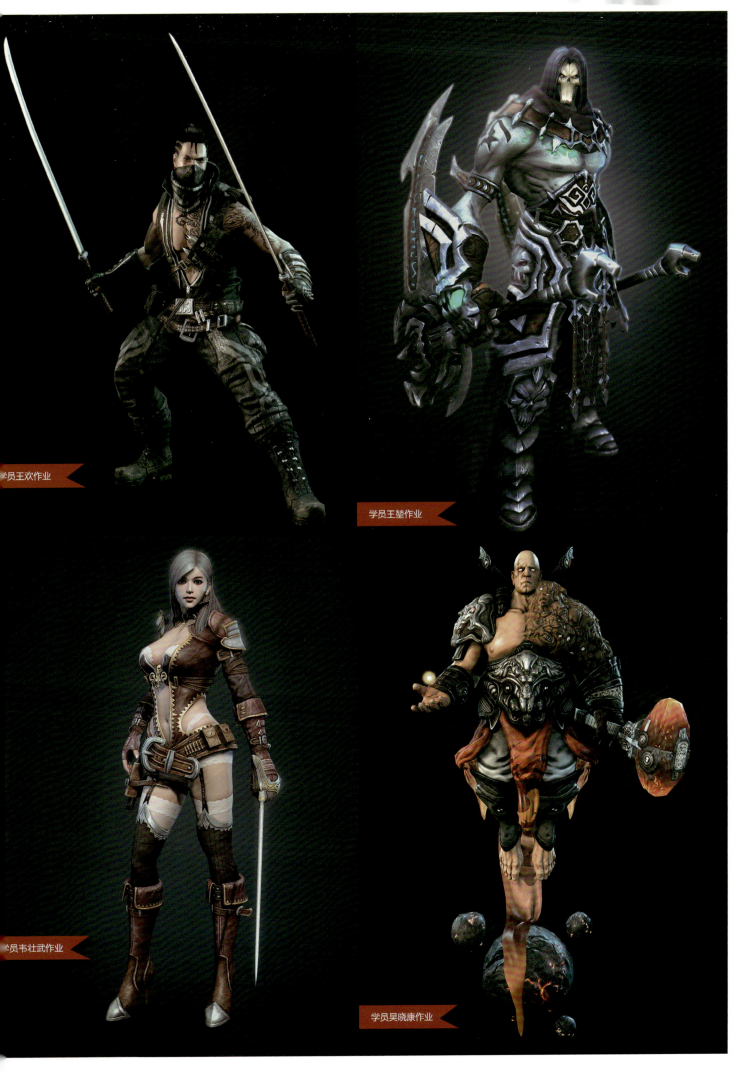

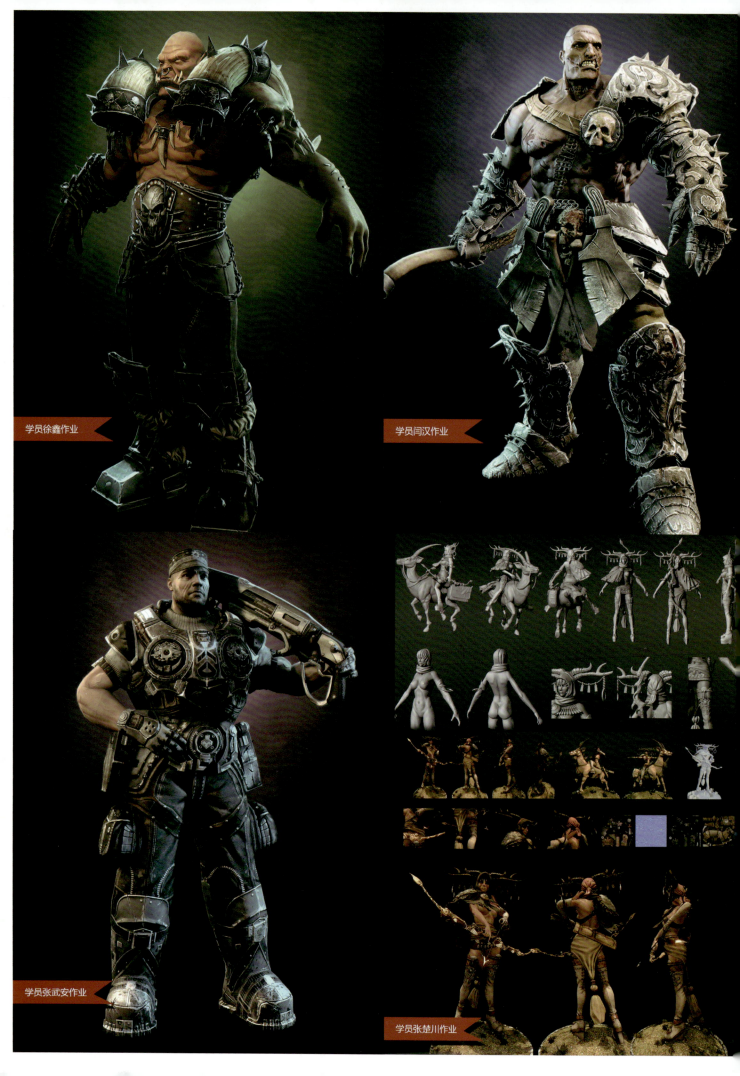

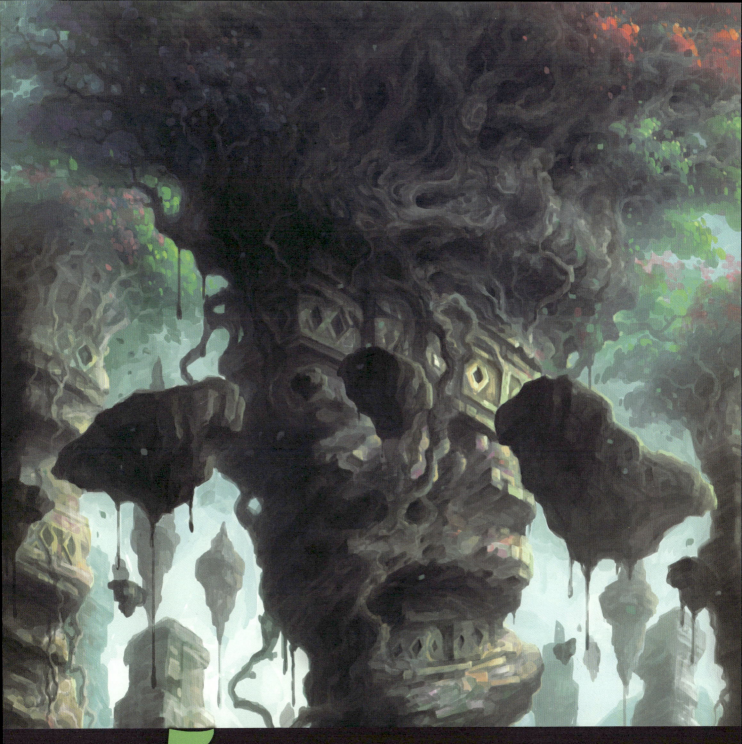

Vol.**5** 游戏原画设计

游艺网
教育部
-编著-

内 容 简 介

游戏原画是一种艺术,更是商业流程中的一个重要环节,不仅需要创作者的基本绘画功底,还需要洞悉制作游戏的基本流程,明白各个环节的动态规律,并不是画出来就完成了,还要为后续的设计改编工作定下基调。所以,学习游戏原画需要大量的时间和互动,需要真正深入行业去体会原画师的艰辛,不是纸上谈兵就能做好的事情。

本书作者为从业 10 年以上的资深原画师,利用其多年积累的深厚资源针对游戏原画教学制作了大量的教学案例,循序渐进地讲解游戏原画的创作思维和方式。

本书内容包括:原画设计概述,创作工具和方法,原画设计者的基本素质,原画的发展前景,原画的一些局限性,原画设计的宗旨,风格的定义,原画规范,原画创作的方法和步骤,角色类原画的构成法则,场景类原画的构成法则,原画的色彩构成,原画绘制案例解析,原画整体构成,如何提高原画的设计能力,另外,附录中作者结合工作经验归纳了原画设计常见的八大弊病。

本书主要面向广大游戏、动漫爱好者,包括艺术类专业师生、社会培训师生、游戏创作爱好者、CG 行业从业人员等。

本书封面贴有清华大学出版社防伪标签,无标签者不得销售。
版权所有,侵权必究。举报:010-62782989,beiqinquan@tup.tsinghua.edu.cn。

图书在版编目(CIP)数据

游戏原画设计 / 游戏网教育部 编著. --北京:清华大学出版社,2015(2023.1重印)
(游戏艺术工厂)
ISBN 978-7-302-37809-9

Ⅰ. ①游… Ⅱ. ①游… Ⅲ. ①动画—绘画技法 Ⅳ. ① J218.7

中国版本图书馆 CIP 数据核字(2014)第 198054 号
朱雨萌

责任编辑:栾大成
装帧设计:杨玉芳
责任校对:胡伟民
责任印制:曹婉颖

出版发行:清华大学出版社
网　　址:http://www.tup.com.cn,http://www.wqbook.com
地　　址:北京清华大学学研大厦 A 座　　邮　编:100084
社 总 机:010-83470000　　邮　购:010-62786544
投稿与读者服务:010-62776969,c-service@tup.tsinghua.edu.cn
质量反馈:010-62772015,zhiliang@tup.tsinghua.edu.cn

印 装 者:涿州汇美亿浓印刷有限公司
经　　销:全国新华书店
开　　本:210mm×285mm　　印 张:10　　插 页:4　　字 数:500 千字
版　　次:2015 年 4 月第 1 版　　　　　　　　　　　印　次:2023 年 1 月第 6 次印刷
定　　价:59.00 元

产品编号:050323-02

编委会

学校名称	任 职	姓 名
中国美术学院	网络游戏系系主任	路海燕
中国杭州动漫游戏产学合作讲坛	组委会 秘书长	黄晓东
西安工程大学艺术工程学院	动漫教研副主任	李德兵
长沙理工大学	院长	王 健
广西艺术学院	院长	覃锦坤
武汉城市职业学院	创意学院副院长	方 芸
贵州大学	亚洲动漫教育协会教材编写委员	李汝斌
西安工程大学	动画系副教授	曾军梅
湖州职业技术学院信息学院	副院长	汤 向
江苏大学	动漫系主任	郑 洁
浙江商业职业技术学院	动画系专业教师	周剑平
西安文理学院	动画系副教授	李 翔
浙江商业职业技术学院	动漫专业副教授	姜含之
浙江艺术职业学院	动漫系专业教师	孙煜龙
天津美术学院	动画系主任	余春娜
西安文理学院	动漫专业带头人	刘勃宏
武昌职业学院	动漫学院院长	李菊香
浙江国际海运职业技术学院	动漫游戏专业负责人	程舟珊
湖州职业技术学院	动漫系主任	王 伟
金华职业技术学院	动漫系主任	修瑞云
宁波大红鹰学院	副院长	殷均平
浙江建设职业技术学院	动漫专业主任	赵莜斌
广州城建职业学院	动漫专业副主任	杨雄辉
韩山师范学院	动漫系主任	黄少伟
河北师范大学美术学院	动漫系主任	祁凤霞
浙江工业职业技术学院	动漫专业负责人	韩越详
河南城建学院	动漫系主任	吴孝丽
河北师范大学汇华学院	动漫专业副部长	刘文超
秦皇岛职业技术学院	动漫系主任	杨宏伟
大连职业技术学院	动漫系主任	谷 雨
辽宁林业职业技术学院	动漫专业副主任	吴 进
湖南文理学院	动漫系主任	陈国军
西南大学育才学院	动漫系主任	王 越
西安外国语大学	动漫系主任	李金明
黑龙江信息技术职业学院	动漫系主任	管弘强
四川工商职业技术学院	动漫系主任	倪泰乐
海南软件职业技术学院	影视动画教研室主任	张卫国
南京信息工程大学传媒与艺术学院	动漫系主任	梁 磊
广州工商职业技术学院	美术设计系副主任	郝孝华
杭州职业技术学院	动漫专业带头人	王启兵
南京视觉艺术职业学院	影视动画、游戏设计教研室主任	黄剑玲
广西职业技术学院	影视动画教研室主任	彭 湘
黄冈职业技术学院	动漫系主任	夏文秀
广西科技大学	动漫专业工程师	邓榕滨
浙江机电职业技术学院	动漫系专业教师	孙 迪
广州大学华软软件学院	游戏系教师	王传霞
大庆师范学院	动漫系评委讲师	李 博
海南软件职业技术学院	动漫系专业教师	戴敏宏
韩山师范学院	动漫系专业教师	刘会军
四川职业技术学院	动漫系专业教师	朱红燕
金陵科技学院	动漫系专业教师	张 巧
湖州师范学院	动漫系专业教师	艾 红
河北大学	动漫系专业教师	姜 妮
湖南涉外经济学院	动漫系专业教师	徐 英
湘潭大学	动漫系专业教师	姜 倩
辽宁师范大学	动漫系专业教师	许洺铭
大理学院	动漫系专业教师	刘 萍

赠 言

EA 中国区 总经理 ason Chein	GAME798 对游戏发展的贡献是不可忽视的！随着中国研发能力的提高，只有通过共享经验和见解，才能加强中国的研发力量并使之达到国际水平，我们全力支持游艺网继续为全球游戏行业输出优秀人才！
UBI 育碧 上海游戏制作人 董晓刚	诚挚祝愿游艺网越办越好，为世界游戏事业做出更大的贡献！
网易 大话西游项目 美术总监 唐自银	祝 GAME798 在今后的发展道路上大展宏图！成为专业游戏人士和游戏爱好者最强大的交流、合作、取经平台。
深圳光宇天成总经理 许振东	祝游艺网随着游戏产业的发展日益壮大，成为研发人员最好的自我增值和同行交流的平台。
深圳海之童科技有限公司 总经理 田显成	祝游艺网越办越好，成为游戏人最爱去的网上俱乐部！
火石软件 CEO 吴锡桑 (Fishman)	愿与游艺网共同为中国网游事业蓬勃发展贡献绵薄之力！
御风行副总经理 李斌华	祝游艺网成为游戏业的黑马牧场！
同风数码总经理 周炜	律回春晖渐，万象始更新。机遇与挑战同在，光荣与梦想共存！祝游艺网织出绚丽梦想，铸就行业辉煌！
北京中科亚创科技有限公司 总经理 钱春华	游艺网作为专业的行业交流平台，为中国游戏产业的发展作出了贡献。相信在以后的日子会成为越来越多的游戏爱好者的网上精神乐园，并将为更多的游戏研发人员提供指导和帮助！
中视网元 研发总监 孙春	希望大家在这里一如既往的充实快乐，同时也共同为游艺网添砖加瓦！谢谢游戏艺术工厂对游戏事业做出的贡献！
广州嘉目数码科技有限公司 总经理 李鹏坤	祝游艺网越办越好，成为中国游戏行业交流的最佳平台！
搜狐游戏部 美术总监 陈大威	愿 Game798 更上一层楼，成为中国本土乃至世界游戏研发领域最权威的交流平台。
苏州蜗牛项目主美 林凌	祝 GAME798 越来越好，越来越牛。很好很强大！成为游戏人才和爱好者的天堂。
上海花田创意文化传播有限公司总经理 王敏 (AhuA)	希望通过游艺网的优秀平台，把中国的游戏产业带向一个新的高峰，振兴民族本土游戏，把中国游戏引向全世界！共同加油！
上海奥盛杭州研发中心 总经理 沈荣	祝游艺网蓬勃发展，成为整个游戏行业从业人员交流、合作的最佳平台！
上海旗开软件总经理 袁江海	祝游艺网能快速发展，聚集人气，成为国内游戏研发乃至世界知名的交流站！
宁波龙安科技有限公司制作人 陈贤	祝游艺网蒸蒸日上，越办越好，成为研发人员的大本营。
上海半城文化传播有限公司 总经理 唐黎吉	祝你们今后更加强大，为中国游戏事业做出更多贡献！
上海唯晶科技信息有限公司 美术经理 秦卫明	祝 GAME798 越办越好，成为大家学习和交流的天堂！
原力 ORIGINAL FORCE 游戏美术经理 Andy Gao	Game798 的不少学员加入了原力，给原力带来了一股新鲜的力量。祝游戏艺术工厂越办越好，制造出更多、更优秀的行业精英！
德信互动 美术总监 王欣	游艺网继续加油啊！没你不行的！
联宇科技 制作人 李树强	游艺网一直以来都在为广大的从业人员提供着技术交流、成长和互动的专业平台，促进并陪伴着国内游戏行业走向成熟。在此祝愿游戏艺术工厂越办越好！

《游戏艺术工厂》出版说明

　　目前的游戏制作已经毫无争议地被称为艺术，国内的游戏艺术水准也已经今非昔比，但是游戏艺术相关教材的跟进仍然显得十分缓慢。究其原因，真正的高水平游戏制作人才很少有时间静下心来归纳整理，形成创意手册或者方法论，而市场上绝大部分游戏设计教材都是出自游戏教育行业相关人员之手，很少有来自一线的高水平从业者的高水平教材。

　　加上国内良莠不齐的游戏培训市场，真正想得到提高的爱好者和从业人员大多数情况下都需要自己摸索前行。

　　游艺网作为国内领先的游戏艺术社区，专业注册用户超过 30 万，涵括了本领域的大部分从业者，很多网友都在游艺网进行学习和交流，很多网友都希望能有一套专业、权威的游戏艺术教学体系，少走弯路，尽快步入工作岗位。

　　一开始，我们在论坛提供一些教程和视频，广受欢迎，后来鉴于网友的热烈呼声，游艺网在 2008 年底创建了"游艺网实训中心（PX.GAME798.COM）"，先后为游戏行业业内一线公司培养了上千名高端游戏制作人员，并先后与 EA(Electronic Arts)、无极黑（Massive Black）以及锐核（Red Hot Cg）公司签署并进行人才共同培养。在合作期间，游艺网与这些国际知名公司经常进行技术和艺术的交流，保持教学的先进性，并积累了大量来自真正一线的需求，我们将所有这些资源整合起来，邀请业内精英编著了大家看到的这套书籍，本套书籍的很多关键技术都来源于国际一线企业，其中很多内容都是首次公开的。

　　此次编写的系列从入门到高级、从原画到 3D，全方位讲解了游戏开发中的方方面面，每本都安排了理论知识和完整的案例制作，用图文配合视频教学的方式，希望能让广大读者更轻松地了解并学习游戏的制作核心技术与艺术。

　　为了让读者更好地学习，游艺网专门开设了相关版面，读者可以在学习过程中将自己制作的作品或学习中的疑问发布在游艺网论坛（BBS.GAME798.COM），我们将会不定期安排业内专家以及游艺网实训中心的老师给予耐心辅导，衷心祝福大家能通过学习达成自己的理想和目标。

　　游艺网希望与您一同为中国游戏事业的发展贡献一份力量！

<div style="text-align: right">游艺网创始人：杨霆</div>

注：游戏艺术工厂自 2010 年更名为游艺网，交流网址不变：www.game798.com

前　言

许多人都喜欢玩游戏，甚至于痴迷，其原因之一就是游戏的造型设计非常吸引人，而这种造型设计被称为游戏原画设计，这是游戏开发中的一个很重要的环节。游戏原画的具体工作就是画画，设计师负责此款游戏中所有的角色、场景、道具的造型设计。游戏原画设计师需要提供的是画，但不需要画很多，复制和改编环节是由3D美术部门负责。游戏原画设计师在游戏设计中起着重要作用。

游戏原画是要定义在一定的标准上，吸引目标人群，所以它所包含的知识很专业，并不是会画画就可以。鉴于游戏原画的专业性，许多大学开设了游戏原画专业。选择游戏原画专业，不仅需要学习绘画人员的基本知识，还需要洞悉设计制作游戏原画的基本流程，明白各个环节的动态规律，并不是画出来就完成了，还要为后续的设计改编工作定下基调。所以，学习游戏原画专业需要大量的时间和互动，并不是纸上谈兵就能做好的事情。本书主要针对游戏原画的创作制作了大量的教学案例，循序渐进地讲解游戏原画的创作思维和方式。

1. 本书内容

本书共分为12章和一个附录。

第1章是原画设计概述，第2章讲解了一些在创作中需要使用的工具和方法，第3章描述了原画设计者需要具备的一些基本素质和知识面，第4章讲解原画的内容分类，第5章讲解了原画的一些规范，第6章讲解原画创作的方法和步骤，第7章讲解了角色类原画的构成法则，第8章讲解了场景类原画的构成法则，第9章讲解了原画的色彩构成，第10章讲解了几个原画案例的实现步骤，第11章讲解了原画设计的整体构成，第12章归纳了如何提高原画设计能力的一些经验总结，附录是作者总结的一些原画设计的常见问题，最后是本书结语。

2. 本书特色

本书的特色可以归结为如下4点：

- 从艺术出发结合技术——全书从艺术的角度作为出发点，并通过讲解技术的表现方式来实现最后的艺术效果。

- 理论教学与案例教学相结合——本书分为两部分，理论和案例相结合，让读者不单学会如何去创作动画，同时以案例让读者明晰正确的方法和步骤，以达到最佳的学习效果。

- 最新技术领域解读——本书对现在流行的游戏制作方法一一做了解读，并通过循序渐进的教学方式让用户了解到最新的技术，由此来制作精美的游戏效果。

- 互动交流学习——读者可以登录本书的官网（www.game798.com）到书籍相关版块将自己的学习作品和疑问以帖子形式发出来，书籍的作者和其他读者会参与讨论并帮助解答疑问。

3. 参考引用声明

本书在编写过程中参考了国内外的相关技术文章、资料、图片，并引用、借鉴了其中的一些内容。由于部分内容来源于互联网，因此无法一一查明原创作者、无法准确一一列出出处，敬请谅解。如有内容引用了贵机构、贵公司或您个人的文章、技术资料或作品却没有注明出处，欢迎及时与出版社或作者本人联系，我们将会在相关媒体中予以说明、澄清或致歉，并会在下一版中予以更正及补充。

4. 读者群

考虑到国内动漫和游戏产业的现状和实际需求，本书走广博型路线，仅在某些重点内容上有限深入。

本书主要面向广大游戏、动漫学习爱好者，包括艺术类专业大学生、游戏创作爱好者、CG行业从业人员等。特别是针对想进入动漫游戏行业工作的人群。

5. 特别提示

本书绝大多数案例为笔者多年积累的原画作品，鉴于笔者的职业背景和视角，完全采用笔者作品难免不够全面，所以引用了一些非常具有代表性的作品作为补充，大多数的引用作品笔者注明了出处，个别作品来自互联网，无法查明出处，请参考上一节的"参考引用声明"。原则上，本书里面没有任何图注的作品是笔者作品。

在这里衷心感谢本书引用作品的原作者，他们的创造力让这个行业更加生动。

系列作者

路海燕
（Game798 haiyan）

中国美术学院网络游戏系系主任，北京美术家协会理事；文化部游戏内容审查委员会委员，中国软件行业协会游戏软件分会人才培训委员会副主任。1982年毕业于中国美术学院国画系，先后就职于文化部少年儿童文化艺术司艺术处、文化部文化市场管理局美术处、文化部文化市场发展中心。

杨霆
（Game798 admin）

游艺网创始人，10年以上游戏开发及项目管理经验。创办国内最大的游戏制作者交流社区（GAME798.COM），曾任职于卓越数码、北京华义、搜狐游戏、摩力游、五花马等游戏公司，编写出版了《游戏艺术工厂》系列丛书。

吴军
（Game798 濂溪子）

2000年入行至今，从业经验丰富，入行前为专业传统美术绘画教师，曾任职于卓越数码（美术主管）、科诗特（主美）、光通通讯（美术主管）、久游网（美术总监）、万兴软件（美术总监），参与并管理《新西游记》、《武林》、《不灭传说》、《水浒Q传》、《猛将》、《梦逍遥》等游戏项目。

张斌安
（Game798 - 朕 -）

多年从业经验，曾任职于五洲数码、Dragon dream等公司，参与过《美国上尉》、《马达加斯加》、《功夫熊猫2》、《鬼屋》等游戏项目。

封捷
（Game798 风之力）

多年从业经验，曾任职于乐升软件、EPIC（英佩）等公司。曾参与制作《怪物史莱克》、《007量子危机》、《使命召唤4现代战争》、《使命召唤5世界战争》、《变形金刚2》、《神秘海域》等游戏，曾担任《使命召唤5》项目组长。

朱升
（Game798 升升）

多年从业经验，曾就职于盛大、蜗牛、久游等游戏开发公司，参与过的项目包括《航海世纪》、《机甲世纪》、《吉堂社区》、《GT劲舞团2》、《峥嵘天下》、《功夫小子》等。

苏晓益
（Game798 木头豆腐脑）

资深三维角色设计师，曾就职于日本东星软件、五花马网络、电魂网络等游戏开发公司。曾参与制作开发的游戏有《荣誉勋章》、《LAIR》、《怪物农场》、《闪电十一人》、《众神与英雄》、《界王》、《梦三国》等。

车希刚
（Game798 Direction）

2006年入行，现任韩国Techple游戏公司美术主管，负责游戏美术人员管理。

孙嘉谦
（Game798 me987652）

独立游戏制作人，前北美 IDA 数码高级外包师。美术作品多次获得 CGTALK 5 星推荐，受英国《3D WORLD》邀请多次发表技术文章。
独立游戏 Black Order 获得微软全球推荐、苹果 iOS 北美分类推荐，在 WP 平台荣登游戏收费榜 top 10。

焉博
（Game798 yanbo）

曾获世界游戏 CG 大赛（Dominance War，简称 DW）3D 组世界冠军。曾任职于皿鎏软件有限公司、网龙、腾讯及网易等公司，参与过大量国内外经典游戏的开发，同时具有游戏职业培训讲师背景。

边绍庆
（Game798 雪狼）

前杭州网易美术经理、完美世界前特效部门经理、现任点染网络科技有限公司总经理，获得由美国 PMP 项目管理专业资格认证，参与《梦幻国度》、《疯狂巨星》、《迪斯尼滑板》、《梦幻诛仙》等项目开发，曾为北京完美世界培训过大量优秀人才。并多次与北京服装学院、北大软件工程学院、中国美术学院开展合作项目，均取得显著的成果。

王秀国
（Game798 大国）

多年从业经验，曾任职于乐升软件、Game Loft 等公司，参与过《指环王》、《钢铁侠》、《兄弟连》、《变形金刚》、《使命召唤 4》、《使命召唤 5》、《007 微量情愫》等游戏项目的制作。

金佳
（Game798 fedor）

多年从业经验，曾任职于尚锋科技、冰峰科技、上海三株数码等公司，任角色组长一职。曾参与《Heavy rain》、《EVE OL》、《神鬼寓言 3》、《变形金刚塞伯坦之战》、《猎魔人》等游戏项目的研发工作。

刘柱
（Game798 柱子）

多年从业经验，入行前为专业传统美术绘画教师，曾任职于天一动漫、Dragon dream、蓝港在线等公司，参与并管理《佣兵天下》、《契约 2》、《火力突击 T-Game》、《J-star》等游戏项目，曾担任 Dragon dream 项目经理。

孙亮
（Game798 SEVEN）

多年从业经验，曾就职于长颈鹿数码影视有限公司，冰瞳数码（任职 3D 美术主管），浙江冰峰科技（担任次时代游戏美术讲师），参与多款游戏外包项目、动画项目制作，曾参与《裂魂》、《光荣使命》、《生化奇兵》、《百战天虫》等项目的制作。

李晓东
（Game798 坏小孩）

多年从业经验，曾任职于第七感、原力动画、Dragon dream 等游戏开发公司，曾参与过《众神》、《J-star》等众多游戏项目的研发工作。

楼海杭
（Game798 海归线）

多年从业经验，曾任职于天晴数码、渡口软件、2KGame（中国）、杭州五花马等游戏开发公司，担任多家游戏公司特效主管职务。熟悉 XBOX 360、PS3、PSP、PC 等各种平台特效制作。曾参与《魔域》、《天机》、《幽灵骑士》、《赤壁》、《峥嵘天下》等游戏项目的研发工作。

关于游艺网

　　游艺网实训中心（px.game798.com）成立于2009年，隶属于游艺网旗下。专业从事游戏艺术相关的教育工作，为业内游戏公司定向培养和输送专业游戏人才达1000余人。

　　游艺网主要的定向合作企业有：美国EA（Electronic Arts）公司、美国无极黑（Massive Black）公司以及美国锐核（Red Hot Cg）公司等。游艺网通过与国际一线公司的合作，不断提升自身的教学能力，以期培养更多符合企业要求的高端游戏人才。

　　教师的水平是影响学习效果的关键，游艺网实训中心的教师有着多年从业经历，他们没有教授、讲师之类的头衔，却是业内知名企业的团队骨干。每位教师都具有丰富的工作经验，乐于分享、平易近人的处世态度，以及优秀的技术实力。他们能为学员带来新鲜实用的工作技能和技巧，教授学员如何进行团队合作，为学员未来的职业发展提供重要的讯息和技术参考。

　　除此之外，我们认为一名优秀的教师不单要有卓越的技术、丰富的项目经验、化繁为简的能力，更要有激发学生学习热情的能力。我们对教师的筛选也严格遵循这个原则，一直以来只有不到12%的人选能够通过测试，最终成为游艺网教师团队中的一员。

　　由于我们对学员入学和课程教学的严格把关，使得毕业学员能有更多的就业机会。自成立以来，我们一直主张以企业的实际需求来培养人才，因此三年来学院分别与EA、Massive Black、Red Hot CG等公司开设了定向班课程，和Virtuos、Epic、UBI、金山、久游、完美等公司保持着紧密的人才供求合作关系。

截止到目前为止，已有 1000 多名实训中心学员任职于国内外各大游戏公司，其中包括 Massive Black、Red Hot CG、Virtuos、EPIC、EA、UBI、迪斯尼、完美时空、久游网、水晶石、金山软件、蓝港在线、腾讯、巨人等。

其中，作为游艺网实训中心的定向培养合作企业，著名的美资公司 Massive Black、Red Hot Cg 有一半以上的员工都是游艺网实训中心的学员。游艺网实训中心已毕业学员中就业大企业比率达到 80% 以上，学员整体就业率达到 95% 左右。

除此之外，游艺网实训中心的学员在校作品在每年一度的中国游戏人制作大赛（CGDA）中连续 4 届拿到了最佳游戏 3D 美术效果奖。

我们将为中国游戏原创力量的崛起而继续努力！

目　录

第1章　原画设计概述 ··· 1
1.1　原画设计的定义 ·· 1
1.2　原画设计的宗旨 ·· 2
1.3　原画设计的局限性 ·· 3
1.4　原画设计的发展前景 ·· 4

第2章　工具和方法 ··· 5
2.1　纸面原画的设计方法 ·· 5
2.1.1　纸面作业 ··· 5
2.1.2　纸面与电脑结合作业 ··· 5
2.2　电脑原画设计相关软硬件 ·· 6
2.2.1　Photoshop ·· 6
2.2.2　Painter ··· 6
2.2.3　其他相关原画设计软件 ··· 7
2.2.4　数位板 ··· 7

第3章　原画设计者需具备的基本素质 ··· 9
3.1　传统绘画能力 ·· 9
3.2　对游戏与游戏美术的理解 ·· 9
3.3　古今中外的文化接触 ·· 10
3.4　糅合创造能力 ·· 10
3.5　想象力 ·· 10
3.6　软件使用能力 ·· 10

第4章　原画设计的内容分类 ··· 11
4.1　角色概念原画设计 ·· 11
4.2　场景概念原画设计 ·· 12
4.3　角色相关原画设计 ·· 13
4.3.1　主角原画设计 ··· 13
4.3.2　NPC原画设计 ·· 14
4.3.3　怪物原画设计 ··· 15
4.3.4　宠物原画设计 ··· 17
4.3.5　武器原画设计 ··· 17
4.3.6　其他角色类原画设计 ··· 18
4.4　场景相关原画设计 ·· 19
4.4.1　场景与关卡设计 ··· 19
4.4.2　建筑设计 ··· 21
4.4.3　物件设计 ··· 22
4.4.4　其他组件设计 ··· 23
4.5　其他相关原画设计 ·· 23
4.5.1　动画、CG、特效原画设计 ··· 24
4.5.2　ICON设计 ·· 25
4.5.3　头像设计 ··· 26

 4.5.4　logo设计 26
 4.5.5　地图设计 27
 4.6　游戏宣传画绘制 28
 4.7　从表现尺度去界定风格 29
 4.8　从色彩运用去界定风格 30
 4.9　从色彩运用去界定风格 31

第5章　原画设计的视图规范 …… 33

 5.1　单一视图 34
 5.2　正反视图 35
 5.3　三视图 36
 5.4　解剖视图 37

第6章　主流原画设计的方法和步骤 …… 41

 6.1　角色类原画设计绘制方法 39
 6.1.1　线稿上色法 39
 6.1.2　色块细分法 40
 6.1.3　3D模型辅助法 41
 6.1.4　图片辅助法 42
 6.2　场景类原画设计绘制方法 42
 6.2.1　线稿上色法 42
 6.2.2　色块细分法 44
 6.2.3　3D模型辅助法 44
 6.2.4　图片辅助法 45
 6.3　其他相关原画设计绘制方法 46
 6.3.1　特效设计 46
 6.3.2　ICON设计 47
 6.3.3　头像设计 48
 6.3.4　logo设计 49
 6.3.5　地图设计 49

第7章　角色类原画设计构成法则 …… 51

 7.1　本体还原 51
 7.1.1　史实还原 51
 7.1.2　现实还原 53
 7.1.3　本体的修饰或增删 54
 7.1.4　本体优化或变异 55
 7.1.5　本体的延伸 56
 7.1.6　本体的强化 57
 7.2　结合构成 58
 7.2.1　人与人的结合 58
 7.2.2　人与兽的结合 59
 7.2.3　人与植物的结合 60
 7.2.4　人与无机物的结合 61
 7.2.5　兽与兽的结合 62
 7.2.6　兽与其他物质的结合 63
 7.2.7　重结合 64
 7.2.8　其他可结合的元素 65
 7.3　创造角色 66
 7.3.1　创造现在 66
 7.3.2　创造未来 67

7.3.3 创造过去 ······ 68

第8章 场景类原画设计构成法则 ······ 71

8.1 本体还原 ······ 69
 8.1.1 史实还原 ······ 69
 8.1.2 现实还原 ······ 70
8.2 结合构成 ······ 75
 8.2.1 建筑与建筑的结合 ······ 75
 8.2.2 场景与地形的结合 ······ 76
 8.2.3 场景与人物形象的结合 ······ 76
 8.2.4 建筑与生物形象的结合 ······ 77
 8.2.5 建筑与自然的结合 ······ 78
 8.2.6 场景建筑的虚空架构 ······ 78
 8.2.7 建筑自我构成 ······ 79
8.3 创造场景 ······ 80
 8.3.1 创造现在 ······ 80
 8.3.2 创造未来 ······ 81
 8.3.3 创造过去 ······ 82

第9章 原画设计的色彩构成规则 ······ 83

9.1 单色法 ······ 84
 9.1.1 黑白素描 ······ 84
 9.1.2 单色素描 ······ 85
9.2 灰色法 ······ 86
9.3 平涂法 ······ 87
 9.3.1 线稿平涂 ······ 87
 9.3.2 素描稿平涂 ······ 88
9.4 油画上色法 ······ 89
 9.4.1 写实 ······ 89
 9.4.2 夸张 ······ 90
 9.4.3 仿真 ······ 91
 9.4.4 堆积 ······ 92
9.5 水彩类透明上色法 ······ 93
9.6 粉色上色法 ······ 94
9.7 光源处理 ······ 95
9.8 暗中取胜 ······ 96
9.9 纹理叠加 ······ 97
9.10 水墨化处理 ······ 98

第10章 原画设计案例解析 ······ 99

10.1 角色设计 ······ 99
10.2 场景设计 ······ 109

第11章 原画设计的整体构成法则 ······ 119

11.1 宜简不宜繁 ······ 119
11.2 宜方不宜圆 ······ 120
11.3 宜曲不宜直 ······ 121
11.4 宜清不宜浊 ······ 122
11.5 宜松不宜紧 ······ 123
11.6 宜正不宜邪 ······ 123

第12章　如何提高原画设计能力125

- 12.1 术业要专功125
- 12.2 勤观察勤思考126
- 12.3 积累和学习创作经验126
- 12.4 学会装饰129
- 12.5 避重就轻131
- 12.6 避免雷同，追求不同132
- 12.7 认真对待笔下的每一幅作品133
- 12.8 采风134
- 12.9 提高文化修养135
- 12.10 钻研游戏136
- 12.11 紧拍感137
- 12.12 加强使命感138

附录　原画设计的常见八大弊病139

后记143

第1章 原画设计概述

1.1 原画设计的定义

游戏属于软件工程的一种,在近三十年的电子游戏发展史上,不断涌现出不同题材、不同类型、不同载体的优秀游戏作品,其中的《暗黑破坏神》、《魔兽争霸》、《星际争霸》、《寂静岭》、《鬼泣》、《刺客信条》等就是众多游戏的典型代表。游戏是年青一代永恒的话题,也是人类社会生活的组成部分之一,在不同的游戏中我们常常可以看到一个个鲜活的形象,一幕幕空灵的场景,体验着一出出惊悚的情节,或者一段段凄美的故事,这些在游戏世界中身临其境的感觉都令人流连忘返。诸如春丽、马里奥、劳拉、山丘等经典游戏角色形象至今都让玩家爱不释手,个个如数家珍,成为永恒的经典,以致于游戏迷和动漫发烧友们用COSPLAY的形式争相模仿扮演,乐此不疲,各种玩偶手办和真人游戏屡见不鲜,为什么呢?因为游戏是一个虚拟的世界,可以虚拟生存规则,可以虚拟现实中的不可能,可以让玩家在一个虚拟的世界里发掘自我的潜能力和潜意识,激发出无尽的创想空间,在游戏中可以得到不同凡响的体验,找到另外一个自我,认知一个真正的本我。在游戏中可以成就一个英雄,成为唯一,也可以与游戏里的角色合二为一。

而以上让人痴迷陶醉的角色形象,以及其他游戏视觉表现,大多都始于原画设计。原画设计伴随着游戏软件的产生而来,它是属于游戏软件研发中,美术板块的一个重要环节,也是美术流程中的第一个步骤,在游戏研发中,承担着用艺术去诠释世界的重要任务。它将策划文案转换成现实的图形,直观地罗列出来,以供大家欣赏和品鉴。原画设计在游戏立项之初就为游戏视觉表现奠定了主基调。

任何游戏项目的立项都是从规划大纲开始的,而大纲中则包含游戏世界的故事背景、情节桥段、系统架构、职业设计等方面,之后才是缜密的在相互之间穿针引线而构成一个庞大的游戏世界。原画设计在游戏美术板块的作用就类似整个游戏的初始规划大纲,它制定了游戏的美术风格,这个美术风格不局限于洋洋洒洒的几笔颜色或是几根线条,而是需要从写实或者Q版的尺度、角色的自身比例和相对比例、场景的大小规划、用色的纯度和明度、2D或3D的表现方式、夸张或者变异的方向、唯美或者血腥的程度,等等,都需要制定一个规则。从开始就需要具备一个整体的考量和规划,之后的美术表现才能由此开始,包括3D建模、动画特效制作、数字合成,等等。

所以,原画设计就如同人类创造的任何一种物质一样,一开始就寻求去铺垫一个完美的世界,作为视觉上的先遣力量,为未来设定蓝图,先睹为快。

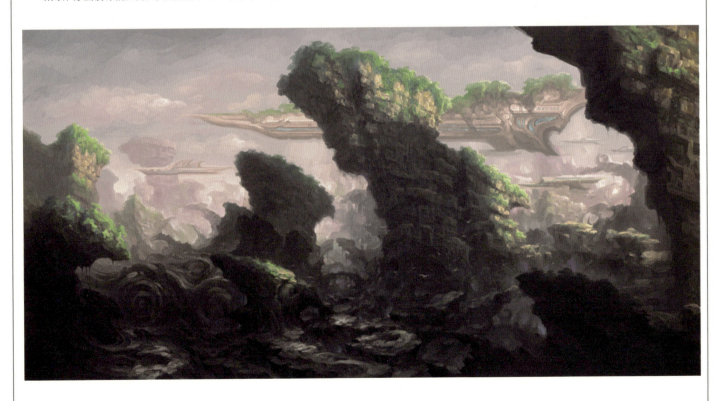

1.2 原画设计的宗旨

原画设计秉承着游戏整体规划和题材背景而来,在反映出游戏性的前提下,再加入审美挖掘和设计创造,以文字为基准,力求在视觉上给游戏一个更新颖且贴切的表现。原画设计为游戏美术之本,没有脱离平庸的原画设计就没有后期良好的美术表现,游戏的整体视觉效果也将因此而黯然失色。原画设计作为游戏美术的灵魂和精神,需要在设计之初就有一个良好的展望和铺垫,在风格上引领方向,在品质上保驾护航,在设计每一个角色,每一个场景的同时都要预先勾勒出其在未来游戏中的效果和风貌。

游戏美术的艺术化表现方面,原画设计应首当其冲,无论是精美的造型设计还是优秀的效果表现,都是原画设计所追求的目标。游戏美术毕竟也是"第九艺术",忝列于艺术的范畴就必须具备艺术性,在一些典藏版的游戏画册中,就可以得出这样的结论。所以原画设计在适配游戏制作规则的同时,也需要在艺术设计和视觉表现方面不遗余力。

原画设计还有一个重要的宗旨,那就是与时俱进,巧妙地运用流行元素,不断地追求时尚和品位在游戏美术中的体现。因为游戏本身就是属于偏高端的数字文化娱乐形式,受众群相对年轻化,所以原画设计不管是反映时尚还是引领时尚,都需要与时尚紧密相连。时尚表现不仅限于现代题材的游戏,任何背景和题材的游戏都是如此,需要用现代的时尚审美去优化和提炼,因为任何流行的事物都是以满足当下需求为初衷,至于流芳百世还是昙花一现,就取决于其各自的内涵和深度了。

只有明晰了它的创作宗旨,才能找到有关绘画艺术的情感寄托,不至于在懵懂中自我萎缩了原画设计的宏观概念。

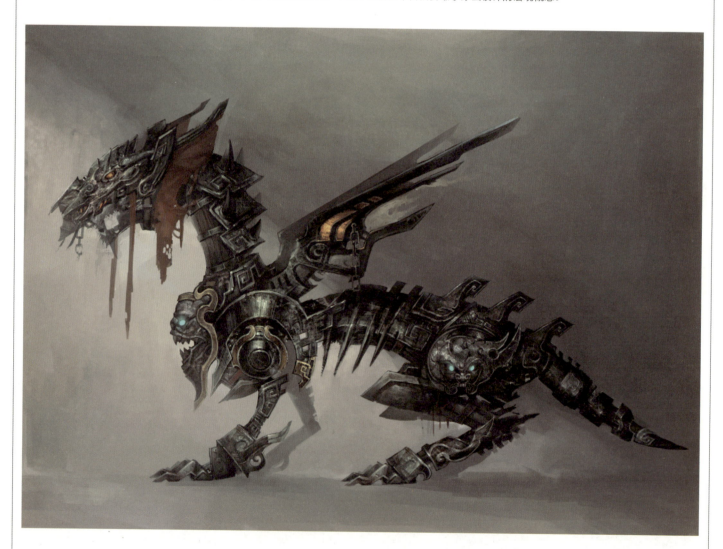

1.3 原画设计的局限性

迄今为止,还没有任何一种艺术形式能完满地表现出所有的预期内容和思想,而原画设计与众多绘画艺术形式一样,也有自身的局限性。因为游戏美术是软件和美术的结合体,因此在协作研发的过程中,必须做到相互依存,相互妥协,利用最佳结合方案,以大方向为前提共同促成产品的迭代成型。大体上而言,原画设计的局限性可归纳为三个方面,分别为表现手法、表现内容和表现尺度。

表现手法应该很好理解,就是原画设计绘制的方法。在传统绘画领域,每个画种都有各自不同的表现手法,例如国画就是这样,有泼墨、写意、工笔等,而且还掺杂着各种技法,相互之间也可结合运用,表现手法可谓琳琅满目,油画也是如此,存在各家各派,风格迥异。相对而言,原画设计在这方面则需略加收敛,正因为设计因素的存在,所以必须在大众化的基础上做到通俗和平衡,这种成规也主要应对于美术内部的协作,只有能说清道明的原画设计才能传达出确切的造型结构及色彩信息,再通过后续的美术制作完整地在游戏中展现出来。因此,对于一些小众化或太过感性的表现手法,在原画设计中是行不通的,这方面可以认为是表现手法上的局限,也可以理解为原画设计的潜在规范之一。

传统绘画中,表现内容在一般情况下只需取舍,根据个人品性或情趣完全可以自由地择优录用,但在原画设计中并非完全如此,它存在两个层面的内容限制。首先是有关游戏性的内容筛选,因为游戏审美相对而言较为纯粹,所以在选择素材时,需以游戏感情为准则,排除一些纷繁琐碎的内容,游戏美术受众群从狭义上定位,仅仅是玩家而已,无须雅俗共赏,而且不同的游戏题材也有着不同的玩家群,在规划产品时,需要有一定的针对性,这也印证了文化产品和艺术品的区别。另外一个层面则牵涉到文化产品的相关发行条例,黑纸白字,牵涉到所谓的"黄赌毒"之类,这方面自不必多说。

表现尺度的喻意比较广泛,在此仅仅指应游戏视觉需求所恒定的表现规则,特别是实际运用到游戏中的后期制作内容,更需遵循相关的美术制作规范,如细节的繁复程度、构成物件之间的相互比例等,在制作中都需把握好尺度。所以在原画设计时,应该做好长远的整体表现规划,实事求是地将前期预设工作做到实处。

以上三者是原画方面主要的设计局限,其余有关游戏中真正适配引擎的美术资源要求则更加精确,毕竟在游戏软件的母体中,美术只是其中的一个组成部分,从大局角度出发必须要做到科学与规范。

1.4 原画设计的发展前景

随着电脑美术在技术上的更新换代，游戏美术制作也愈加趋向便捷，通过不断革新的技术达到更多空前的效果，如当今盛行的法线技术(Nomal mapping)就是此类，为游戏画面赋予了更多细节，增强了质感和光感，整体效果也更加逼真而富有感染力。还有一些如 Unreal Engine 和 BigWorld 等游戏引擎的面世，也为创造宏大的游戏世界奠定了技术基础，特别是如今业已成熟的物理引擎，对力学模拟也达到了前所未有的高度。于此，也只能证明技术方面的日新月异，驾驭这些技术仍然需要有一定的审美能力和美术基础为前提。

原画设计如今也可借助软件带来的便捷，从而高效地完成创作，如一些笔刷和调色之类的工具就节省了很多额外的画面调整时间，也提供了一些补偿和修正效果的功能。但是原画设计是最能体现美术素养和创意能力的工种之一，对软件的依赖相对而言比较有限，不如动画制作那样，可以借助动作捕捉仪顺利地模拟扫描出真实的动作轨迹，而 3D 制作也可以利用现实中的材质转换修整为模型贴图，但对于原画设计来说，创作只能是依赖大脑激发出来的潜能，还有那日积月累的绘画技能辅佐，加上艺术上的思想沉淀，需要脑和手紧密结合，才能日臻完美。

原画设计是游戏美术的第一步，虽然不能说是决定性的一步，但是作为游戏美术的一张设计规划蓝图，对美术风格起着关键性的把控作用，也最能体现游戏美术的灵魂和主旨。游戏美术的发展从原画设计开始，因为原画偏向于设计，而之后的工序更多的是重于制作。以后的游戏乃至创意文化行业，与技术的结合将越来越紧密，但是不管技术发展到任何阶段，原画设计仍然是游戏美术的大脑，为游戏的视觉提供方向和思维模式。

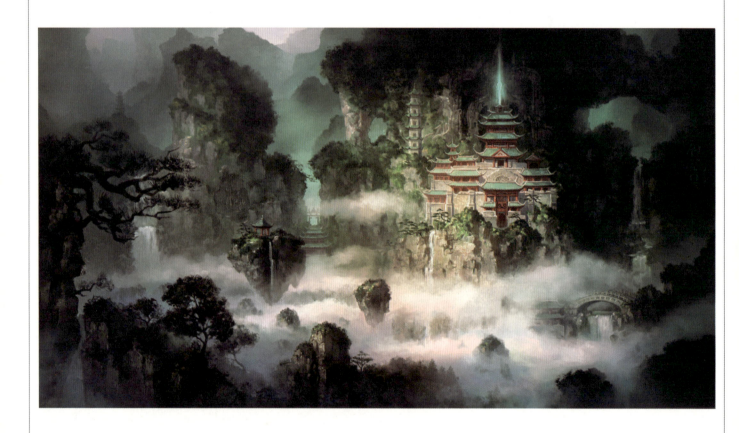

第 2 章　工具和方法

此处言及的工具和方法，不牵涉到具体的设计绘制步骤，仅仅将游戏研发初期至今所涉及的一些制作流程和应用软件加以罗列，由此可增进对原画设计发展历程的了解。从开始的纸面作业到如今的纯电脑绘画，可谓是一种"质"的转变，伴随着硬件与软件的升级迭代，同样顺应了IT行业的发展潮流，其中过渡变迁时期的制作流程在以下也将有所概括介绍。现在的原画设计主要依赖于绘画软件，这也是目前最高效最科学的设计手段，现将行业相关的一些绘画软件——列举，以便在了解了各款软件的概况之后，做出衡量比对，在软件应用方面有一个正面的评估和选择。

2.1 纸面原画的设计方法

2.1.1 纸面作业

国内游戏行业初始之时，对原画设计的要求相对较低，只需在纸面上表现出事物的造型结构即可，有一些环节甚至省略了设计过程而直接进行制作，原画在一般的情况下不涉及色彩，这也是因为当时的游戏研发属于萌芽状态，各方面都欠成熟。当时的原画设计采取的是白描或素描的方式，或者其他的表现方式，总之属于单色构成的画面表现。缘于电脑设备未普及，还有专业绘画类的软件研发也刚刚起步，所以借助电脑完成原画工作只是一个美好的期盼。当时的原画设计主要依赖于铅笔、橡皮、白纸和拷贝台等工具，流程都类似影视动画设计，所以说，游戏原画也借鉴了一些影视动画设计的经验。

纸面作业的原画设计对美术技能要求较高，需要有较强的素描造型功底。从策划案到草稿，依次酝酿而成，再借助拷贝台描绘出清晰的线条，从而固定造型结构，整个原画设计的过程就是如此。拷贝台的作用就是摹画，捡出主要的结构线条，忽略一些酝酿过程留下的盘根错节，这就是清稿的过程，清稿的过程中也可以轻微地增删一些细节，这个是较难规避的。视研发流程和创作习惯而定，可以在清稿的基础上铺上明暗调子，让整体效果更加立体化。纸面作业的优势是继承了传统的绘画方法，在根正苗红的方面落到了实处，不足之处就是对设计人员的能力要求较高，较难普及，而且对原画设计本身有一定限制，不如当今的电脑绘画来得便捷和圆满。

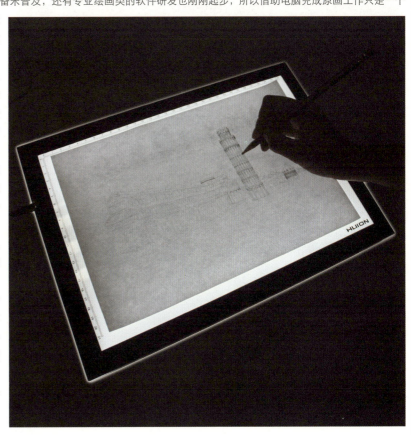

纸面作业基本就是如此，当今的游戏行业，原画设计大多都是直接借助电脑完成，纸面作业也就成为了历史，不过仍然有一些资深游戏人用这个方法去做概念设定和风格尝试，毕竟绘画的根本始终来自于纸面，而且随意性也是电脑绘画难以比拟的。电脑美术与传统绘画之间，也是各有长短，电脑绘画可谓博采众长，在修改增删上提供了很多科技赋予的便利，而传统绘画则更能充分体现出自由的创作精神。

2.1.2 纸面与电脑结合作业

随着电脑的慢慢普及，原画设计也潜移默化地开始对电脑产生一定依赖，主要原因是游戏的整套研发机制也在更新换代，为了提高游戏品质，满足市场需求，自然对美术环节的原画设计要求有所提高，不仅仅满足于素描或单色效果，而是需要通过色彩指定将设计稿解析得更加完满，以便将设计和制作分成更加清晰且专业的两个美术板块。不过这个时期原画设计对色彩的要求相对如今而言仍略显浅薄。

纸面和电脑结合作业，需要配备电脑、绘画软件、扫描仪或者数码相机等电子工具。在纸面作业得到原画单色稿或线稿的基础上，将画面扫描或者拍摄，导入电脑，然后再使用绘画软件上色，至于色彩表现的精细程度，是由研发规范和游戏类型决定的。在将画面导入电脑后，通常需要使用绘画软件对原稿修整一二，让线稿更加清晰完善。

这种结合作业的原画设计方法相对较繁琐，不过它仅仅应用于由传统绘画升级到电脑绘画的过渡阶段，维持的时间较为短暂，之后就完全被电脑绘画替代了。之所以出现这个过渡期，是因为游戏行业的研发工具更新需要一段时期的磨合，况且其中仍然保留了一些传统影视动画的制作习惯。

2.2 电脑原画设计相关软硬件

2.2.1 Photoshop

Adobe Photoshop，简称 PS，是一个由 Adobe Systems 开发和发行的图形处理软件。Photoshop 是如今美术设计行业通用的绘画设计类软件，游戏美术也不例外，与 Photoshop 密不可分。Photoshop 基本上可以完成游戏美术中所有的平面类工作，包括原画设计、UI 制作、贴图绘制等，同时也是目前市面上最强大的平面图形处理软件。

对于原画设计来说，Photoshop 属于惯用的软件，随着它的逐步升级，功能也渐渐强大和完善。原画设计相关的软件具有笔刷选择（笔触样式与笔触大小）和自定义（自定笔刷样式）、颜色调节（色彩平衡、对比度、明暗度、饱和度等）、复制粘贴之类的功能，其余的功能使用频率相对稍低一些。Photoshop 目前的功能已经完全可以满足原画设计的需求，相对于绘画而言，取色尚欠便利，因为没有嵌入专业化的色盘，不过这也属于用户习惯的范畴。鉴于 Photoshop 属于大众化的软件，普及率相对较高，在此也就简略说明一二。

2.2.2 Painter

Painter，意为"画家"，是由加拿大 Corel 公司研发出品的电脑美术绘画软件，专门为渴望追求自由创意及需要数码工具来仿真传统绘画的艺术设计从业者而开发的，以其特有的"Natural Media"仿传统绘画技术为基点，将传统的绘画方法和电脑绘画完整地结合起来，形成了其独特的绘画和造型效果。所以从另外一个层面看，驾驭 Painter 也需要一定的艺术绘画功底，不太适合初学者。

Painter 在影像编辑、特效制作和二维动画方面也有一定的表现，属于一款比较理想的电脑绘画和图像编辑软件，在图像自由旋转、快速克隆、数码喷笔、智能构图等方面都有不错的功能支持。

与 Photoshop 一样，Painter 也是基于栅格图像处理的图形处理软件，两者应该都是电脑绘画软件的首选，针对一些要求较高的原画设计，可交互使用，兼用二者长处达到最终的艺术效果。

2.2.3 其他相关原画设计软件

除了以上所介绍的 Photoshop 与 Painter 之外,还有一些绘画设计软件也同样可以应用于原画设计,只是功能偏向不同,需要针对性地进行选择,在此也简略地介绍一下。

PhotoFiltre 是一款来自法国 Antonio Da Cruz 的二维图形处理软件,其个人、非商业和教育版本都是免费的,需付费的版本 PhotoFiltre Studio 的功能相对要强大一些。PhotoFiltre 与 Photoshop 类似,但是体积相对较小,缩减了磁盘占有量,但是具备 Photoshop 的大部分功能,对于原画设计来说也是不错的选择。

SAI 这款软件也是专门针对电脑绘画而开发的,也可以说是如今最小的绘画软件,约 3MB 大小,且免安装。SAI 的翻转画布、缩放抗锯齿等功能较 Photoshop 更加人性化。其最突出的功能应该是在手抖修正方面,可以画出流畅的曲线,且具有强大的矢量化钢笔工具功能。

ArtRage 是 Ambient Design 研发的电脑绘画软件,可以模拟类似油画和水彩之类的传统绘画效果,体积也较小,操作界面相对简洁干净。ArtRage 没有更多的中期和后期图像处理功能,所以比较考验使用者的艺术素质和全面掌控能力。

IllustStudio 是由 CELSYS 研发的一款绘图软件,主要偏向于漫画绘制,其功能特色之一是线条处理,能模拟较为真实的笔锋效果,也有防抖和修正的功能。在颜色填充方面同样有一定的独到之处,相对更加智能。有关笔刷和图层之类的功能,与其他软件大同小异,不过 IllustStudio 的拓补变换功能比较特殊,能对素材进行变形。

Open Canvas 是偏向漫画的绘画软件,也有一些独到之处,在此就不加以介绍了。

主流的绘画软件大概也就以上几款了,各有优劣,不过使用工具主要是需要掌握和精通其特性,才能真正为原画设计所用。

2.2.4 数位板

数位板是原画设计最重要的硬件之一。数位板,又名手绘板,由一块板子和一支压感笔组成。目前似乎 Wacom 品牌垄断了高端市场,建议大家买一款高端的、趁手的数位板,比如 Wacom 影拓 Pro PTM。

如果有更高的绘画需求,可以购买新帝数位屏。

拿到数位板以后，要安装驱动程序，然后在工作中不断调整数位板属性以达到最适合自己的硬件状态。

第 3 章　原画设计者需具备的基本素质

原画设计综合了游戏概念、美术基础、幻想思维、文化内涵等方面的因素，由此也可以得出，它不仅需要较广的知识面，还需要有相应的创造意识，硬性基础与软性条件两者缺一不可。现将与之相关的种种要素笼统地概括一下，可能无法面面俱到，但是也可作为原画设计的初级检验标尺，而且任何一个方面都有无限的延展性，所以在原画设计的成长历程中，对于这些要素需多方面兼顾，切勿顾此失彼。其实，任何一种技能都不可能是单一的概念，都包含着或多或少的构成条件，只有从大局中细分原由，才能进行合理的判断，从而更加明确成长方向。

3.1　传统绘画能力

传统绘画有中西之分。中国画是中华民族特有的绘画方式，是由几千年文化培植孕育出来的一种艺术形式，同时也为其他亚洲国家所沿用。中国画所依附的工具材料堪称独一无二，被统称"文房四宝"的笔墨纸砚，根基深且喻意远，任意一方面都饱含着深邃的文化内涵，因此在普及和推广方面存在一些弊端。中国画在表现手法和目的上与西画也有一定的区别。

所以此处言及的传统绘画主要是指西画，毕竟原画设计从大体格局上来说更偏向于西画。西画主要涵盖素描与色彩，也是目前国际上最通俗和盛行的绘画形式。其他类似漆画与版画等画种虽然也可归为传统绘画，但只是表现形式上的差异，相对较小众，脱不开素描和色彩的范畴，在此就不再赘述。传统绘画中，就表面效果而言，素描注重造型能力，体现质感和空间，其次就是画面节奏和前后主次之类等。色彩则是在素描效果基础上增加了色彩表现，也可认为是用颜色差异替代了其中的素描关系，还有用色彩的独特魅力去传达出一个全新的视觉感受。传统绘画能力包含使用和理解两个层面，使用属于初级阶段，就好像数学中的公式套用，逻辑推算就能得出结果，而理解则尤为重要，只有理解了传统绘画的来龙去脉，才能举一反三，将传统绘画的技能顺利地转移沿用到原画设计中。在原画设计的过程中，一者需延续传统绘画的方式，二者需将艺术理论作为指导思想，之后才是有关游戏性的发挥创造。

从广义上来说，现在所有绘画类的艺术形式都需从传统绘画入手，再涉及其他。不管是中国画还是其他的绘画形式，都可以为原画设计添加新的表现思路，也可以达到异样的效果。所以，只有具备了传统绘画的能力，才能为原画设计奠定表现的基础，否则都是纸上谈兵。

3.2　对游戏与游戏美术的理解

游戏是一个创造性的虚拟事物，通过游戏美术直观地表现出来。理解了游戏也就理解了游戏美术，两者有内在与外在的区别，所谓"皮之不存，毛将安附"。

游戏可以通过两种不同的视角加以解析，首先是玩家的角度，游戏对玩家来说相当于一个探索的过程，既然是探索，务必饱含期待，就需要触发一些出其不意的情节或事件，这些情节事件的构成，一者是空间的置换，另外就是基于通俗感官上的情感超越，只有做到超脱于现实，才能给玩家更多异样的感触。所以，从玩家角度去理解游戏，需要凌驾于现实之上，或者在现实中搜罗素材，创造出一个全新的游戏世界，只有这样，才能脱离一成不变，做到感觉新颖而引人入胜。另外一种则是专业视角，这种视角需要从全局出发，考虑到游戏本身的形成规则，游戏性相关的构成要素，对不同的游戏制定不同的规则和定律，然后再推陈出新，在符合游戏本质的前提下，通过借鉴和发挥，创造出优秀的游戏作品，万变不离其宗，掌握了其中的核心精神才能具备专业的视野。

游戏美术有别于其他艺术形式最显著的特征就是具备一定的幻想概念，需要从视觉上读出游戏性，让大千世界的事物经过游戏化处理，得以展现出新的面貌，这也是游戏魅力的着落点之一。

在研发中，需要用专业的视角去构建和实现游戏世界，更需要用玩家的视角去检验修整其中的不足，切勿"闭门造车"，也不可"孤芳自赏"，只有具备主观和客观的双重角度，才能成就真正的游戏作品。

3.3 古今中外的文化接触

游戏本身依托于文化，现实题材的游戏如是，穿越类或幻想类的游戏题材也是如此。

文化积累越深厚，就越能贴切地表现出事物内在，游戏研发与文化根基息息相关。例如，以中国四大名著为背景创作而来的游戏，不但需要对名著本身有一个通读的过程，把握其中的一些精粹，也需要对名著的故事背景所处的朝代有一些大致的了解，这样才能在研发设计中做到得心应手，灵活运用其中的相关元素，一切也就可以说清道明，否则就是皮傅之作，很难表现出时代气息，作品亦无归属感，更无根基可言。

因为游戏类型和背景题材趋于多样化，所以平时需要有目的地去积累一些古今中外的文化素材，一来可以在研发中旁征博引，二来可做不时之需，因为文化都是融合后才能发扬光大，通过国际化的整合才能进而登堂入室，总体来说，文化是在博大中体会意蕴，从细微处发掘深远。

文化不但是游戏题材背景的源泉，也是素质的精神给养，个人素养与职业素养是决定成败的两条平行线，对于事业的命脉来说，举足轻重，有着直接的关联。

3.4 糅合创造能力

游戏毕竟是文化与艺术结合而来的衍生品，不牵涉学术研究相关领域，它糅合了娱乐性和游戏规则等一系列要素，所以游戏原画设计也需要有一定的糅合能力，不可单纯地将它定义为绘画。可以这么理解，将同一时期的不同文化在同一个设计作品中体现出来，就可以达到糅合的效果，如唐代饱受突厥文化的侵袭，那么将同一时期两个民族的代表事物合理地结合在一起，形成一个全新的文化创意作品，就是一个很好的糅合范例。当然，加以糅合的元素在时代背景和出处上都没有具体限制，博采众长且通畅合理即可。原画设计中的糅合能力需要从不同的事物里找出相互间的共通处，再利用恰当的结合点，分清主次，在其中贯穿一个统一的精神气脉，糅合出新事物的整体感，在游戏中才能找到归属。

在游戏中很多时候都需要多重性的表现效果，或者说是在一个事物中需要叠加数层涵义，那么就需要糅合创造了，如"麒麟"和"凤凰"就是这样，为了使这些形象更具有传奇色彩，通过糅合数种动物的特征，从而形成了现在神圣且完美的恒久造型。相对而言，现实中的很多事物都是经历了横向或纵向的糅合过程，也印证了"国际化"的现状与说法，在创造事物的同时也将世界趋于大同。

糅合能力与文化积淀有关，也与思维模式和构成能力有关，它是一种艺术上的探索能力，也是一种审美修为，更能体现出勇于创造的精神。

3.5 想象力

想象力是原画设计的必备素质，游戏作为创意型产业，务必从想象开始。想象不同于空谈，它属于设计的预先架构过程。想象力需要培养，其根源可来自任意事物。思维模式是想象的基础，触发它的事物则为想象的媒介。

反映现实或史实的游戏，需要以还原事物本来面目为设计理念，纵然如此，也需要一定的想象力，因为游戏的艺术性和娱乐性都是建立在超越现实的基础上，需要强化现实中的概念，填补其中的不足，再加入游戏性的相关元素，这些方面都源自于思考和想象。其次是以上所说的糅合创造，需要有一定的结合能力，以两个或多个事物为蓝本，创造出一个全新的事物，这也少不了想象力的嫁接融合。再者就是基于现实的创造，创造是一个升华的过程，也可以是一种变异的行为，创造必须附加思想和内涵，还需要符合美学和逻辑，否则就不能称之为创造，也无从谈想象力。

想象都是有感而发的，任何新事物的诞生都是源自想象，没有前期筹备就不可能有后期成果，人类的文明尚且来源于此，更何况是虚拟的游戏世界呢！

3.6 软件使用能力

软件为原画设计提供了便利，提高了创作效率，所以软件使用能力在原画设计中不可忽略。在此，软件主要指与原画设计相关的绘画软件，针对电脑作业，在掌握计算机系统运用的同时必须做到能熟练地运用软件，同时也包括一些常用的相关办公软件。也只有这样，才能进行原画创作和项目协作。如今的软件层出不穷，选择适合的软件，做到精通，胜过广泛的滥用软件，因为软件始终是工具而已，最终的智慧仍然归于人脑。但是目前游戏行业也有技术美工一说，对游戏引擎和相关软件的运用和了解都需要达到更高的要求，只是技术美工是技术和美术之间的衔接工种，与原画设计的协作相对较少。

原画设计需要在常用的绘画软件运用上做到精通，同时也关注软件版本的更新升级，包括相关插件的功能，从而熟练掌握使用而达到理想的设计效果。

第4章 原画设计的内容分类

风格，在原画设计中时常提及，它从某一角度反映了原画设计的品性和定位。从小处说，风格二字可适应于所有事物，因为大千世界，千人千面，任何事物之间都存在或多或少的差异，这些差异就可以看成是各自的风格，也可视之为存在的理由。所以可以这么认为，风格就是事物呈现出来的相对其他事物而言的差异性，差异越大，风格就越独特，这就是众人常说的"独具风采"，再引申到艺术中，则是经过千锤百炼的锻造，而形成的独立表现方式，便可认为是艺术的风格。以下从几个不同角度泛泛地概括了几种识别原画设计风格的方法，及不同风格的定义，以便在原画设计中，可当成风格鉴别的一点依据或参考，也可作为选择职业发展方向的一种指引。

原画设计主要分为角色与场景两大板块，游戏视觉也主要体现在这两个方面，其他部分都可以归为原画主体范围之外的附属元素。所以在立项之初，需通过角色和场景的概念设计确定游戏的风格走向，在适配游戏整体规划的同时，角色与场景之间也需建立良性的衔接渠道，这也是立项中的重要环节之一。角色设计包含与其相关的武器、坐骑、法宝，以及怪物和NPC的内容，可以简单地理解成与游戏生命体相关的一切事物。场景则相对单纯一些，不过也可以细分出场景、建筑、物件这三个主要的设计方向。场景设计从概念上理解显得更加紧密和整体，不如角色相关的分类那样，相互之间都具有一定的独立性。除此之外，还有一些类似特效、IOCN、头像等小范围的设计事项，虽然在规模上无法与角色场景完全对等平行，在研发规划中也因具体情况在分工方面有所差异，但与原画设计也有直接或间接的牵连，后文中将有所涉及。

4.1 角色概念原画设计

在游戏中我们看到的所有角色形象之间都存在交互行为，这种交互不是单纯指任意角色间的言行互动，而是在同一时空里的相互影响和反馈。就像人类生活的现实世界，能默契地彼此交融，这是因为人类都存在于同一个时空里，没有空间的错乱感，共享一个普世的生存价值，不管是人类适应自然环境，还是现实规律改变人类，始终脱离不了一个整体的区间概念。虽然游戏世界是一个虚拟的时空平台，但这个时空里的角色形象也需要有一个统一的基调，在预先策划的规则中交互和运转，做到"天同覆，地同载"，大多数情况下不能出现类似电影《雷神》那样诸神莅临地球的场面，也不会有《古今秦俑大战》里恍若隔世的人物交集，除非游戏本身的题材需着重突出穿越意味，否则，就必须要遵循创造世界的唯一原则，即使是种族间的对抗也是缘于追求世界和谐引发而来，正义和邪恶也需像太极八卦中的阴阳两极一样交融互惠。

角色概念原画设计就是制定出角色相关形象的大体感觉、整体风格、表现尺度、比例大小、适用范围等，为游戏中的众多角色拟定出若干个最富有代表性的形象，作为角色的蓝本，将这些形象控制在同一个时空里，同一片天空下。在视觉上需要有设计交互和穿插，所有形象在情感表现上整体且融洽。这些概念形象可以包含不同职业或性别的主角、不同个性或功能的NPC、不同类型或等级的怪物，等等。之后，再从这些概念形象中引申出其他所有构成游戏社会的角色。

角色概念设计就是游戏角色的形象代言人，它为游戏角色规范了一个视觉表现上的高度和宽度，也制定了一种生成原则和实现标准，比如一个终极BOSS的体积基本就决定了其游戏中角色表现广度的界限，一个哥布林就代表了普通小怪的整体感觉。当然，按常理，男女主角永远是最神勇睿智的游戏形象，其他的角色都是为主角铺垫的，游戏世界和现实世界一样，也是金字塔的层级构成方式，有等级高低、品性优劣之分。在美术规划筹备的前期，关于角色或场景的硬性标准制定也可以分开处理，用文字加以罗列表述，再与概念原画相互结合，从两个不同的方向共同规范美术的实现规则。

概念美术，走在批量制作的前端，相对偏抽象，虽然也有具象的规范内容，但主要还是体现感觉和风格方面的一种艺术表现范围，只有理解了其中有意或无形的法则，之后的角色填充才能挥洒自如。

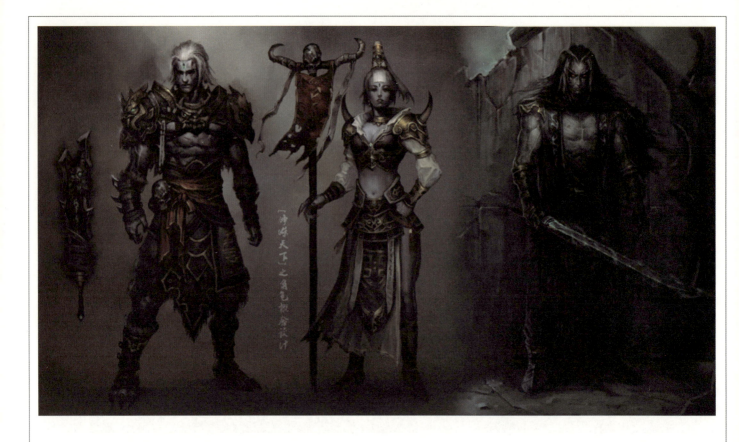

4.2 场景概念原画设计

　　场景概念原画设计于某些角度而言，与角色概念原画有异曲同工之处，也是为游戏美术中的整体场景风格和走向制定主基调。但是场景概念除了规范场景建筑相关的风格和比例之外，还有一些更为重要的作用，那就是需要更多的去诠释游戏背景文化，担负起一些相对角色而言更易做到实处的表现任务，当然，角色在这方面的作用也绝不可忽视，所谓"人文地理"，各尽所长。

　　众所周知，在社会中或是自然里，人类总是相对渺小的，不管是因为地壳变迁引发的沧海桑田，还是人为建造的名胜古迹或者舞榭歌台，都是作为人类生存的一个平台或容器，世代在此繁衍生息。人类在不同的自然环境磨合下，形成不同的生活习性和人文风俗，积累下来的就是文化，文化无处不在地渗透各个细节，充斥于犄角旮旯。所以在不同的游戏世界里，有着不同的背景规划，不管是还原往昔还是预设未来，游戏中都需要营造一个统一的文化氛围。就像电影《阿凡达》一样，呈现出一个似曾相识又耳目一新的神奇世界，山林树木、琪花瑶草等等的一切都是那么的祥和与贴切，这就是艺术设计创造出来的另外一个世界，这个世界有一个统一的生成标准和生存规则，浑然一片世外桃源的气息。所以创造游戏世界也需要用固定的标准去衡量，这些标准可以从意识形态到文化再到底蕴，逐个布局，一一渗透。游戏是一门艺术，艺术来自于生活，而游戏艺术同样来自于看得到和看不到的一切，看得到的需要去考证，再进行游戏艺术化的加工创作，看不到的需要天马行空地畅想，让它衍生在看得到的笔尖。

　　一个游戏的场景概念原画设计从形态出发，就是通过对游戏世界中一些极具特色的风土建筑或人文景观的描绘来奠定其场景美术框架。列举出构成这个世界的主要物质，如南北极地的主要物质是冰凌，大漠的主要物质是沙石尘埃，等等。就是这样，这些都是寻常的逻辑推理，都是秉承自然并依托自然的。概念就是抓大放小，之后的创造设计便可水到渠成。在创造形态的过程中也需要加入文化，让文化沉淀于游戏世界，这样的话就不会只拘泥于形态表现了。在场景概念中，也需简要标明出场景、建筑、角色三者之间的相对比例，不过更加详尽的说明也可以并入美术制作的规范文档。

　　场景是游戏角色的载体，一般情况下，占据了最大的视觉篇幅，所以场景概念中还有一个特别重要的内容，就是传达出游戏的整体调子。调子也是游戏世界的氛围，这个氛围不局限于场景色调，或昼夜的阴晴圆缺，更多的是流通于其中的气息和空气中散发的粒子。如《生化危机》中散布的是惊悚的粒子，《刺客信条》中散布的是激昂的粒子，《战神》中的粒子都是热血的。这些粒子的散发可以很直接地渲染出游戏世界的氛围，氛围来自色彩，更来自构成这个世界的一草一木、一沟一壑。游戏场景的概念设计需要设身处地的用情感去体验，需要具备创世主的创作激情和态度，于每一个细节上都注入设计智慧，才能做到浑然天成。另外，色彩永远是情感的代名词，在游戏美术中切勿忽略，不同的颜色传递着不同的涵义，更何况色彩之间的融合所带来的五味杂陈呢？通过对色彩的理解和运用给场景赋予血脉，给游戏一个完整且璀璨的世界观。

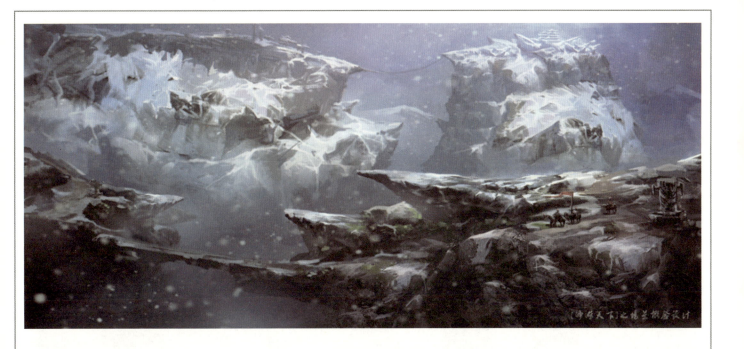

4.3 角色相关原画设计

角色原画设计可分为主角、NPC、怪物、武器、坐骑、法宝这六大类,此六类设计事物在不同的游戏类型中先后主次也有所不同,而且并非任何游戏都具备这些分类中的所有事物,都因项目整体规划和定位而来。每种分类都各司其职,满足不同的系统需求。但是在形象运用方面,理论上都可穿插互用,主角可以使用动物形象,怪物也可以依附于人物形象,特别是在一些无具体故事背景的游戏中更是如此,创意无界限,形象运用也需制造更多的新意。所以,分类只是为了更好地阐述各自不同的功能和定位,切不可因此而僵化了思维,阻碍了创意的进程,在设计之时也需相互呼应,彼此间做到整体和谐。

接下来我们将详细讲解各种原画设计细分领域。

4.3.1 主角原画设计

主角是一个游戏中最重要的角色形象,是游戏中的偶像,也是玩家自己。如前文中所述,游戏中的一切角色形象都是为主角铺垫的。就像《西游记》中的孙行者师徒四人一样,一路披荆斩棘又遇难呈祥,终于取回真经而造福天下再得以修成正果,这师徒四人就可以认为是游戏中的主角,不管是玉帝还是小怪都是份量不一的配角,都是为主角成长而设置的,其中的情节更类似于游戏中的任务系统。所以在设计主角的过程中需举一反三,反复斟酌,用创造经典的态度去对待。

主角主要以职业特征划分种类,以中国文化为背景的游戏中常常会出现剑客、道士、力士之类的职业,而欧美文化就创造了法师、弓箭手、药剂师等职业。也可以按远程和近程两种攻击方式划分,还可以按物理和法术两个攻击类型加以鉴别。中国武侠题材的游戏一般还会有门派之分,如葵花派、逍遥派、武当派,等等,欧美游戏主要是阵营的区别,就像《魔兽世界》中的部落与联盟。

主角设计的第一要素是个性化,平庸的角色形象将直接影响到游戏品质,特别是在单机游戏中,更是如此。游戏中的主角与电影中的主角是同一概念,要么是英雄与侠义的化身,或者是美貌与智慧的合鉴,如《战神》中的Kratos就是这样,独一无二地存在于玩家心目中。个性化不是指别开生面或奇思异想的设计,而是在找准主角的整体感觉之后,从骨骼搭建开始,一寸寸地在感觉上行走,不管什么类型的设计,不可能一蹴而就,附和在主体上的构成元素都需做到精益求精,每个元素都需要发挥出相应的作用,不可喧宾夺主,也不可拖泥带水,从细节到整体,一层层地堆砌出空前的角色形象。

在主角设计上还需斤斤计较,一丝冗杂的结构或者一笔碍眼的颜色都是设计中的大忌,如杂物一样堆积的设计就会显得有些画蛇添足。所以在原画设计中,首先是做加法的过程,后期便是减法式的筛检,最后才是修整和雕琢。尽量剔除不适合或者可有可无的元素,精炼也是一种美德。相传王安石为了"春风又绿江南岸"中的"绿"字思虑斟酌数日,才得以定稿,主角设计也需要有这样执着的创作精神,无须汗牛充栋式的堆积一张张草稿,而是需要在每一个部件上寻找最适合的嵌入玄机,引申出更多璀璨斑斓的灵感。"多"有时预示着"杂","少"有时也代表着"精",设计需要趋于天衣无缝,做到天人合一。

游戏是一个与时俱进的产业,它和电影、漫画、科幻一样,代表着人类有意识或无意识的需求,所以游戏美术务必追求创新。创新不仅是为了满足玩家的需求,更需要引领玩家的审美情趣走向,电影《黑客帝国》或动漫《海贼王》等作品,都或多或少地具备这些特质。光荣游戏作品中的《三

国志》与《三国无双》，前者满足了传统的审美需求，提供了一个众望所归的历史史实游戏世界，后者则引领着市场的品味走向，创造出了一个个全新的三国人物形象，在得到肯定的同时，也可以从这些游戏形象中意会到创造者的创作精神和职业情怀。创新是主角设计的使命之一，在被各种人伦道德、规章法则束缚的现实中尚需追求崭露头角，更何况在虚拟的游戏世界里呢？但是创新也是有尺度的，就像三国人物中的关羽，若是长髯、绿袍、青龙偃月刀都被创新遗弃了的话，就难成就其经典形象了。

主角的装备设计对于很多游戏来说，都需按等级划分，表现出视觉差异，从低到高，从弱到强，等级感觉的递增体现在造型、色彩、细节上的逐步递进。同时在材质运用上也需有所反映，它是一个从粗犷到精炼的过程，由布甲到皮甲，再到金甲装备，一步步迈入高端。其他方面也需要有这样的逐步增强概念，造型结构方面也是如此，从通俗走向稀有，设计感慢慢加强。对于职业间的差异，也体现在造型结构与材质色彩上，如近战职业偏重甲体现防御力，远程职业装备布袍突出敏捷等，体型结构也是反映职业差异的一个重要标准，如精悍狂暴的矮人与修长旖旎的精灵，就具有一定的代表性。

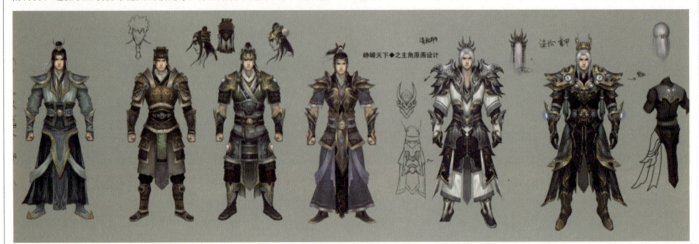

综上所述，主角设计在符合游戏背景和规划的前提下，需要具备个性、精炼、创新三个设计导向，其他需求都是根据不同游戏类型而定的，关于这几点，同样适用于下面将要讲到的NPC和怪物，也适用于场景。

4.3.2 NPC原画设计

如果说主角是尊者，NPC就是侍者。通常情况下，在一个游戏世界里充斥着五行八作、形形色色的NPC形象，它们为主角提供各方面的服务与支持。

NPC有功能NPC和装饰NPC之分，功能NPC又分为常用和非常用两种类型，一般与主角成长强化息息相关的NPC基本都属于常用的范围，如学习、修理、补给之类的NPC就是此类，它们与主角关系密切，交互频繁。此外跟社交、生活技能等功能相关的NPC为不常用的，不过这也是相对而言，需根据游戏类型而定，在弱化战斗的某些休闲游戏中，也许生活技能相关的NPC则转换为主要的NPC了。装饰NPC在一些内容精炼的游戏中比较少见，因为其本身追求简洁概略，也需要考虑到游戏的市场定位，所以各方面都需优化处理，统一符合核心需求。但是在一些注重渲染整体氛围的大型游戏中则必不可少，它们就像电影中的群众演员一样，只有仅有的几句台词和少量且单一的行为，或者挂接着普通的重复任务，并非不可替代，却为游戏的角色形象和整体气氛起着丰富和补充的作用。

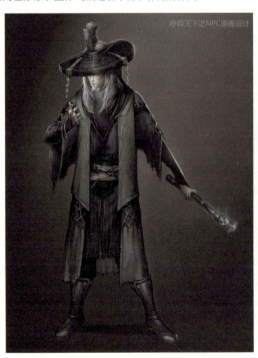
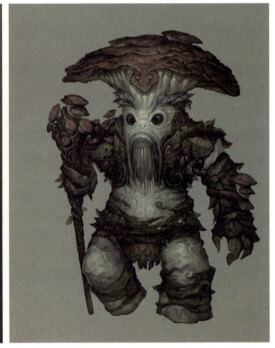

NPC 在设计上相对主角而言具有辅助性的表现意义，可以这样去理解，主角形象是游戏人物的轴心表现力，NPC 都是以主角的轴心为圆点，再以游戏美术风格规范为半径发挥创造而来的。但是每个 NPC 因为本身属性的差异，在游戏中的表现都是各占千秋，所以在 NPC 设计中也需要适当地去表现每个形象的性格特征，但是这些表现需要控制在整个游戏的统一风格内，无论是多么特殊或者稀有，不管体型或造型上有多么夸张的 NPC 形象，都是如此，这样才能使游戏美术感觉整体和谐。

　　具体地说，NPC 的设计需要注意体型和造型上的夸张程度，与主角和怪物的相对比例不能僭越角色概念设计的范畴，还需去适配游戏中所属的场景环境。从色彩上表现 NPC 的特殊性，除了控制色彩的丰富程度之外，还要注意色彩表现的纯度和明度等，做到与游戏中其他形象一样，相互间有一个共通的调子。如果要从结构细节上去表现更细腻的 NPC 形象，也需要与其他形象通盘考量，不可率性为之，因为从角色的整体感出发，相关角色形象的结构细节都不能有过多的出入。NPC 设计中镶嵌的特殊符号或者图腾纹样也是如此，应考证它们的适用性和统一性，针对于历史题材相关的游戏，不妨研究一下它们的出处渊源和所属年代。

　　NPC 除了功能性和装饰性之外，根据不同的游戏类型，也或多或少地背负着诠释游戏美术特色的重任。丰富的 NPC 形象也平添了游戏的设计感，如广角镜一样，对游戏文化背景的辅助和填补有着不可替代的突出作用。

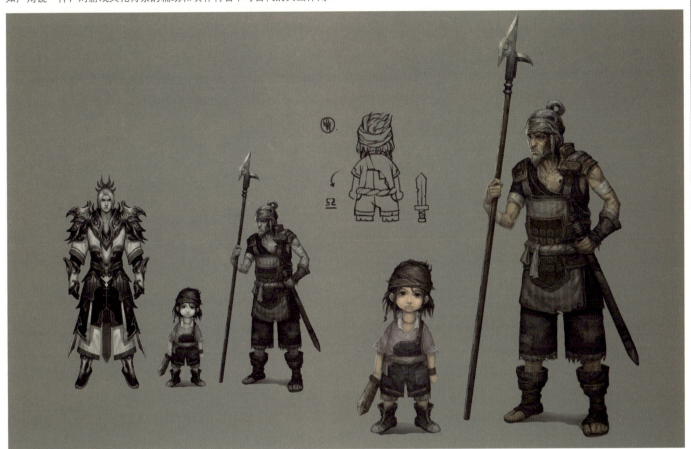

4.3.3 怪物原画设计

　　怪物是游戏中的反面角色，也充当着"一将功成万骨枯"的过场形象。怪物和主角在游戏中代表着完全对立的两种势力，主角将在游戏中遭遇各种层次各种类型的怪物，从小怪到大 BOSS，由弱到强，主角一路的杀妖除魔也是自身升级强化的历练过程。同时可以从被击溃的怪物身上得到一些金钱或装备之类的奖励，以此作为其中一项经济来源，与之相关的物品掉落也是游戏的系统规则之一。

怪物原画设计的主要规则与NPC同理，在设计标准、表现尺度、颜色范围等方面都是如此，需要遵循美术表现的整体风格框架。只是在很多游戏中，怪物数量远远多于NPC，表现范围更大，尺度更广，品类上也是鱼目混杂，可以分为人形怪、兽形怪、机械类怪物、植物类怪物，还有类似水火或雾霭等不稳定元素构成的不规则怪物等。按等级排列，可分成普通怪、高级怪、精英怪、BOSS怪几个级别。从广义上说，无论什么级别的怪物都没有具体的形象限制，但是按常规游戏的做法则存在一定的潜在规则，这方面与武侠小说不同，小说中的武林至尊注重修炼内在气脉而成就能力，可谓"隐忍不发"，如《书剑恩仇录》中的陈家洛便是风流倜傥的书生形象，而游戏中则不同，需要直观地从外在表现出角色的强弱高低。只有从体型和稀有程度能直观地判别每个怪物的大概等级，才不会致使视觉错乱。一般普通的初级怪都是体型偏小，性情相对温顺，品类上也是较常见的，只有这样，才能逐级衬托出高级怪物的狰狞和狂暴。此外，怪物的装备也需根据等级来制定，还有设计上的夸张和变异程度也可以反映出其能力属性。所以，在怪物的原画设计过程中，除了表现不同怪物的习性特征和遵循与NPC设计一样的准则之外，还需要做到让怪物的形象与等级相得益彰。

另外，任何事物都是有来龙去脉的，必须讲究根源出处，怪物也一样，要做到与对应场景相互匹配，一方水土养一方人，一类场景造就一类怪，草地上布置花妖，丛林中安放树人，只有合乎情理，才能从视觉逻辑上形成一个完整的游戏世界。

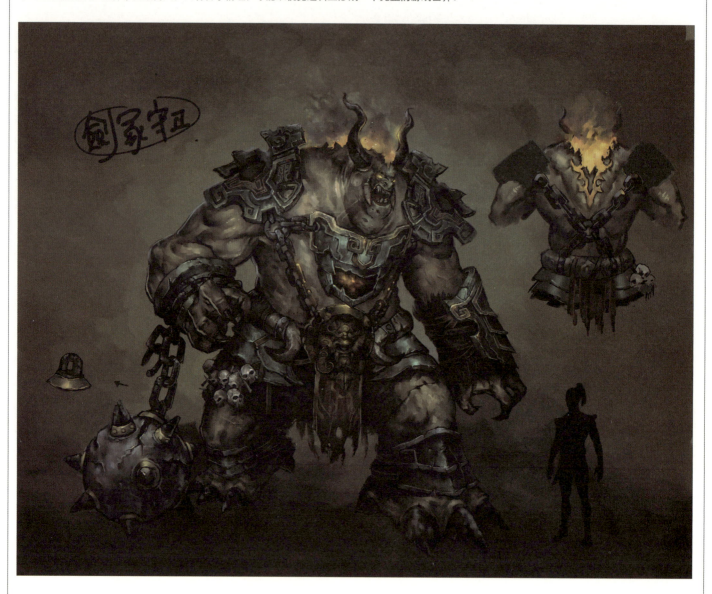

4.3.4 宠物原画设计

首先要说明，并不是所有游戏都设有宠物系统，宠物概念应该是由早期游戏中的雇佣兵引发而来，随着信息量的增多，游戏玩法日益丰富，宠物已经成为当今游戏不可忽略的部分，特别是一些大型的网络游戏，在宠物设定方面更是不遗余力，扩展游戏受众群是其中的重要原因之一。也有一些游戏将宠物系统作为最大的卖点。宠物与其他角色一样，也有等级之别，同时也具备不同的属性，有偏向战斗的，或者偏辅助的，也有观赏性质多一点的，都源于不同的系统需求。

宠物设计相对其他角色来说，有一定的特殊性，甚至可以在整体美术规范的基础上，做进一步的形象引申，也可以这么理解，就是以现实事物为蓝本，通过发挥创造，让宠物更加游戏化，形象多变，个性异常，也可以完全颠覆现实中小猫、小狗的宠物概念。不过，在具备这种创造精神的同时，也要让宠物设计做到事出有因，不能完全依赖于臆想，这方面与其他角色形象一样，都需遵循一些缔造游戏世界的规则，使之符合整体，与周遭感觉达到一致。

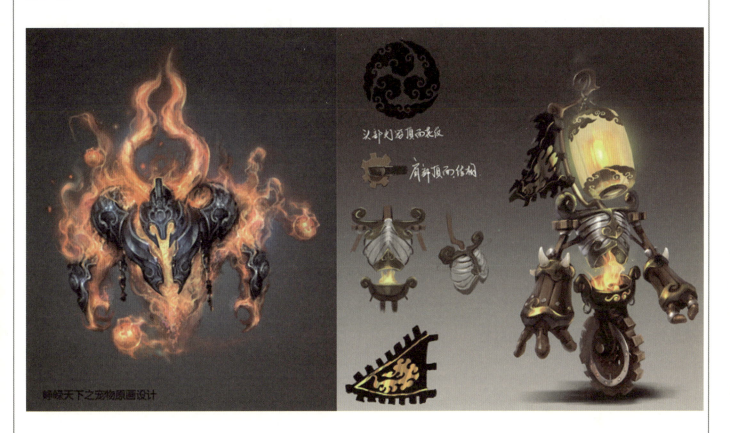

4.3.5 武器原画设计

武器设计在一般情况下可归为主角设计的分支，隶属于主角设计的范畴，但其本身也具有一定的独立性。

主角相关的构成部件中，武器占相当的比重，对于辅助性地体现职业特点，或者加强主角性格特征表现都有着不可替代的作用，所以武器设计也是原画设计中很重要的一个方面，同样要倾注相应的精力。在一般游戏中，与主角相关的元素基本都赋予了等级概念，所以武器也不例外，在主角成长的不同阶段需匹配不同等级的武器。武器的等级可以从造型、大小、材质、颜色、细节等方面加以区分，这些方面与主角相关的装备设计大同小异，也是从低端开始，逐步提升，每个等级的武器都应融入相应主角套装的整体风格中，从大局到细节贯穿一个统一的设计思维和生成理念。

相对而言，武器较其他部件更易体现出设计感，因为其本身相对而言属于独立的个体，不管从功能还是渊源上来说都是如此，所以搭配武器对主角形象而言，具有锦上添花的意义，特别是"神器"级别的武器，通常都"反客为主"，成为主角形象中最耀眼的亮点，获取此类武器也是玩家在游戏中的主要追求之一。在深化整体形象的同时，不同的职业形象也需要不同的武器种类来表现职业差别，所以在游戏中也显得至关重要。游戏中的武器类型较现实中更加丰富，只要能贴合职业特点，配合技能实施，都可成为游戏中的武器，就这方面而言，武器设计也拓展了整个游戏世界的文化内涵，同时也增强了设计感和游戏性。

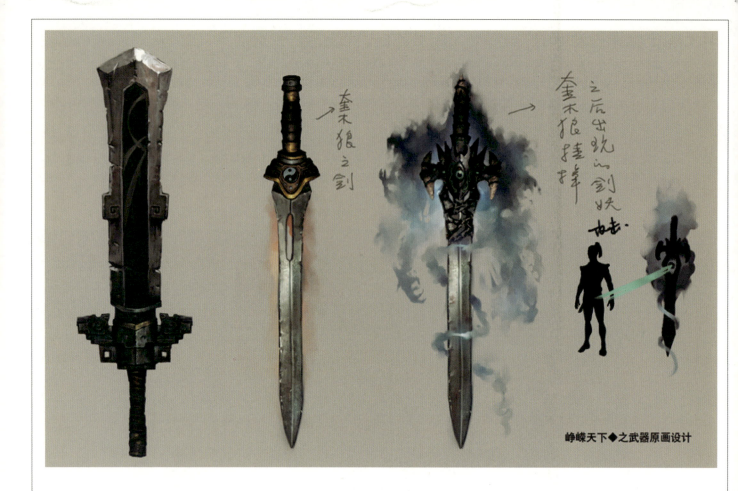

峥嵘天下◆之武器原画设计

4.3.6 其他角色类原画设计

以上的主角、NPC、怪物和武器，基本涵盖了角色板块主要的设计分类，其余则是在网游中普遍存在的坐骑和法宝之类的设计。

坐骑和法宝在网游中也属于常见的系统，随着网络游戏逐步成熟完善，也随之成为常规系统，为玩家所青睐，不可忽略。坐骑依附于主角存在，为主角服务，同样也有等级之别。于功能方面偏向于NPC，可提高移动速度，在外形上多以传统的飞禽走兽为蓝本，但偏怪物，不过类似"御剑飞行"中的"剑"也属于仙侠游戏里的坐骑，这个就另当别论了。在一些幻想元素占主体的游戏中，坐骑的种类也更加多样化，飞鱼、葫芦、祥云等，比比皆是。法宝的概念也比较广泛，同样滋生于网络游戏，与主角绑定为一体，可以理解成主角的装备之一，是否具备属性则需根据游戏规划而定。坐骑和法宝结合主角共同存在，除了特殊属性之外，坐骑可以提升主角的整体形象，法宝则具备一定的装饰效果，所以在设计规划中可以将两者与主角通盘考虑。当然，坐骑和法宝的设计也需遵循主角的性别特征，这与主角相关的其他部件一样，需建立在相应性别的基础之上。至于其他方面则可参照NPC和怪物的一些设计思路，在整体的美术风格架构下自由发挥。

除了坐骑与法宝之外，还有一类偏装饰性的怪物类型角色，这些小角色的行为在游戏中不会对主角产生任何效果，也不会给玩家带来任何属性的变化，此类角色很难界定它是属于怪物或是NPC的范畴，如《war3》中的小绵羊，场景中偶尔穿梭而过的小甲虫，等等。一般来说，此类角色的原画设计无须植入太多的成本，一者是其体积相对较小，二者是在游戏角色中重要性偏低，三是在相应场景的风格特点和地域差异的范围内作业，有一定的局限性，同时也在其他所有角色的光环下生存，不需要彰显自身任何的标榜作用，只是作为游戏生物的细节或装饰性事物存在，甚至可以忽略不计。以上几点可以作为此类角色形象在设计中的限制条件，也可以理解成应该遵循的要素。不过像武侠游戏中练功的木桩、木偶、铜人之类的事物，虽然具有些许功能，对角色成长有一定作用，但也无法明确界定其所属类别，姑且都将它们归为其他类的角色形象。

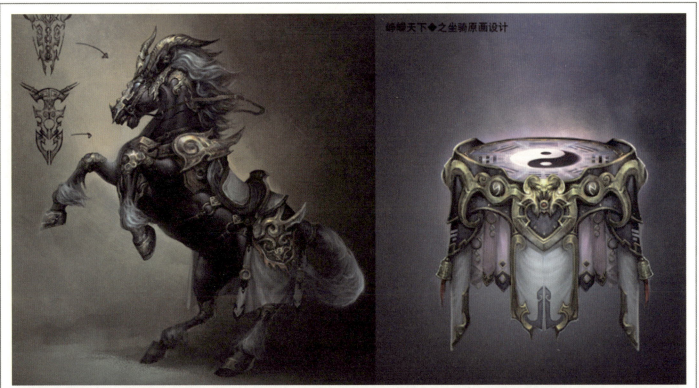

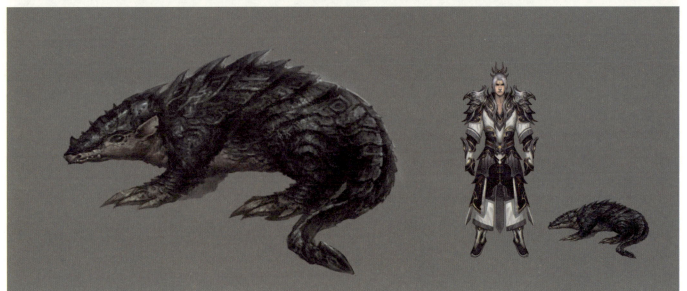

4.4 场景相关原画设计

场景相关的原画设计按功能分类在前文中尚已提及，有场景关卡、建筑、物件这三个主要的大类，以下将分开进行解读。场景，其实也可以从另外一个角度去概括，就是天然形成或人工建造的无生命特征的事物，在承载和衬托角色的同时，在游戏中发挥着不可替代的作用，只是相对角色来说，有些默默无闻，类似主角和配角的关系，不过从整体着眼，还需追求浑然一体，理解了这个层面的含义，将有助于对场景类别的剖析。所以，场景与角色一样，在设计上需追求大一统，只是在适配不同的游戏系统功能之时，需做出相应的针对处理。

4.4.1 场景与关卡设计

场景是角色在游戏中的行为平台，表现出游戏背景文化和风情特色，是场景的主要功能之一，这方面属于视觉的范畴，偏表面。另外一个更重要的方面则是游戏规则表现，侧重于内核，从大处说，需契合游戏的整体构思和规划大纲，于小处则需匹配游戏中的任务和情节，也包含与其他一些游戏细则玩法的配合，比如怪物摆放的密度、活动区域的规划、障碍设置等。一个游戏场景整体和局部地区的面积都是根据游戏规划而设定的，不同大小的场景有着不同的用途和功能，这方面也与关卡设计有一定的关联。

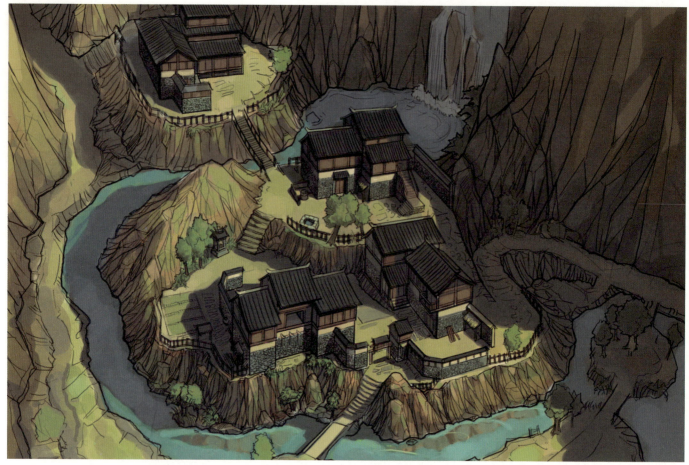

从场景的功能类型来区分，可以分为补给场景、历练场景、副本场景、活动场景等，后两者是如今网络游戏特有的场景类型。表现形式也是多种多样，上至天宫，下到地府，冰山雪原，塞北江南，大千世界皆可成为游戏中的场景。

- 补给场景在游戏中的作用是补给、修理、售卖等，是为主角提供服务的场所，其表现形式不仅仅局限于中心城市，可以是乡村小镇，或者是边塞驿站等等。一般游戏中可能有一个或多个不同等级和规模的类似场景，也有一些提倡快捷便利的游戏为了加快节奏，直接通过界面功能满足玩家补给类的需求，就省略了一些类似的场景。历练场景和副本场景都是提供给玩家历练升级的，在历练的过程中可以促使角色成长，及获得物品、金钱之类的奖励，此类场景伴随玩家的等级从低到高，一一匹配。
- 历练场景与副本场除了在游戏规则上有差异之外，表现形式基本相近，不过前者属于开放式场景，后者在玩法上则有一定限制，进入副本场景必须符合某些条件，如单人副本或多人副本之类，在组队人数和进入次数都有一些相关的规定。
- 活动场景也为网络游戏独有，用于支撑线上活动，比如节日活动，或者每日活动等等，不过并非所有线上活动都需要特殊的活动场景支持，很多时候，场景间也可交叉复用。

场景设计与关卡设计息息相关，场景设计根据场景概念原画提供的整体思路细化而成，需要延续概念原画的风格，不宜违背或脱离主基调。场景原画设计就是放大、清晰场景的概念，及对场景概念进行举一反三的斟酌细化，按图索骥，再深入创造。场景概念原画相对来说更像绘画中的色稿，场景原画设计才是真正的成品，需要对场景中的所有物件进行剖析和描绘，不管是造型结构还是色彩材质都是如此。

关卡设计需要协作完成，必须根据游戏场景规划和行程路线进行创作设计，将场景表现和关卡概念紧密结合，能够让玩家在规划区域内流畅地进行游戏。成功的关卡设计除了符合游戏规则外，还需要将硬性的障碍和遮挡转换为科学合理的场景规划，增加代入感，减少精神束缚，让游戏规则趋于无形，游戏自由度也可由此体现。

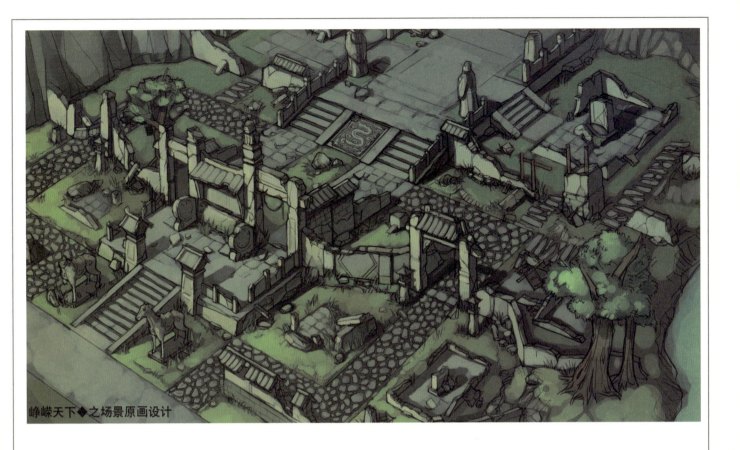

峥嵘天下◆之场景原画设计

4.4.2 建筑设计

游戏中的建筑存在于城镇场景，也可能存在于野外场景，完全根据场景规划的需求而定。建筑可以从其几方面的特性去定义，首先是人为建造，其次具备一定规模，还有功能性或装饰性等相关的特质，一般情况下，只要具备这些因素，就可通称为游戏中的建筑。

游戏中的建筑与场景一样可以分门别类，建筑秉承场景的整体风格，具备人为的因素，场景中除却建筑之外，其他的构成元素都应该是在自然环境下日积月累演化而成的。所以，建筑具有人工设计概念和更多的创造空间，就像搭积木一样，变化是多种多样的。不同的造型结构或花纹装饰，都将适配不同的审美情趣、文化需求、生活习俗、宗教信仰和地域环境等，这也是建筑的精髓和意义所在。即使自然亘古不变，依附于自然的建筑都可以做到千变万化。

游戏中的建筑从创作尺度上可以粗略地分为写实型建筑、半写实半创意型建筑和创意型建筑。

写实型建筑就是还原现在或过去的建筑风貌，以配合游戏场景和功能规划，在创作的过程中需要真实的素材佐证，此类建筑表现形式一般都是用于支撑写实类型的游戏，如《极品飞车》和《帝国时代》的场景建筑就是如此，需契合游戏本身风格定位，但并非完全照搬照抄，只是相对虚构而言，不可过多地违背原型。

半写实半创意型建筑，是在写实的基础上进行夸张和改造，让建筑更具特色，更具个性，还原和创意在设计成分上做到平分秋色，《暗黑破坏神》就是这种感觉，给建筑嵌入了有关游戏性的元素，增加了更多的魔幻色彩。

还有一种是创意型建筑，它需要配合整体场景风格和世界背景，具备超凡的想象力和系统逻辑能力，构筑的建筑在材质和造型上都有一定的突破，完全是一个理想中的全新世界，思维缜密，架构合理，《星际争霸》就是此类建筑风格的游戏，从游戏世界系统规划到整体美术表现都接近完美。据此，创意型的建筑风格在原画设计的范畴中，相对偏高端，需具备更加全面的设计素养。

对于以上有关建筑的创作尺度，角色相关的设计也可以套用此理，同时也通用于整个游戏美术的范畴。

建筑在游戏中也可以分为功能性建筑和装饰性建筑两种，这个分类规则与NPC类似。装饰性建筑从视觉角度而言，具有辅助性的表现功能。建筑上的美术表现需分前后主次，主与次之间彼此衔接，相互映衬，这与现实事物的结合原理都是相通的。

其他关于建筑的等级、不同功能的构建原则，文化差异在建筑上的表现等就不再赘述了，都是根据游戏背景规划和美术整体表现而来，对于游戏美术大局来说，一样也要通盘架构。

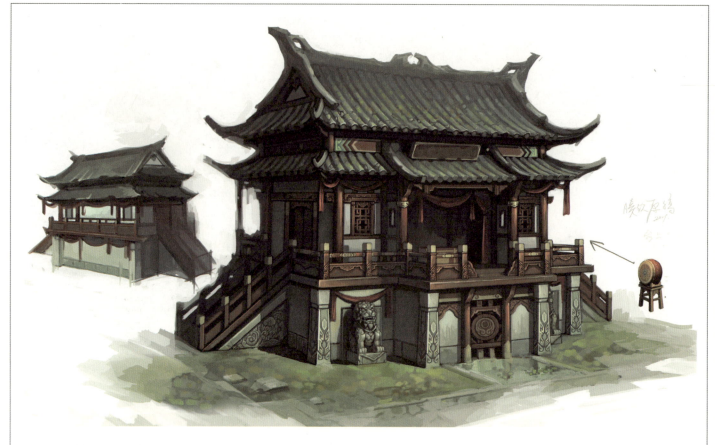

4.4.3 物件设计

游戏场景中的物件相对建筑来说，专指小具规模的人造物体，如一驾马车、一片小摊、一个香炉等，皆可称之为物件。物件在游戏中可以按其来源粗略地归为三大类。一类是附属于建筑主体的物件，在没有主建筑的荫庇下，这种物件很难成就其名分，比如中国古代的下马石，依附于王宫大院，但并非属于建筑的固有构成元素；第二类物件则依附于游戏角色，可能依附于NPC，也可能依附于怪物，物件和角色之间相互依存，共同形成一个具有实际意义或功能的整体，如车夫旁边的马车就是此类；还有一类是和自然相互融合的物件，当然也是人为建造的，如幽径旁的一个石灯笼，分叉路口上的一块石碑就是这样，与周遭环境相映成趣，和谐共存，脱离了所在环境就丧失了其存在的本意。

物件在场景中起着填空补缺的作用，难以主导场景氛围，可以认为是自然和建筑之间的过渡性事物，在物件的设计中，需要遵循场景和建筑的风格导向，因为物件本身可以看成是次要且规模偏小的建筑，附属于场景或建筑存在，在一定程度上增加了场景的气氛，填补了场景功能，在整体感觉中点缀出情趣。无论是对于独立存在于场景中的物件，还是附属于场景或建筑的物件，都需要在设计上明确物件在场景中的视觉强弱度，在造型、构成、色彩上都要把握分寸，不可喧宾夺主。

物件与建筑一样，也是有创作尺度的，也可以分为写实、半写实半创意、纯创意三种大致的类别。这个分类方法与建筑也是一样，包括阐述游戏文化、体现游戏背景等方面，都与建筑设计类似，只是存在主次之分而已。

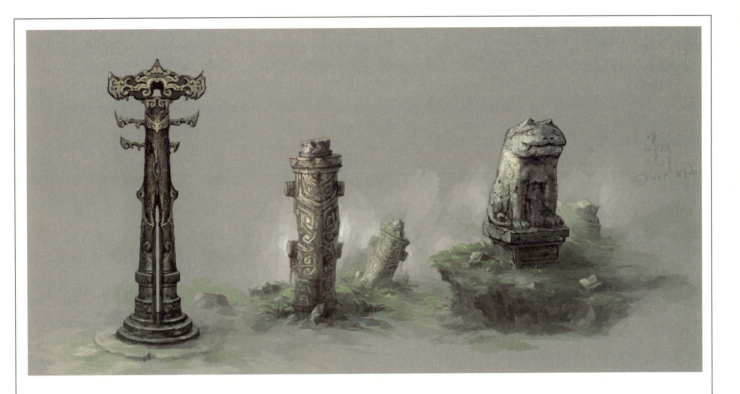

4.4.4 其他组件设计

场景中除了一些自然的构成元素,最主要的就是建筑和物件,还有一类是很少被人发觉和提及的其他小组件,也可以理解成更小的物件或者是被自然遗弃的零碎事物,枯枝、脚印等就属于此类。这些小组件一般都成为地表的一部分内容,在不同地域的地表中夹杂一些这样的小组件可以增加场景的沉淀感,零零星星地造就了场景的细节。游戏场景不可忽略细节,细节往往反映出深远的宏观面貌。小组件的设计一般都是如影随形地出现在场景相关的原画设计稿中,在游戏美术的地表制作时也可根据具体情形自由添加,只是在分门别类时,应给予更清晰的认识。

此类小组件的设计也无须大张旗鼓,只需运用"勾皴点染"的思路,将它理解成从主体事物上剥落下来的细节即可,也可以看成是主体的衍生物。

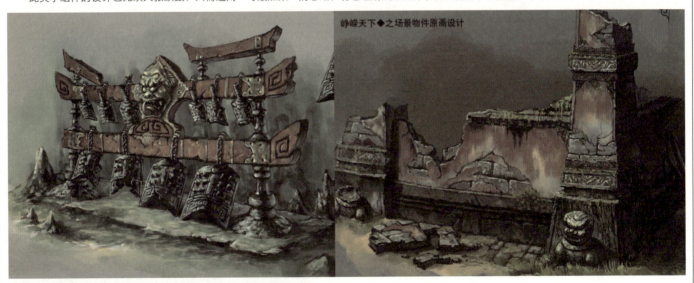

4.5 其他相关原画设计

除了以上论述的角色与场景两大类之外,就如前文所言,还有如动画、特效、头像、ICON等其他分类与之并存。以下所介绍的这些其他分类,在不同的研发环境或规范中,分工定义也不尽相同,这与研发流程专业化或人员职业化程度都有一定的关联,或者是因为项目需要,也可以在整体职责范围内做出相应的临时变更或调整。了解了其他分类的内容,可以更加明确原画设计主要职责和辅助职责的相关范围。游戏项目的孵化成型多应协作而来,明晰了其中凝聚着的团队精神,将更有利于以后的职业规划,也可增进大局观。

4.5.1 动画、CG、特效原画设计

随着行业的成熟与成型，如今的游戏动画、特效一般都无须原画设计协助，但是一些要求较高的项目为了便于项目管理和美术统筹，依然采用先设计后制作的工作流程，这也促进了行业的规范化，是值得肯定的。相对而言，CG制作与原画设计的关联就更加紧密一些。

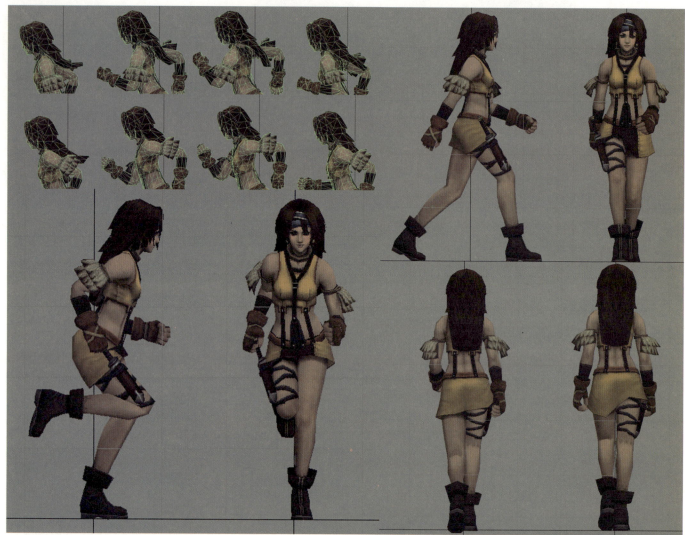

早期的游戏研发、游戏动画时而沿用一些影视动画的制作流程，偶尔也加入原画设计辅助，彼时的原画设计更偏向动画脚本，需要勾勒出相关的关键帧，给动画制作以参考或模拟。此类动画的原画设计只需表现出简易造型结构和动态演化即可，一般情况下对细节和色彩都没有过多的要求。近年来伴随着游戏研发的不断规范化，游戏美术的分工愈加精细和明确，各方面的专业化程度也不断提升，所以动画设计的独立作业已经完全可以满足研发需求了。

特效制作在一般情况下也无须原画设计协助，目前毅然也成为一个职业化程度较高的美术板块。只是对于一些特效的构成元素和颜色搭配等，可以由原画提供一定的设计思路，如某些生疏职业或稀有物种的相关特效需要一些特殊图案合成效果，或者对于色彩要求更高，需体现出更丰富的内容之时，便可以与原画设计配合制作，这种协作方式各尽所长，能达到事半功倍的效果。不过目前游戏美术中的特效环节基本都是独立完成的，相对与动画的配合更加频繁一些，动作触发出特效，而特效烘托出更强烈的动作行为，两者兼顾考虑的同时需给对方留以发挥空间，共同渲染出游戏的动态美感。

CG在游戏中意指片头动画或过场动画，CG方面的原画设计就是分镜脚本，这与影视动画的设计原理相同，CG制作与影视动画制作有着类似的流程，所以CG制作需要脚本设计辅助进行，只是CG脚本设计和游戏原画设计属于两个类似的范畴，原画设计提供原型，CG脚本完善其他的相关设定，属于前后相接的两道工序。

当游戏行业细化到一定程度时,一切都需预先铺垫,设计始终要走在前面,而且还需要为制作提供保姆式的全程支持。不过就目前的研发环境和流程而言,运用一些跳跃式的制作方式方法也是应时应景的。

4.5.2 ICON 设计

ICON 指的是游戏中用到的图标,长宽尺寸从 16 像素到 128 像素不等,基本都是正方构图为主,不排除有其他形状的构图方式。

ICON 在游戏中可分为武器装备相关 ICON、物品道具 ICON、技能 ICON 三大类,其他如 buff 图标之类也属于 ICON,不过可归于技能 ICON 的范围。大多数 ICON 都是根据游戏中的实物精简而来的缩略图,其表现主旨是通过一块小小的方寸之地还原出事物原本的特征和面貌,让玩家便于识别使用。其中也有一类 ICON 的母体在游戏中是虚拟存在的,只有通过图标来表现,如戒指、项链之类的小饰品,在游戏角色表象上一般都做隐藏处理。ICON 的设计绘制在不同的游戏类型和制作流程中分工都不尽相同,在游戏美术中,它属于一项较为精密的绘画设计工作,与原画和平面两方都有一定关联。因为尺寸要求较为严格,在有限的范围内需要表现出其原本的面貌,所以在绘制和设计表现上必须"斤斤计较",不放过任何一个像素的表现渲染能力。

对于尺寸稍大的 ICON,可预先绘制出较为完整的大篇幅画面,而后缩小处理成型,在缩小的过程中,像素将自我结合,由多个像素结合成一个像素,这样也会造成画面失真和模糊,需要对标准尺寸的 ICON 做清晰化处理,清晰化不是指单纯的锐化或加强画面对比度,而是再次的修整绘制。对于 40 像素以下尺寸的 ICON,直接用像素点绘制是较为合理的设计方法,运用这种绘制方法需要对像素有一定的把控能力,对点阵也要做到意识清晰。像素在 ICON 画面中其实可以看成是一个个整齐排列的正方形小色块,与色彩构成原理一致,不同的是 ICON 的篇幅偏小,而且代表色块的每个像素都是固定大小的点阵。正因为如此,合理运用每一个像素都显得格外重要,通常情况下,一个 ICON 的所有固定像素中很难找到两个完全相同色相的像素,否则就有浪费之嫌。举个例子,大小不同的两个实体空间,在需要填充数量相等的物体时,相对而言,小空间更需要科学合理地布局。对 ICON 的处理也是如此,不管预想的视觉效果是粗犷还是细腻,都要好好珍惜每一个小方寸,通过它们再展示出大的方略。

4.5.3 头像设计

不同的游戏类型对角色头像有不同的要求,一般情况下,角色形象表现越局限的游戏,在头像方面的要求就越高,如《雷电》类的射击游戏,特别需要在界面上标明一下主角的头像,因为游戏类型的限制,也只能用这种方式加以说明。在一些单机 RPG 游戏中,一个个生动的头像可以增强故事情节的真实性,在视觉上做出更加殷实的角色性格特征,让游戏更具艺术性,增加代入感。如今的 3D 游戏,特别是运用了次世代技术的 3D 游戏,对头像的要求就相对略低了,因为长焦式的摄像机可以随意伸缩,可远可近地观摩角色形象,从 3D 的角度全方位进行扫描,特别是具备表情动画的角色形象,可谓惟妙惟肖,头像的功能自然也就削弱了。以上关于不同游戏对头像的需求也只是泛泛而论,只能片面地说明仅有的部分情况,游戏从技术到题材等等方面的差异都会导致相互间的差别处理,所以针对头像的表现方式也就各有不同。

头像在表现范围上一般分为肖像和半身像两种。肖像主要表现角色的头部和五官部分,相当于角色头部特写,配合一些相关的服饰或装备的补充,再辅以表情,反映出角色的特性。而半身像一般是从腰部往上展开,配合双手或道具,用静帧的形式表现出角色的职业形象和人物特点。半身像相对肖像来说,可以更全面地表现出角色面貌,而肖像对五官和表情则雕琢得更加细腻。大部分头像都是根据游戏角色的本来面目绘制一个更清晰、更完整的效果,可以称之为细化工作,这方面与 ICON 的设计原理是相反的,ICON 是由大而小的精炼概括,头像则是由小而大的放大处理,更加详尽地表现出本体的效果和风貌,头像绘制是一个锦上添花的工序,也是一个由浅入深的过程。在表现方法上分为 3D 和 2D,如《魔兽争霸》的头像就是采用 3D 的表现形式,附有表情动画,而 2D 游戏的头像基本都是平面化处理,2D 头像同时也适应于 3D 游戏,这也是根据游戏规划需要而来,2D 头像就目前来说,是主流的表现形式。在此,原画设计主要涉及的是 2D 类型的头像。

在大部分游戏中,头像的定位非常重要,如经典的 RPG 游戏《博德之门》,其中的头像表现深刻且具感染力,从而增强了游戏性,也让角色形象更加深入人心。

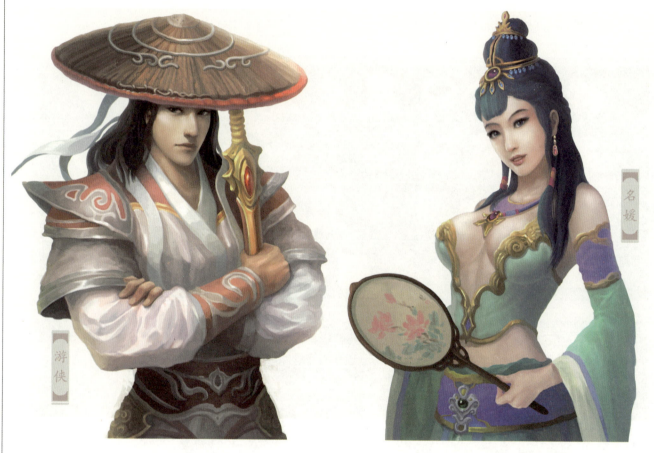

4.5.4 logo 设计

logo 是游戏产品构成的必需品,属于游戏风格、类型、题材、名称表现的集成体。在常规美术分工流程中,logo 设计属于平面相关工作的范畴,但是因为游戏产品 logo 与其他商品 logo 有一定的区别,很多时候还需要原画设计协助完成。一般情况下,游戏 logo 很难直接用矢量图达成,因为其中可能牵涉大量的手绘元素,包括角色形象或其他一些构成物件,如一款弹道类游戏,其 logo 一般都会牵涉到炮弹或炮手之类的游戏事物,还有一些光效的辅助,才能达到生动且切题的目的。

游戏 logo 的设计制作综合了两个方面的素养,分别为设计思维和游戏感觉,两者缺一不可。设计思维主要指平面设计能力相关的内容,类似审

美、采色、构图之类的元素都涵盖其内，而游戏感觉则属于游戏产品的文化特质，能从外到内地反映出游戏内核，因此，logo作为一款游戏的门户，从大处着眼，可引申出庞大的游戏精神，不可率意为之。

4.5.5 地图设计

 地图是指游戏中的场景地图与世界地图，场景地图在游戏中一般也有大地图和导航小地图之分。对于艺术性较高的游戏，世界地图犹如藏宝图一样，呈现出全局的场景概貌，从而让玩家对游戏世界产生期待和神往，萌发探索未知世界或征服天下的欲望。所以地图制作也需秉承严谨的态度，不但要表现明晰、兼顾实用性，还需具备艺术性，以及地图应有的那份内蕴。

 地图设计首先需要遵循功能需求，然后通过修整和装饰，再辅以文字说明才能得以成型。地图设计有以下几个大概的方向。

 首先是写实类型，大体类似一个按比例缩小的场景，与现实中的沙盘模型如出一辙，这种地图的制作极似大场景的原画设计，需要将地形、植被、建筑、道路、障碍等交代清晰，给玩家以鸟瞰视角去识别地点坐标和所在位置。这种地图的制作方式相对较为通俗，接受程度也较高，只是对绘制能力要求苛刻一些。

 其次就是线描类型，首先用线条勾勒，或者淡抹色彩，从始至终都要保持线条的独立性，也类似白描的手法，不过不及白描那么具象，只要抓住事物的主要特征就行了，类似山体树木的表现，用线条描绘出其外形特征即可，运用这种制作方法需具备一定的概括能力，擅于用简单的线条去表现不同的事物，不可过于繁琐，这样才能成就此类地图的风格。对于一些不便表现的事物，可以通过装饰的方法去填补，如用螺旋形的水涡示意水面，或者用船只标明大海的位置等等，这都需要较强的设计能力加以辅助。

 还有一种表现方法是通过抓大放小的思路去实现的，因为地图中的元素有主有次，还有一些攀附之物，在地图制作时可以忽略，只要路线和地名清晰，地域之间通过色彩区别即可。这种地图强调目的性和实用性，形式上偏向简练随性，比较适合非写实类型的游戏风格，但是对色彩和造型要求比较高。

 地图是游戏作品必备的组成部分，地图设计综合了绘画和设计及其他方面的因素，需要的不仅仅是某一方面的能力，做到一定的专业程度还需具备良好的游戏感。

4.6 游戏宣传画绘制

游戏作为商品的一种，与其他商品一样，都需要推广和宣传。常见的游戏推广方式主要是通过视觉上的传达和扩散，一般都是以游戏海报或视频之类的形式出现，这也是最具感染力的宣传模式，成功的宣传推广总是令人对产品充满憧憬和期待，从中也可以对游戏的概念类型和风格定位有一个清晰的认知，这与电影的宣传方式是一样的。其中游戏海报属于平面类的美术工作，与原画设计有着密切的关系。

一般情况下，海报都是以宣传画为母本加工而成，而宣传画则是通过放大游戏角色或场景的设计概念，在效果上予以夸张渲染，通过更加详尽的细节表述，再经多方面优化而成的美术作品。宣传画主要是为了传达游戏本身的精神和主旨，从制作形式上可分为三种类型，真人实拍、3D 制作加以后期处理和纯 2D 绘制。从传统艺术的角度来看，2D 绘制相对而言属于游戏美术中的纯绘画环节，需要对游戏内在有深刻的理解，对市场环境有明确的认知，再加上美术表现上的把握，才能成就真正意义上的宣传画。而海报则是在宣传画的基础上添加说明性文字和 Logo 等元素，画龙点睛、图文并茂，做到整体达意清晰。当然，其他表现形式的宣传画也需要原画设计协助，只是设计规格相对简略一些，近似常规的场景或角色类原画设计。

宣传画的表现内容都是根据游戏主体精神而来，从大局诠释出游戏真谛，可宣扬国战氛围或爱情主题，也可以体现竞技 PK，或者突出团队合作精神等，只要从游戏内核玩法中提取素材，再进行美化升华就行了。宣传画是浓缩游戏主旨的产物，也是游戏推广方面恒久的招徕，从市场角度定义，可谓是游戏美术的点睛之作。

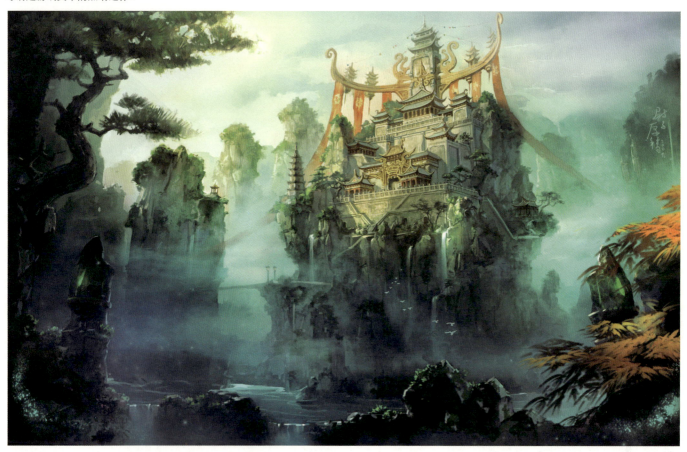

4.7 从表现尺度去界定风格

　　写实与Q版是最常用的游戏美术风格区分方法，两者的表现尺度不一，夸张程度也不尽相同，一般来说，很难清晰地划分出两者间的界线，但是从感性角度却很好辨识，就像国产游戏《斗战神》和《梦幻西游》，便一目了然，前者写实，后者Q版，且具有一定的代表性。但是对于一些涵盖面较广的游戏而言，有时就较难作出书面鉴定，在一款游戏中可能有Q版的侏儒，同时也有身材修长且写实的精灵，这时就需要分析两者在其中各自所占的比重，还有就是结合场景风格一起加以判别，不过主要还是取决于角色表现。一般情况下，写实类型角色所占比例高则可定义为写实或偏写实的游戏风格。场景方面的判别，最典型的就是从建筑的自身比例去界定，与角色类似。在一些偏大众的网络游戏中，宠物基本都采用Q版风格设定，但是在游戏中占据的比例毕竟属于少数，所以仍然可以定义为写实的游戏美术风格，如《天龙八部》就是此类。

　　对于单幅的原画设计，在此可提供一个这样的方法去界定，不过此方法更适合界定角色的风格。就是单纯从体型去判别其年龄段，人的体型从幼到老是一直变化的，幼儿可能是三头身，成年是八头身左右，通过头身比例去鉴别所属年龄段也就可以得出结论了，但是要定义出写实与Q版的头身比例界限，则见仁见智。场景类的原画设计其实也可以用这个方法去界定，只是相对不如角色直观，需要用角色去做参照，不过最主要还是由场景自身的比例来决定。

　　还有一些基于写实或Q版基础上夸张变异的风格走向，仍然可以归于这两个大的范畴。

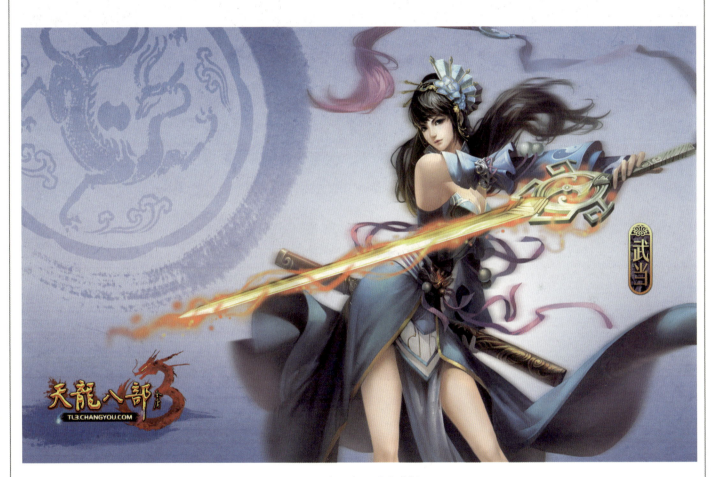

《天龙八部》原画赏析

4.8 从色彩运用去界定风格

对于不同的游戏类型，需要用不同纯度或明度的颜色去表现，比如Q版的游戏通常是粉色系或明快的调子主导，而暗黑系的游戏色彩自然也就不会过于鲜艳了，在色相方面的呈现相对也更加矜持。据此，从色彩表现上去区分风格，可分为清新风格、淡雅风格、暗黑风格、浓烈风格等，每类色彩带来的风格表现都依托于各自的游戏类型和定位。清新风格主要见于休闲类的游戏，画面明快，从色彩上可以透析出愉悦的精神感受；淡雅的风格适合偏仙侠和幻想的游戏题材，如《仙剑》就是此类感觉，画面留白较多，很多内容和细节都是虚化处理；暗黑风格就不用多叙了，最典型的就是《暗黑破坏神》，颜色多了纯了反而会让游戏失去底蕴和神秘感；浓烈风格则适应于欲在画面上取胜的游戏，色彩在游戏中有突出的表现，散发着冲击力，还有就是某些表现独特地域风情的游戏也是如此，因为颜色可以最直观地反映内在。

从色彩运用方面去界定风格，可粗可细，其中也有一些交集，因为对于较大型的游戏，为了丰富游戏世界，需要涵盖的表现内容类型繁多，为了呼应不同的背景风格，在不失大局的前提下，务必渗入一些略为不同的色彩表现效果。所以，姑且先用以上几个大类来概括说明，但是色彩感觉因人而异，在自我归纳时需多遵循约定俗成的常规。

《暗黑破坏神》原画赏析

4.9 从色彩运用去界定风格

表现手法泛指在绘画中呈现出的表现手段或方法。表现手法能直接反映出设计思路和文化背景，也与艺术表现习惯或人文风气相关。在原画设计中，不同的地域文化对同一种类型事物都有着不同的认知，加上风俗人情的差异、文化根基的深浅、起讫源头的不同，自然就会形成各自不同风格的表现手法或方法，角色是如此，场景建筑类也是如此。就目前而言，因为表现手法的不同，而造就了三种较为主流的风格，可概括为欧美风、日韩风和中国风。

欧美风的游戏美术风格与其影视动漫风格基本保持一致，构图上体型饱满，情感上血脉贲张，没有太多繁琐的细节，以大势取胜，重视从形体上直观地表现出性格特征，虽然这只是大略的情形概括，但也具有一定的代表性。而日韩风主要是体现唯美，属于"唯美路线"，或者表现其特有的动漫精神，注重青春时尚和绚丽奇异的整体视觉效果，所以也可称之为"视觉系"的表现手法，虽然日韩两者各有自己的特色，但是也可以笼统地归为一类，都充分释放出其民族对外在美好事物的殷切向往。中国风的表现手法则偏内敛，也较矜持，强调文化底蕴，需要很恰当地把握事物的夸张程度，对线条的要求极高，在审美方面也独树一帜，中国风个性独具，所以识别性也较强。

以上三种表现风格虽各有千秋，但不可绝对成论，因为在当下的国际化环境下，一切事物都在相互同化，彼此间也在不断吸收各自的有益养分，所以游戏美术上的表现差异也随着日趋弱化，也正因为如此，艺术形式上的民族风时不时地就掀起热潮。

《刺客信条》原画赏析

《大宋》原画赏析

第 5 章　原画设计的视图规范

　　原画设计虽然近似绘画，但与其他游戏研发工种一样，也具备一定的规范。原画设计的规范除了符合项目需求或迎合整体风格等非硬性的要素之外，主要包含画面规格、文件格式、视图表现、作品信息等方面的内容。

　　画面规格主要指图像文件的尺寸和分辨率，在周期可控的情况下，尺寸越大或分辨率越高的图像文件，应用范围也更广一些，例如，画面表现优良且贴合游戏主题，以及尺寸符合印刷要求的原画作品便可作为市场推广的美术素材，一举两得。

　　文件格式很好理解，通常情况下，同一作品需要存储为 PS 或其他格式的原始文件，还有 JPEG 的压缩文件，原始文件在不失真的前提下，有利于完整存档和后期修改，而 JPEG 文件则可满足展示和示范的功能，对于应用到游戏中的其他格式则另当别论。

　　作品信息主要包含文件命名、作品名称、作者名称、创作日期、完成周期、审核人员、存档路径，也可以附加设计说明或描述文案等，具备这些信息将有利于原画设计自身的统筹管理，也降低了与其他环节的沟通成本，从而提高工作效率。

　　视图表现对于原画设计规范来说是最重要的一个环节，可分为单一视图、正反视图、三视图和解剖视图四大类，可独立呈现，也可结合运用，以下将重点说明。

　　规范，目的是便于科学管理，能促使项目更好地达到预期，不过应对于不同的研发习惯或制作流程，也因项目或团队的具体情形均以做出相应的应变处理，但是相对于其他板块来说，原画设计应该更注重创意，所以在符合整体项目研发需求的前提下，可以更加灵活变通一些。

《霸王》角色原画规范

5.1 单一视图

单一视图是指选取最能充分表现出事物特征的某一角度，一般为正面或正侧面为宜，之后再展开表现而成型的原画设计视图。这种视图一般应对于造型较为简约的原画设计，或者在结构和装饰上偏中庸且规则的设计事物。在固定视角的游戏中，为了便捷处理，场景原画则可采用单一视图绘制。

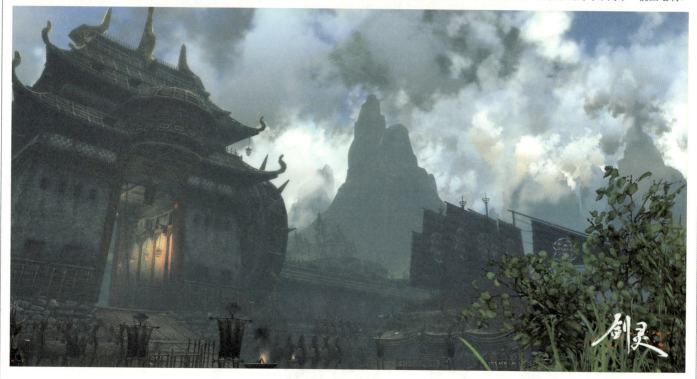

《剑灵》场景原画——单一视图

5.2 正反视图

正反视图多应用于角色类原画设计,在角色背面与正面造型结构有一定出入的情况下,正反两面都需要分开说明,才能构成标准规范的原画设计视图。虽然场景类的原画设计一般采用俯视视角,但是有类似的情形时,也需要用正反视图加以表述,特别是应对于全视角的 3D 游戏更应如此。

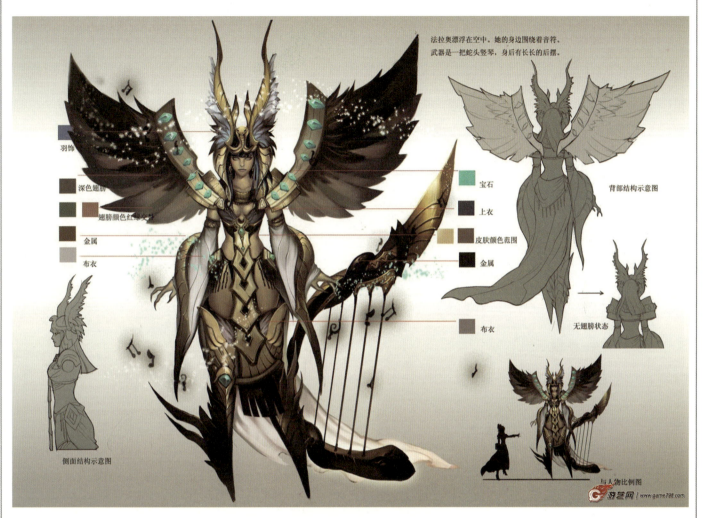

《神鬼传奇》原画设计——正反视图

5.3 三视图

　　三视图是最标准且规范的原画设计构成表现形式，可以应用于角色和场景及所有的原画设计，也是标榜型研发公司遵循的定规之一。之所以允许其他视图构成形式存在，是因为游戏类型或设计对象的不同，还有硬性条件的差异，在规范中也可加以通融，对于可做简洁处理的设计事物亦无须墨守成规。不过，三视图在原画设计的初级阶段对于培养良好的工作习惯大有裨益，因为规范才能促使工作量化，另外，对于创意来说，也有利于拓展空间思维能力。

　　如下图所示，便是三视图的规范，其中也包含了单一视图和正反视图。

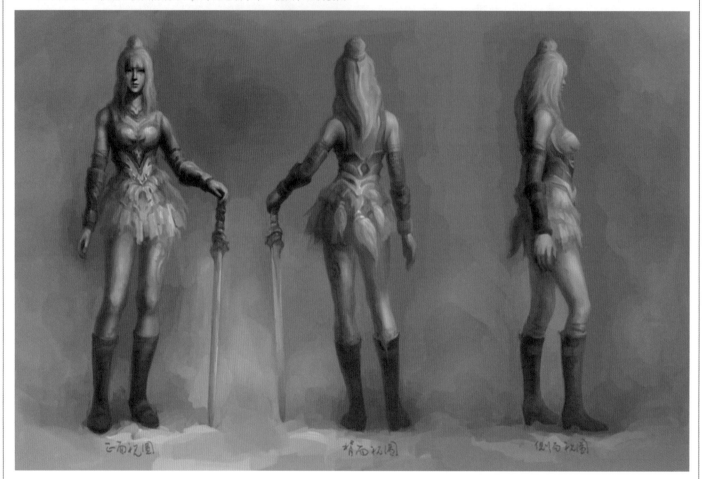

三视图

5.4 解剖视图

解剖视图主要应用于场景建筑类设计,在全 3D 游戏中,需要通过解剖图标明场景内部的结构细节,才能给 3D 建模一个完整且清晰的导向。如大型建筑的室内原画设计,解剖图则至关重要,如同工程施工图一样,需满足基础的物理力学要求,丁卯相扣,结构清晰,做到内外同步处理,平衡对待。在角色类的设计中也可以通过解剖图标明骨骼或肌肉的整体架构及来龙去脉,特别是一些创意类型的怪物,有详细的解剖图更有利于后期模型和动画的制作。

下图所示的建筑解剖视图,如上文所言,在全 3D 游戏中应用较广。

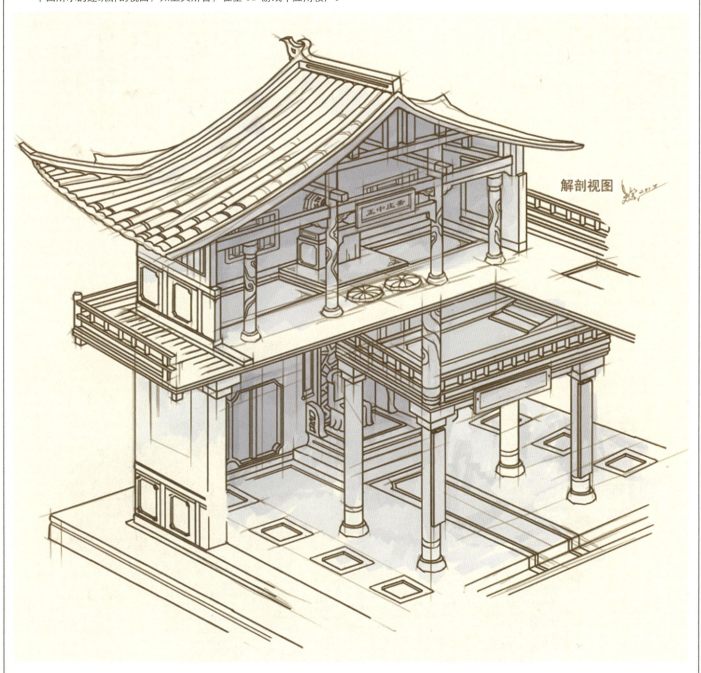

解剖视图

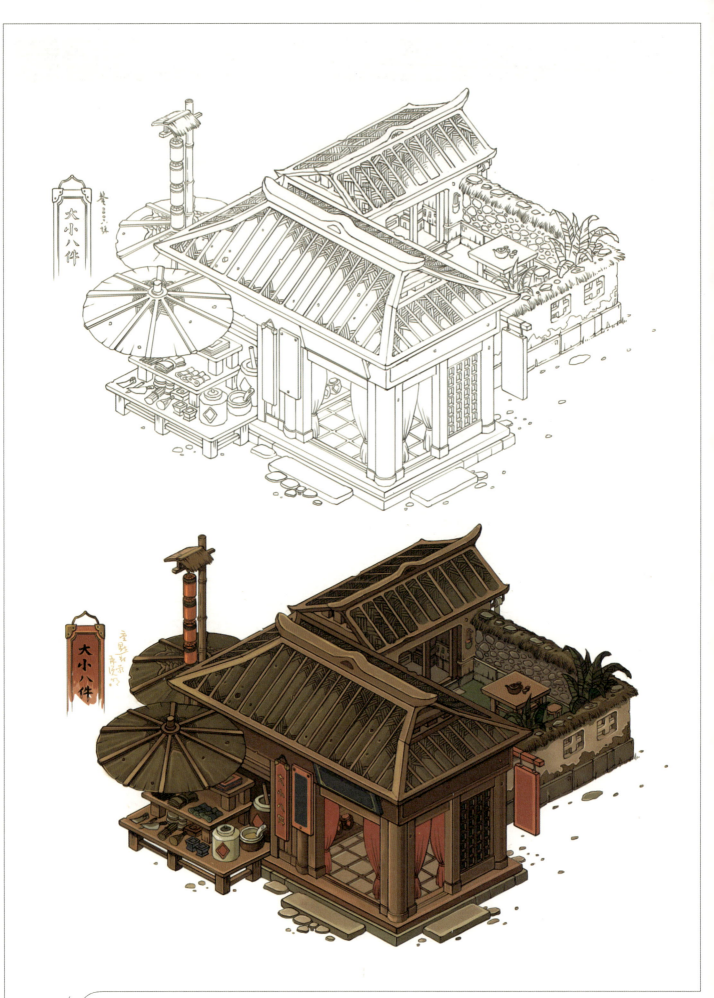

第6章　主流原画设计的方法和步骤

角色和场景是原画设计中的两个主要板块，两者相辅相成，一动一静，在设计表现上有很多相似之处，但又存在一定的差异，因而从专业性的角度分为原画设计的两个分支。角色和场景在设计方法和步骤上大同小异，之所以将两者分开叙述，是为了便于更好地举例说明。关于原画设计的方法和步骤，以下列举的四种分类也并非完全平行，只是阐述了几种原画设计从白纸到成品的成型过程，且都是针对于电脑绘画领域而言。其他如特效、头像等则简单地概括一二，因为这些与原画设计有一定牵连的其他类别都是基于角色或场景而来，亦可参考角色和场景的成型方法。

6.1 角色类原画设计绘制方法

6.1.1 线稿上色法

所谓线稿上色法，是一种便于入门的原画绘制方式，需首先勾勒出线稿，然后选择图层中正片叠底的叠加方式上色，而后整体修整成型的原画绘制方法。此方法可以在不遮掩线条的前提下铺垫颜色，这样对线条表现出来的造型结构一览无遗，线条在肯定造型结构的同时也可以让画面具备一种硬朗的气质。除正片叠底外，也可以在同一图层上作业，只是在填充颜色的同时保留线条的独立性即可。但是此方法在色彩表现上有所欠缺，因为线条为纲的负面效果将导致画面的平面化，不利于画面景深与立体的表现。线稿上色作为一种较快捷的原画设计方式，比较适合Q版游戏的要求，不需要太多的空间层次和色彩变化，或者对于研发周期比较紧凑的游戏项目也可如此，还有就是应对于色彩表现要求相对较低的游戏类型。这种方法在后期的造型结构修改上也稍显木讷，需要对线稿重新规划，否则很难保证其整体性，正因为这样，在铺垫颜色之前，需对造型结构做定稿确认，同时也要对后期效果有足够的把握。

如下图所示的怪物设计，就是运用线稿上色方法而来。

6.1.2　色块细分法

　　色块细分是指直接用颜色去表现事物的造型结构、空间立体、质感色彩等，从大色调到大色块开始一一细分，将画面从整体到细节，由朦胧到清晰地逐步细化绘制过程。这种色块细分的方法从造型结构上来看，与雕塑创作类似，从大体到局部，由粗而细地经营，不过从画面处理的角度而言，主要还是类似油画创作。一般情况下，此类方法不需要太多的线条作为辅助，只需在铺设底稿时标注一下造型结构大概的来龙去脉即可，在细化过程中可以不断地调整结构和细节，用色彩之间的对比去形成主次，用色彩表现的差异性去区分质感，总之就是用色彩概括出素描关系的同时，也表现出事物在色彩环境中的应有面貌。这种方法对美术整体素养要求较高，特别是对色彩的把控能力，需要在绘画的初始期就有一个粗略的全盘构想，也需要在色彩调和时顺应感觉变化而做到随机应变，让画面感觉可控，色彩效果更加惊奇。

　　下图中左边为大色块铺垫，右边则为细分后的效果。

6.1.3 3D模型辅助法

 3D 模型是通过 3D 软件从三维的角度雕琢锤炼而来，经历了 360 度全视角的审视修整，作为角色类原画设计的造型母体自然也无可非议。3D 模型辅助法，就是利用 3D 软件渲染出角色模型某一角度的一个静帧，作为造型和结构的标准，在此基础上增删修改，可以达到主体大型精准，其他结构添加有依托的目的，而且为画面透视处理也提供了科学的辅助。这种方法可以填补造型能力方面的空缺，因为人体造型能力的培养需要经过日积月累才能做到熟能生巧，而且对于人体结构也需要有一个从熟悉理解到灵活运用的过程，借助这个方法可以屏蔽相关的弊端，但不是所有角色类的原画设计都畅用无阻，对于一些非常见的角色形象就难以实施了，如一些稀有怪物就较难找到可匹配的母体。所以，对角色类的造型结构练习不可懈怠，因为带有辅助性质的设计绘画只能应一时之需，而非长久之计。不过这种方法也带有一定的临摹意味，正因为如此，也就具备了一些临摹带来的正面效应，这方面是值得肯定的。

 右图所示的角色设计就是借助成熟模型为辅助，略加修改而成型。

6.1.4 图片辅助法

图片辅助也是一种比较便捷的原画设计方法。这种方法的立足点有二，一是研发周期比较紧凑，必须借助同类型现成的设计素材加以辅助，以便高效地完成创作；二是因为对某些事物的表现底气不足，或者在设计思路上有一定阻碍，需要利用一些现成的素材来填补空缺。除此之外，也不排除创作瓶颈期的情况存在，此时期对于创作者来说，各方面条理尚未清晰，需借助外力梳理思绪。

不过利用图片辅助成型也是有尺度可言的，完全照搬或复制粘贴自然显得不太合适，需要在拼贴的基础上加以修饰和变化，这样才能称之为辅助，而不是直接挪用，否则容易助长惰性，不利于长远发展。

还有一种图片辅助是为了参考造型结构，或者直接利用图片中的元素，经过增删变化之后，形成新的设计事物。比如对某种动物的结构或运动规律欠理解的情况下，就可以截取其运动中的一帧作为母本，再加以发挥创造。这个方法与模型辅助法类似，只是模型可以随意选取适配的角度，而图片则需在茫茫图库中择优录用。

以下的麋鹿形象，则借助了原始图片的造型结构，再推陈出新，造就出了一个符合游戏感觉的设计事物。

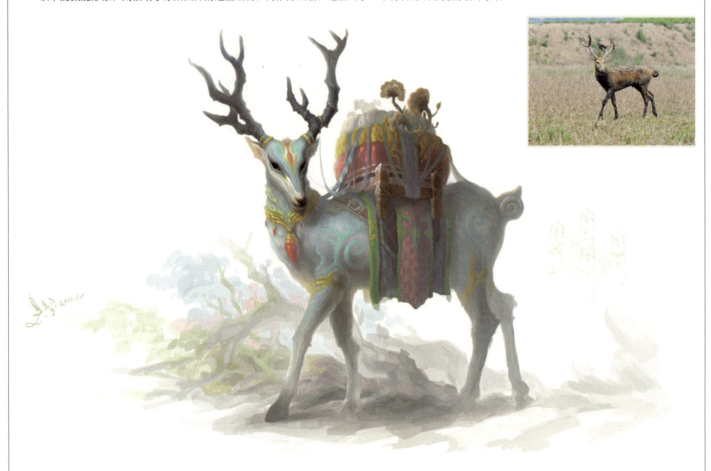

6.2 场景类原画设计绘制方法

6.2.1 线稿上色法

场景类原画设计的线稿上色方法与角色雷同，只是在线条运用上可以做一定的区别，角色类的线条通常柔和一些，而场景类则可多些顿挫，特别是在建筑处理上，容易产生凝滞呆板的线条，需做变化处理。一般情况下，场景在造型和结构上没有角色来得圆润，因此需要通过更繁复的线条来表现，正因为两者对线条的要求略有不同，可以得出一个结论，场景原画相对角色原画来说更适合运用线稿上色的方法。不过这也不能一概而论，需要结合相应的游戏类型或美术风格而定。

另外，场景原画中的线条处理可以参看一些国画山水的勾皴技法，虽然无法做到"浓淡干湿"，但其中的"圆方曲折"还是可以借鉴一二的。下图中的杂货铺设计，可称为最典型质朴的场景类线稿上色范例。

6.2.2 色块细分法

　　场景原画色块细分的绘制方法较角色原画更易入手，因为场景的色彩相对明晰，红墙绿瓦、碧水蓝天，在正常的光源下都有各自确切的色彩表现。也可以这么去理解，在场景中很多构成元素都有其标准的固有色，或多或少，固有色是事物最具代表性的颜色，所以在场景原画设计中铺垫大色块时，很容易找到色彩方向。加上场景本身错综的结构和丰富的构成元素也给了色彩很多发挥空间，在色块细分的过程中也有不少偶然显现的微妙之处，从而产生无限的遐想，因为自然界的颜色本来就精彩纷呈、相映成趣。同时，场景方面的色块细分在注入适量的感性因素时，能将效果表现得更有生机。如下图所示，左边为大色块，右边则为色块细分后的效果。

6.2.3 3D模型辅助法

　　场景方面的模型辅助，更多的是运用于大场景规划设计，特别是人工化的建筑场景则更为适用，如较大规模的城市、地宫等，都可采用此方法。在3D软件中构筑简易的3D模型，区分出建筑和道路等主要的场景要素，这样可以很清晰地规划出场景的全貌。当然，具体的建筑和物件设计也可以用模型辅助来构筑大形，比如一座逐级收缩的宝塔，在3D软件中可以很便捷地通过建模来实现，而纯粹的徒手绘制则需在造型和结构上耗费一定的雕琢时间。通过3D模型做基础，渲染出图，再修改着色，可以确保场景的比例和透视。同时也可以这么认为，掌握基本的3D建模功能对场景设计是有一定帮助的，只是在完整模型上再做创作设计，需具备勇于突破的思维。下图中，左边为模型线框，右边为成品效果。

6.2.4 图片辅助法

　　图片辅助在场景原画中的运用范围较角色更广一些,因为场景本身的肌理丰富,加上一些较琐碎的组成部件,完全手绘出写实的质感较为不易,但是通过叠加或粘贴一些现成的图片素材则可达到事半功倍的效果。截取图片素材中的一些相应元素拼贴,之后再加工处理,也可以增加画面的细节。类似九龙壁这样的照壁墙,在结构上做到面面俱到需要耗费一定的精力,以真实图片为基础,再行修改或增删,可以提高效率,也不失事物本身的特性。以此可以得出,图片辅助法不单是指以图片作为画面母体的绘画改造行为,也可以用图片的可取之处去填充和覆盖画面中的缺失。

　　不过图片辅助也是电脑美术特有的绘画手段,万变不离其宗,始终还是需要用传统绘画的精神去检验实施。所以,无论是角色还是场景,必须让拼贴的图片素材淹没在绘画过程之中,还原画设计一个整体的效果。下面的示意图分为三个步骤,可以更加翔实地看出端倪。

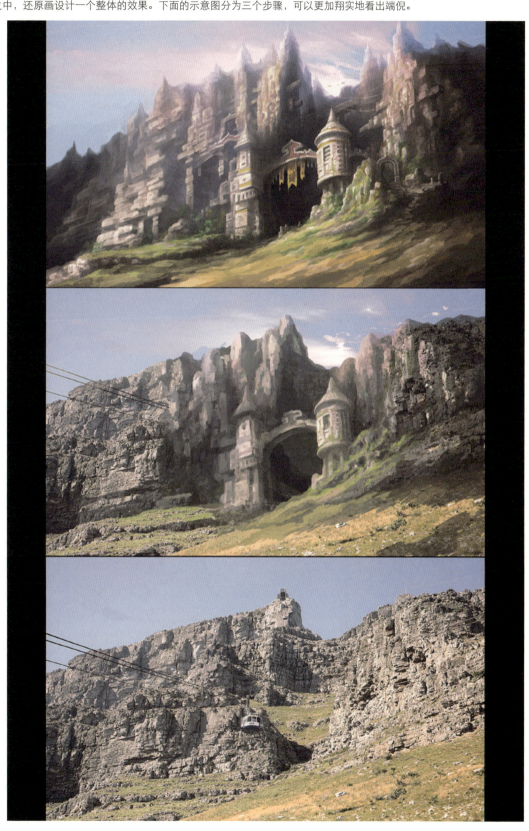

6.3 其他相关原画设计绘制方法

6.3.1 特效设计

特效的原画设计一般点到即可，对于一些特效中所用到的能反映职业特征或内涵的图案、图形之类的组件则可另做细化说明，主要表现出其运动轨迹、色彩搭配、光源效果等，无须过多的修饰，因为特效通常可理解为光效，过于繁复反而失去了干脆利落的本性。对于处理一些类似烟雾云霭类的效果，也是如此，不同的是在于设计感上的偏差，因为此类效果是现实存在的，设计的成分相对较少。

下图便是技能特效的一些表现，从中能理解出大略情形即可。

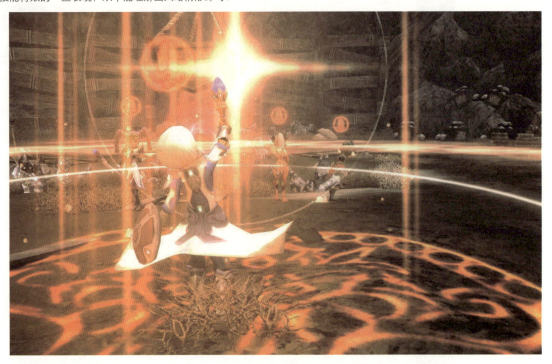

《龙之谷》游戏特效

《神鬼传奇》游戏特效

6.3.2 ICON设计

ICON 设计可以理解成小规模的原画设计，有画大篇幅再缩小做精细处理和直接用像素点阵两种绘制方法。因为最终效果着落于小图，所以在绘制的过程中需时时审视实际尺寸的效果。

以下是各种尺寸的 ICON 设计，都是源自以上两种方法设计绘制而来。

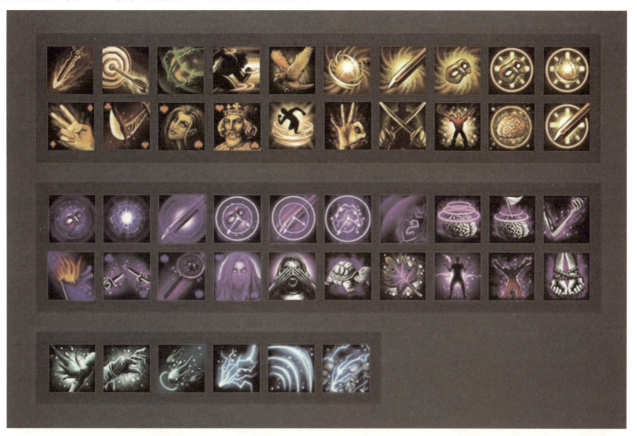

图片来自互联网

图片来自互联网

6.3.3 头像设计

游戏头像其实就是角色特写,在符合角色原有特征的基础上,对其音容相貌再着重加以描绘细化,同时,在角色装备和武器细节上也需强化说明。角色在放大后若存在细节不足或结构不当的情况,则需进行优化或调整,因为画面尺寸直接决定画面内容的细节取舍,这也符合"远山无树,远水无波"的绘画规则。

如下图所示,便是典型的半身像设计,其他类型的头像设计可以由此推理。

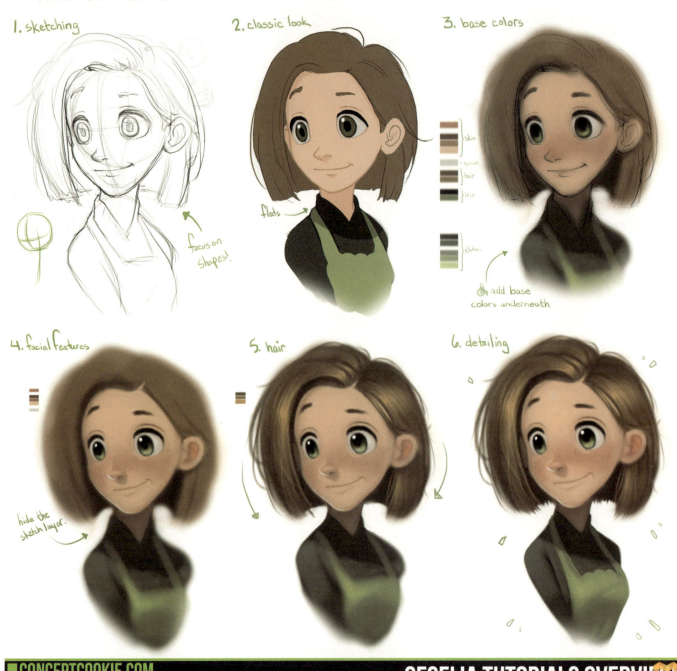

图片来自互联网

6.3.4 logo设计

一般情况下，游戏 logo 设计兼有设计和绘画两方面的制作内容。所以，在制作中需按不同游戏需求分配好各自所占的比例，如 Q 版游戏的 logo 手绘成分可能多一些，而写实游戏则需将质感做到一定高度，等等，还需注意其中的疏密和平衡，最重要的是能贴合游戏主旨，让玩家从 logo 中就能探到一些游戏内在的设计思维。

下图中，有游戏形象的 Logo 与原画设计关系相对更紧密一些。

图片来自互联网

6.3.5 地图设计

地图设计就是前文所说的几种设计表现方法，可以作为场景规划图来处理，也可以当成缩小版的场景原图来表现，其中需要加入装饰和设计的概念，这也是游戏地图特有的风貌。以下就是具有一定代表性的其中几种地图设计。

第 7 章　角色类原画设计构成法则

7.1　本体还原

依靠本体的创造是指在设计之初已有参考原型，此原型可以是文字记载，也可以是图形或者现实存在的具体事物，这类原型一般都较为通俗，有些甚至耳熟能详，在社会活动中，万物都可作为创造的原型。

有本体雏形作为基础的前提下，造型结构等方面的设计在一定程度上具有相应的保障性，不会因为创造力不够而导致设计彻底夭折。而且这种原画设计的方法也最为常见，举目所见，基本上都脱离不开这个范畴，因为目前大多数游戏作品都是建立在有本可依的基础上，也就是说，此类游戏的系统规划也是依靠现实本体优化创造而来的。所以，这种设计方法既大众化，又是原画入门与进阶的必经之路，就如同写实路线的纯艺术绘画，从写实开始，再从写实中走向高端，或者其他方向，但始终围绕着本体公转。

以下所涉及的有关依靠本体再进行创造的各种类别，从广义上来说，都秉承着一个轴心思想，就是从现实出发，以设计搭桥，再通往创造之路。

7.1.1　史实还原

史实还原的设计方法一般是依靠史书古籍或传奇小说的文字描述来实现的，条件允许的前提下，也需参照其在影视等文化作品中的表现，这样可以提高事物的被接受程度，扩大被接纳的受众范围。游戏始终是文化创意产品，无须过多严谨的史料佐证，况且历史从来都是众说纷纭、各执一词。

例如，《三国演义》中对张飞的描述概括起来是这样的，身高八尺、燕颔虎须、豹头环眼、手执丈八蛇矛、万人敌、勇猛、鲁莽、嫉恶如仇，那么在游戏中还原张飞的形象就必须围绕这些特征展开，对于其他史料称其为白面书生，好书法，擅画美人等便可忽略，因为三国演义中的张飞形象毕竟已经深入人心而妇孺皆知，节外生枝始终不太恰当。不过还原史实也有限度，需要提炼，与游戏性无关的元素可以忽略，与审美相悖的造型结构也需要修正，或者取舍，如两耳垂肩、双手过膝的刘备形象，除非是诙谐类型的游戏作品，其他则切不可按文字描述进行还原，既无美感，也不符合人体造型逻辑。所以，还原史实的设计方法也需要有一定的判断和甄别能力作为创作前提。

光荣的策略游戏《三国志》系列，可作为还原史实游戏中的标榜作品。

如右图所示意范图还原的就是一个宋朝官员的形象，其中也掺杂了一些其他朝代的因素，不过只要大体效果符合本意，亦无大碍。

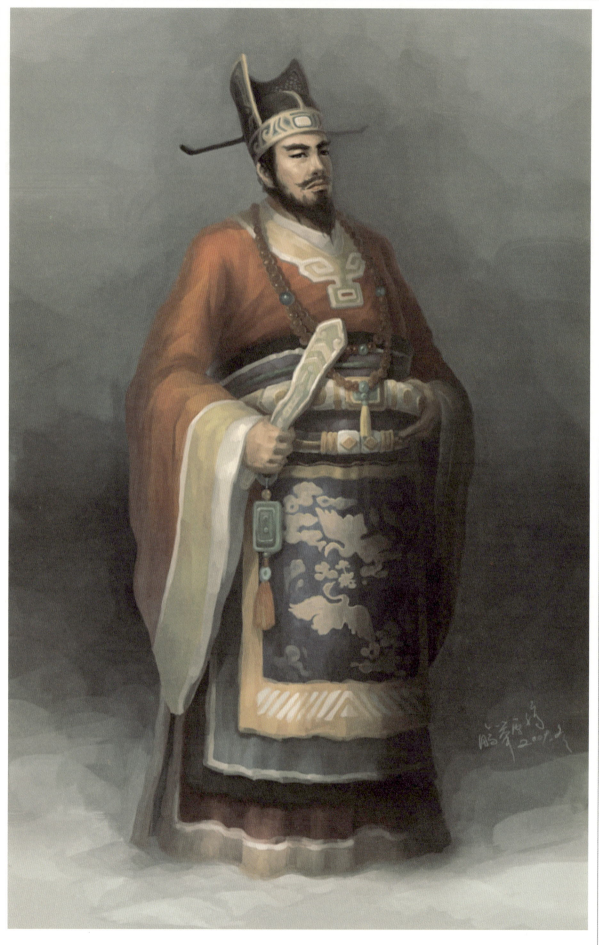

7.1.2 现实还原

角色类原画设计的现实还原主要应用于以现代世界为背景的游戏作品,《模拟人生》就是这样,人物造型和情感都有一种触手可及的感觉,《使命召唤》和《孤岛惊魂》也是此类。现实还原的便利之处就是凡所见皆为素材。不过仍然不能背弃游戏美术的设计主旨,需要提炼,杜绝完全照搬,在还原现实的基础上需要添加或综合一些其他更利于体现角色性格的元素,而忽略一些可有可无的部分,这样的设计应对与游戏作品将更趋纯粹,与现实完全雷同的游戏事物一般都不太具有说服力。在还原现实角色形象的同时不但要渗入时代感,更要表现出游戏性,在现实的基础上让角色更加个性化。还原现实还需掌握现实事物最具代表性的特征,如匪盗形象中的络腮胡子和纹身就是此类,只有从众多同类事物中集结出最具说服力的元素,才能让设计更加完整。当然,在非现代题材的游戏中渗入或模拟还原一些现代的元素也可以让游戏更加通俗化,增加视觉代入感。

下图所示的女性探险者形象便属于现实还原的设计类型,只是略微附加了一些游戏性的审美元素。

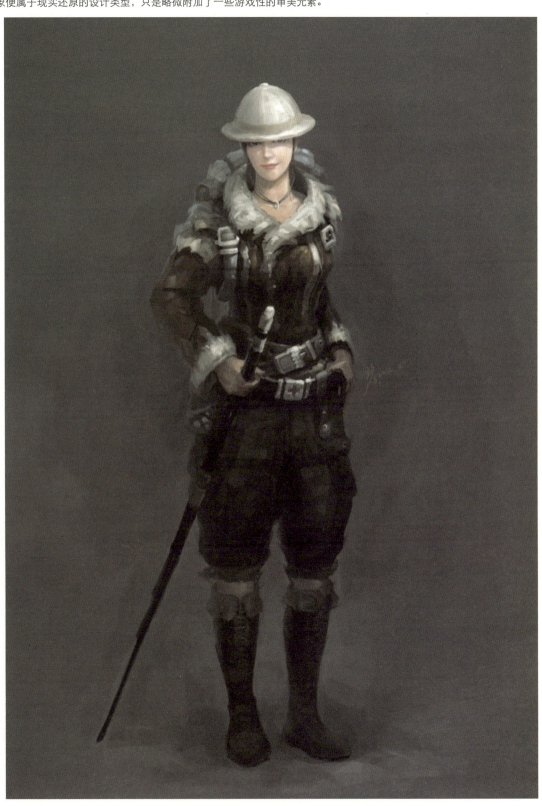

7.1.3 本体的修饰或增删

将现实或史实作为基础和本体，再通过对本体的修饰，或是增删其中相关的一些元素，也可以创造出一个全新的事物形象，但是这个新的事物依然具备本体之实。在游戏中，常常需要部署一些现实存在的角色形象，但只有通过创造加工，历经了游戏感觉的锤炼之后，才能在整体格局中成就其价值，从而适应游戏整体的世界观。这与还原角色的设计方法有一定的不同，本体的修饰或增删需要导入更多的设计理念，很多时候最终成型的角色形象相对本体而言，仅仅性质相同，整体面貌已相去甚远。如通常所见的乞儿形象，在武侠文化中就会加入更多的传奇色彩，赋予更广的涵义，就像"降龙十八掌"与"打狗棒法"之类的藻饰元素就具备此类效应，游戏与武侠文化一样，在保证其本质的前提下，需要贴合一些异样的情感，平添更多的游戏感触。在本体的基础上修饰或增删是为了成就一个更加符合游戏感觉的角色形象，也是因为虚拟世界里的形象可以缔造得更加完美。

如下图所示，以稍具突破意味的道士形象作为示意，其中修饰与增删的部分，应该是一目了然的。

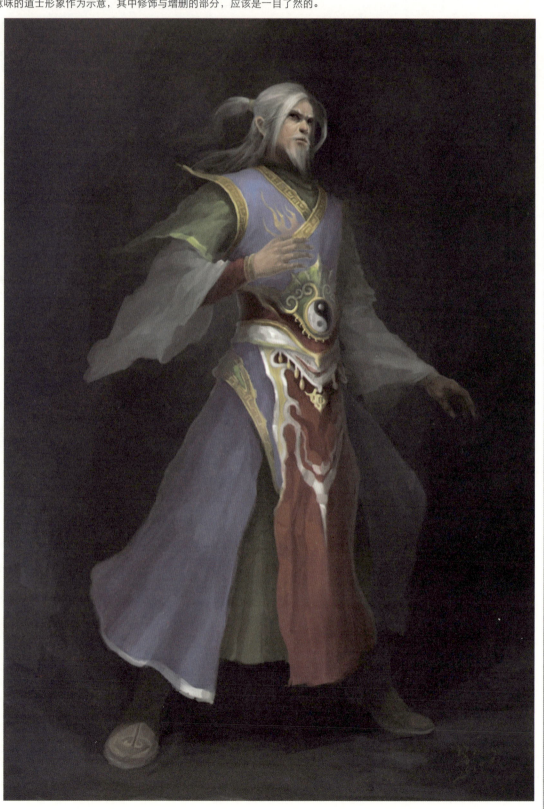

7.1.4 本体优化或变异

　　优化是指在维持角色本身性格特征的前提下,通过设计处理,让角色达到一个更高的审美高度,增添多一层的内涵和喻意。如一个法师类的角色形象,在奇幻和飘逸的本质上再追加一些风流倜傥的文人气息或智者风范,嵌入新一层的色彩,就可以算是对原本形象的优化,这也可以理解成隐性元素的添加过程。优化的创造方式需稳住根基,再加入新元素而提升角色的整体质地。而变异创造则指的是改变事物的内在精神,在一定程度上保留一些事物的表面特征,此类设计方法也可以达到一些意想不到的效果。变异的设计案例不胜枚举,如《生化危机》中的怪物角色表现就是这样,只要是内外本不相符,但又能达到另一种效果,从而反映形象特征的都适合此类设计思路,在一些附魔或基因突变的角色形象中运用此法最为恰当。

　　下图中的角色形象就是变异思路处理而来,让内在和表象都有相应的情感渗透,但是细加剖析后,又可以从当下形象联想到变异之前的感觉。

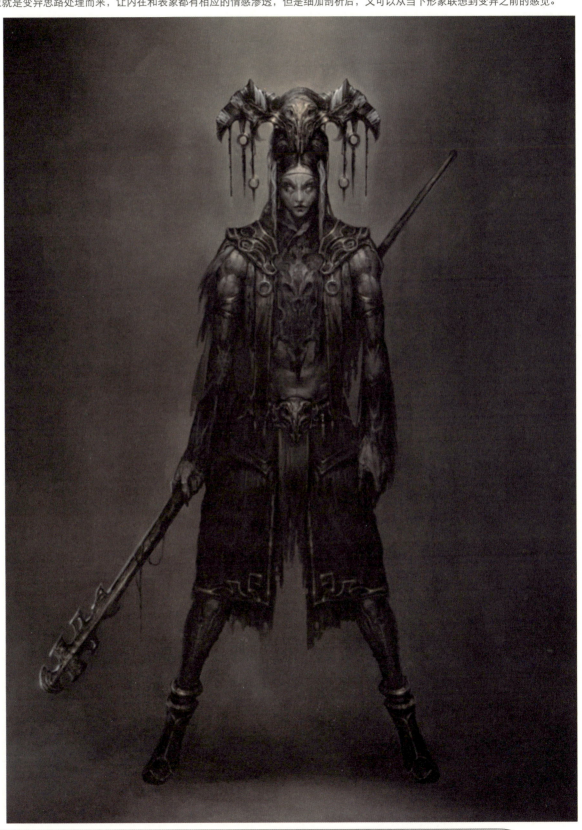

7.1.5 本体的延伸

本体的延伸主要是指外形上的结构延伸，通过外形的延伸可以达到更加新颖惊奇的视觉效果，在增加了视觉锋芒的同时还有可能延展出异样的角色风貌。在游戏中，有一类设计可以充分体现出本体上的延伸思路，在角色本体上附加翅膀就是这样，翅膀依赖于角色衍生而来，同时也可将角色形象塑造得更加盛气凌人、鳌里夺尊。这就是本体上再延伸的设计理念，通过结构延伸的思路添加本来不相及的新元素，流畅地处理其中的衔接，让它具备视觉合理性。另外，额头上带有犄角的角色形象也属于此类设计思路，不管是外在粘合还是内在结合，犄角附加于头盔或与本体血肉相嵌，都可归为一类。本体的延伸是通过外形上的再处理达到效果，也让角色形象彰显得愈加魁伟，与此相关的设计思路运用甚广，只有领悟了其中的精髓，发掘更多的衔接路径，才能推陈出新，延伸出更多更好的设计思维。

如下图所示，就是在原本战士形象的基础上延伸出了翅膀的构造，与之前的本体相比，自然也增添了新一层的角色情感。

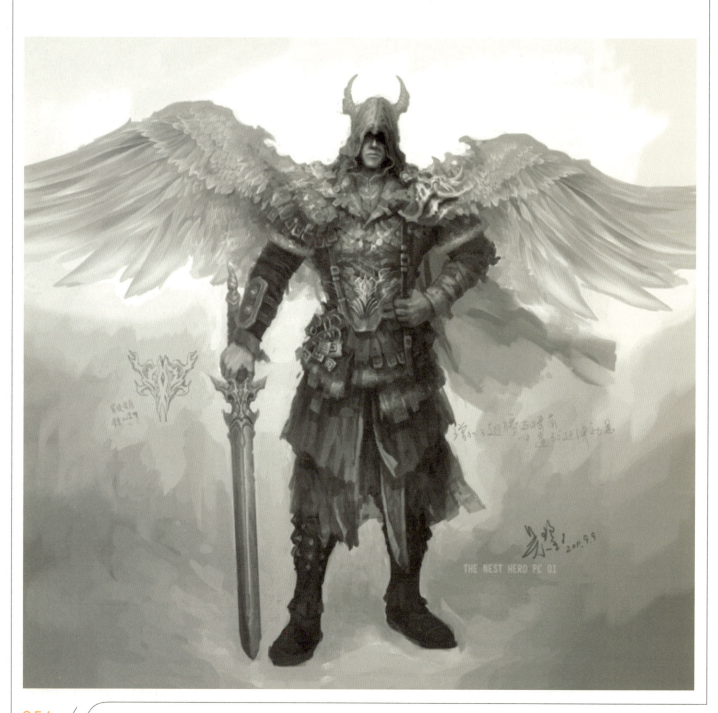

7.1.6 本体的强化

在众多游戏中,强化本是游戏武器装备或坐骑法宝的一个玩点,属于游戏系统之一,在经过锻造或镶嵌之后,武器装备会有外形的变化,或者滋生出一层炫目的光效,从而使之脱胎换骨,同时也附加属性升级,产生质变。本体上再强化的原画设计方法与此同理,这种方法可以增强视觉冲击,在一定情况下,赋予事物更多灵动的气息,是画面升级的一个过程。使用本体上再强化的方法去设计创造,从理论上便可让整体效果做到更高一筹,开始便着眼于高端,忽略了反复的铺垫修缮,直接呈现出事物强化后的傲骨英风,这样可以促进与加强游戏相关事物的整体表现。在处理游戏中的高级怪和BOSS时就可以使用这种强化的设计方法,如麒麟演变成火麒麟就是一个本体强化的过程,视觉表现也更加绚丽,直接采用后者的思路进行描绘,效果自然也更加醒目。另外一种强化主要反映在材质质感方面,在保持原型的前提下,将一些原本粗陋的构成材质升级成更加精炼的材质,也属于事物的强化过程,就像石狮雕塑替换为铜狮,就是这种设计思路,从质感上取胜,事物散发的情感也迥然不同。在本体上再强化处理的设计方法,在设计上刨除了一些杂质,直接取材于高端,行笔将更加上乘。

下图中的角色形象便是通过强化的思路设计而来,突破了肉体相关的现实构成原则,直接描绘出事物"炉火纯青"的终极意向。

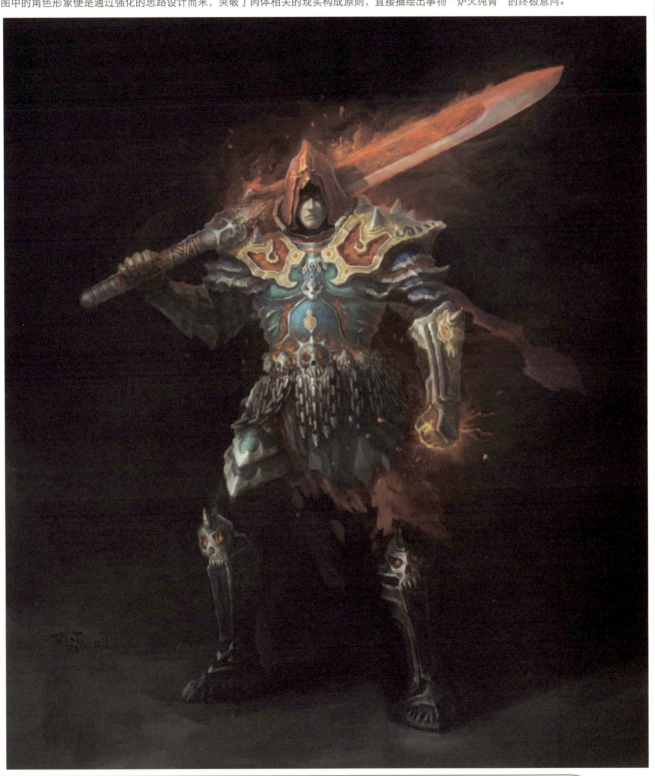

7.2 结合构成

结合构成是指运用两种或多种事物进行嫁接合成,而创造出另外一个新事物的构成设计方法。此方法在原画设计中也是屡见不鲜,在实际运用中需具备一定的综合把控能力以及形体构成逻辑能力,在画面中结合的事物越多,就越需要深厚的美术素养和相应的美术理论为前提。不过并非结合的事物越多就越高端,主要取决于最终事物的造型结构的合理性,以及视觉感受是否符合预期。结合构成的设计方式较依靠本体再创造的设计方式在理念上有所推进,缘于从设计思路和初衷上就赋予了新事物更多的内容,在构成元素上也累加了更多层次。无论是何种结合方式,做到自然才能恰到好处,无须刻意或恣意结合而丧失了艺术构成的本质。

7.2.1 人与人的结合

人与人的结合是一种稍显宽泛的设计构成方式,偏概念化,如《暗黑三》中的野蛮人,便是由一个有老年之表,却兼有壮年之实的形象构成,其实就是将两个年龄段的人结合精炼而成,这样不仅能体现出职业特色,也赋予角色炉火纯青的底蕴,更增加了感情沉淀。人与人结合的妙处,着眼于新角色集结出的内涵,也可以使其更加个性化,从而体现出创造力。在网络游戏作品中,人与人结合的设计方式多用于NPC和人形怪物,可以是不同性别间的结合,也可以是不同国度或地域的融合,形式和元素都不拘一格。其实在Q版游戏的角色设定中,这种方式更是常例,基本上都是低龄化的体型去适配其他各种元素结合表现,成就了恒久的Q版风格。在虚拟的文化创意世界里,人与人的结合也有广泛的运用,武侠小说中的"天山童姥"和"东方不败"就是此类,只是不像游戏中那么表象,而是从内在引发出翩翩的联想,增强虚幻的氛围,这与游戏形象的表现存在一定的差异。

下图中的法师便是套用了《暗黑三》中野蛮人的设计思路,将老年人的脸部与年轻人的身体相结合,成就了一个精力充沛的老年法师形象。

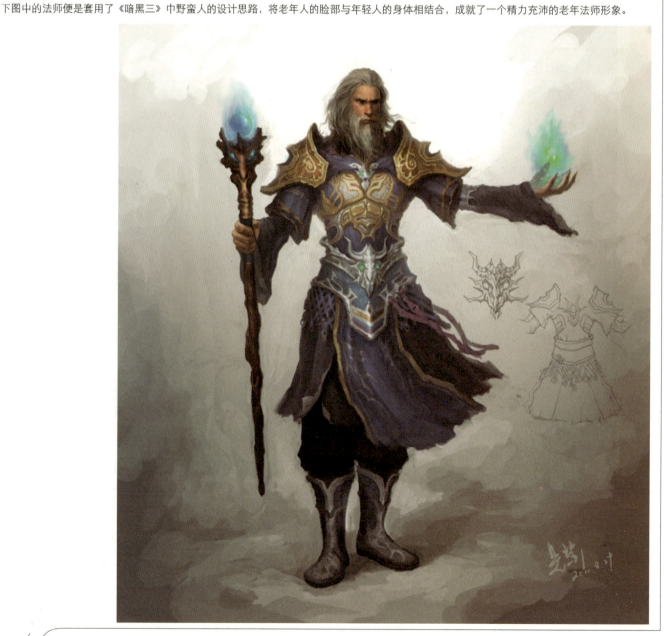

7.2.2 人与兽的结合

人与兽的结合构成在怪物设计中最为常见，不管是人头兽身还是兽头人身，或者是其他相关部位间的掺杂交汇，都可认为是源于此方法的设计创造，如西方幻想文化中的"人头马"和"美人鱼"形象，或是中国神话里的"牛头马面"都是此类。这种构成方法有拟人的一面，但与动漫中的拟人表现有很大差异，游戏中需要在造型结构上做得更加贴切，追求真实与合理，也需要灌注相应的游戏情感，与世界背景匹配。不过人兽结合也属于偏常规的设计构成方式，较易掌握，而深层次的结合形式就需集两者之长，孕育出一个更加强大且饱满的新对象，比如常见的"黑寡妇"类的游戏怪物，用阴险的悍妇形象和狰狞的黑蜘蛛结合就可以达到"珠联璧合"的效果，也是游戏怪物中结合设计的典范。人与兽的结合在怪物设计中比较普遍，也是怪物设计中一条惯用的定规，所以在踵武前贤的同时做到拨云见日、开拓出新的设计风貌就更加不易了，但是平凡造就真知，当孜孜以求。

以下的牛头怪形象可谓中西通用，以致在各种类型的游戏中也是屡屡出现，属于偏通俗的结合形式。

7.2.3 人与植物的结合

在此，植物泛指花草树木。人与植物结合的设计原则与人兽结合类似，但是因为动物与植物有着本质的区别，所以结合出来的效果也是异样的，可谓各有所长，散发的情感自然也不同。植物素材可以给新角色形象平添几分天然的色彩，造型结构方面的延展与变化也更具优势，所以在设计处理上相对体现得更加灵活。《指环王》中的"树人"就是这种形式的结合范例，其能够与所处的环境相互依存，也为平实的场景增添了几分生机。在西方文化中，"树人"形象伴随着魔幻文化的演变与深化，成型已久。在人与植物的结合构成中，两者越是能自然地相互贯穿，过渡柔和且富有逻辑性，就越富有生命力。以中国仙侠题材的游戏举例，不乏会有"花妖"和"草精"之类的怪物设定，都是饮尽日精月华修炼而成的，同样需要采用人与植物结合的设计思路，才能达到栩栩如生的拟人效果。在结合设计中，也可以根据两者在新角色中的构成比例来判定输出方向，植物覆盖越多，则适合于怪物设计，若植物只是点缀或装饰，那就更倾向于NPC或主角的感觉了，不过这也不能一概而论，只是常规的处理方法而已。人与植物的结合也可以引申到与其他生物的结合，都可运用同样的构成理念。在生活中，发掘一些新的植物结合素材将有助于此类设计方法的推行和实施。

以下的花妖设计便是来自于仙侠游戏，只是人形表现得尤为饱满，所以作为游戏中的精英怪或者BOSS自然也就比较贴切了。

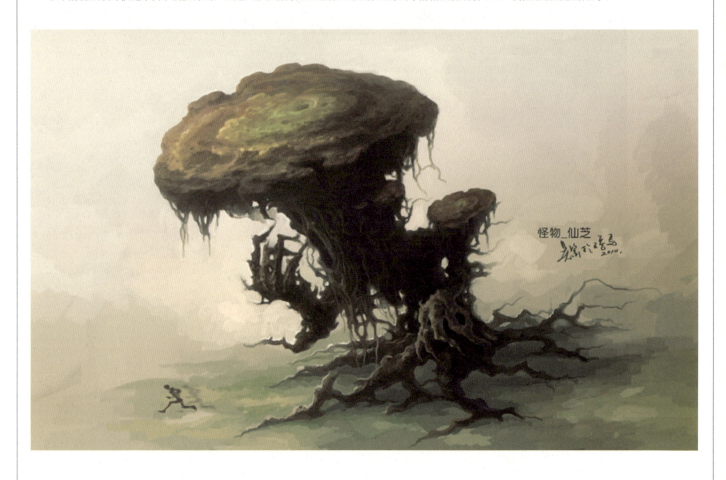

7.2.4 人与无机物的结合

无机物在此可粗略地概括为不含碳元素且不可燃烧的物质,最典型的就是石头和沙尘之类。在游戏的虚拟世界中,需要调动除生物以外的更多元素来构筑游戏中的生命体,从而达到更加异于现实的虚拟效果。结合并利用好众多无生命迹象的事物创造出新的生命体,可以使游戏世界更加趋于吸引受众,增强游戏体验。人与无机物的结合也有众多典型的案例,类似《蝎子王》中的沙尘鬼魂和《WOW》中的石头人,还有变形金刚都是根据此类结合方式设计而来。这种方式一般都是在人体造型基础上用无机物加以填充构成,巧妙地利用相互之间的特性或构造、质感和色彩,在经过黏合贯穿之后达到有血有肉的逼真效果。机械类的游戏角色最能体现出这种结合方式的妙处,无论是电影或动漫,此类形象都滋生出相当广泛的受众群。

如下图中的石头人设计,就是屡试不爽的人与无机物结合构成范例。

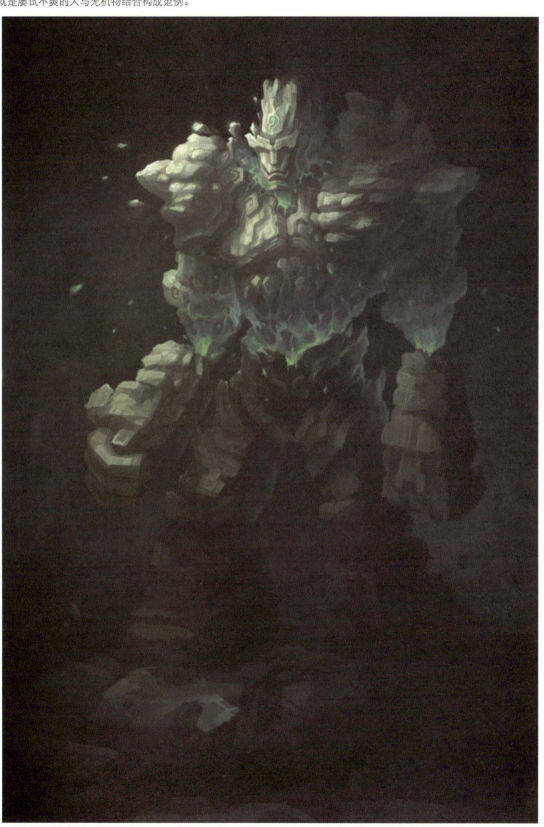

7.2.5 兽与兽的结合

　　兽与兽的结合是现实存在的，狮虎兽与骡子就是此类。而在神话世界的缔造成型中，兽与兽的结合也运用较广，传说中的"飞马"就是由此而来，利用骏马的身体嵌入大鹏的翅膀，合二为一，这种无论天上地下都可以纵横驰骋的理想构思，在东西方都心生向往，因此才造就了古今中外璀璨悠长的神话世界。引申到现在的游戏中，就常常会出现"飞鼠"、"飞虎""狮鹫"之类的类似创意，在理念上都是一脉相承的。兽与兽的结合原理与人与人的结合类似，只是构成的本体不同，应用的对象有所差异，而表现出的效果自然也就各具风情。在怪物或坐骑设计中，适当地运用这种结合思路，常常可达到超乎平常的效果。此类设计构成的初衷都是本着结合相互间的长处，缔造出一个更加强大的新生命体，彰显出创世主的精神。

　　下图的怪物综合了狮子和鬣狗的双重表象，便是兽与兽结合而成。

右图的设定中可以看出兼具猎狗和虎的特征。

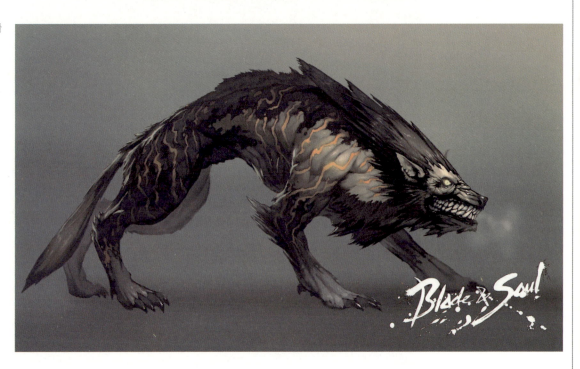

7.2.6 兽与其他物质的结合

此处所指的其他物质可以是有机物,也可以是无机物。人与兽都属于动物类,所以兽与其他物质的结合与以上所说的人与其他物质的结合略显雷同,只是兽类涵盖范围相对更广,可以用于结合的本体更多,形式也更加多样化。三国里有一种"木牛流马"的工具就是这种结合方式创造而来,还有欧美文化中的"特洛伊"也是此类。在游戏里常常会布置一些机械类的怪物,与机械类的人物都是一样的设计思路,只是兽类的情感和面貌本异于人类,其各个种类科目之间也是千差万别,所以在结合设计中,为了达到更贴切的效果,需把握好其习性,找到最佳结合点和结合方式。除了这些,其他皆可参照与人体相关的结合规则。

如下的机械鸟设计,在鸟的外形基础上,填充了本不相及的木质和金属元素,成就了一个新的游戏事物。

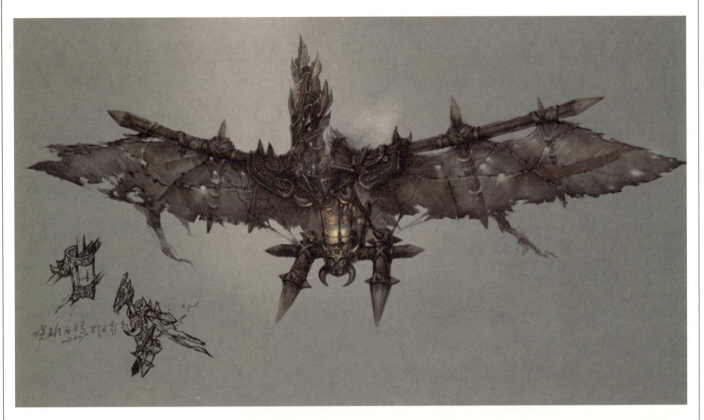

变形金刚中的机械恐龙,实际上也是兽(恐龙)与其他物质(金属)的结合。

7.2.7 重结合

　　除了两者之间的结合外，还可以多重结合。多重结合是指将两者以上的事物整合再构成的设计方法，如角似鹿，头似驼，嘴似驴，眼似龟，耳似牛，鳞似鱼，须似虾，腹似蛇，足似鹰的四大瑞兽之一中国龙形象，就契合了此类结合构成方法的精髓。多重结合有的是直接创造出一个新的形象，也有在本体形象上再附加更多其他事物的元素，使之更加丰富，更具创意，像《山海经》中介绍的很多怪兽都是这样，不管是否带有神话色彩，但足以表明人类无穷的畅想创造能力。多重结合也可以任意发挥，在使用元素的数量上亦无限制，而且不管是应对于人形还是兽形的角色形象都是可行的。在多重结合的设计中，需要预先灌注出新事物的气韵精神，把握好结合的尺度，自然地融合不同事物的天赋习性，巧妙运用相互间的结构交错，分清主次，在繁简之间做到平衡协调。

　　从如下的怪物设计中可以看出，综合了犀牛、鳄鱼、翼龙等相关的构成因素，多重结合则由此体现。

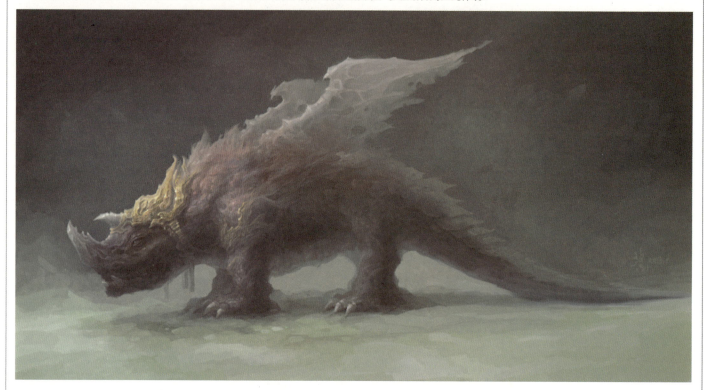

　　右图是原画师冯伟的恶灵犬设定，结合了狼、蛇、蜥蜴、恐龙等多种动物的特征，是多重结合的优秀案例。

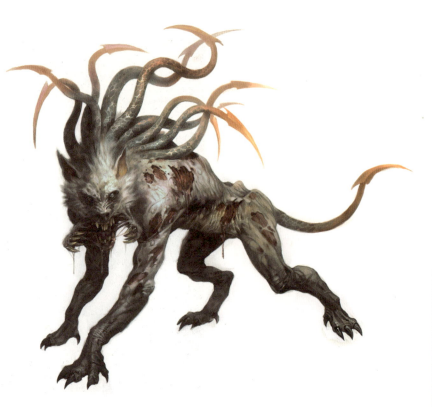

7.2.8 其他可结合的元素

除了实体的可结合物质外，还有一些类似水、火、冰、烟之类的不稳定元素也可以作为结合物质。如《WAR3》中的水元素就是此类，利用人形和水的结合，惟妙惟肖地塑造出了一个新的角色形象，另外火凤凰也是这样，在烈火的簇拥中，大有凤凰涅槃的壮烈气势。取实体的形，用水、火、冰、烟之类的元素填充渲染，可以达到一些特殊的效果，较实体事物更趋灵动，也丰富了游戏角色的品类，增加了整体中的变通，对游戏体验也大有益处。此类构成的设计方法相对较适合于怪物，但是在设计思路上可以应用到整个原画设计范畴，因为在设计构成的"意连"中，运用这些元素作为牵引将更易达到预期。

下图中的魔鬼形象，虽然较为通俗，但是足以证实烟霭与人体结合的妙处。

7.3 创造角色

创造角色是指利用现实或虚拟的元素,结合所构成元素的渊源出处,创造出一个符合时代背景且前所未有的游戏形象。在创造角色的过程中,也会有以上所述的一些结合构成方式存在,但是,既然是创造,就需要在不背离视觉逻辑的前提下,从整体到局部贯穿一个全新的设计理念。创造角色需要结合所有的设计构成理论,在作品定位上必须做到不落窠臼,倾注创造热情,才能令新形象在造型结构上有据可循,在情感上深入人心,还需背负一定的责任感和使命感,并具备设计相关的综合艺术素养。

7.3.1 创造现在

创造现在是指利用现代元素和略微超前的思维模式去创造、合成新的角色形象,《超人》和《刀锋战士》的形象都是通过这种手法创意而来的,主角形象理想化,又感觉近在咫尺,将从现实中挖掘出来的灵感填补大众意识的空缺,可谓此类创造思维的宗旨,同时也赋予新事物一定程度的幻想概念。在游戏中也是如此,从场景到角色都用现代的素材去实现,整体效果做到浑然天成、自成一体,只是在审美情趣上也需要匹配当下的观念。在现代题材的游戏中,若想达到一定的设计高度,就需要用创造现在的设计思路去架构,特别是一些个性异常的角色形象,既要符合游戏的创意导向,还要牵引出大众的探索意识,增加审美宽度。结合众多的前端流行元素也是创造现在的原画设计中务必遵循的,不管是服装设计还是工业造型等,都有一定的辅助作用,而且创造现在也是现代设计事业的核心所在。在众多以现代世界为背景的游戏中,《古墓丽影》则是再创造的典范作品之一。

如右图所示,通过综合科技与现代两种元素,再适配一定的设计感,从而体现出创造现在角色的感觉。

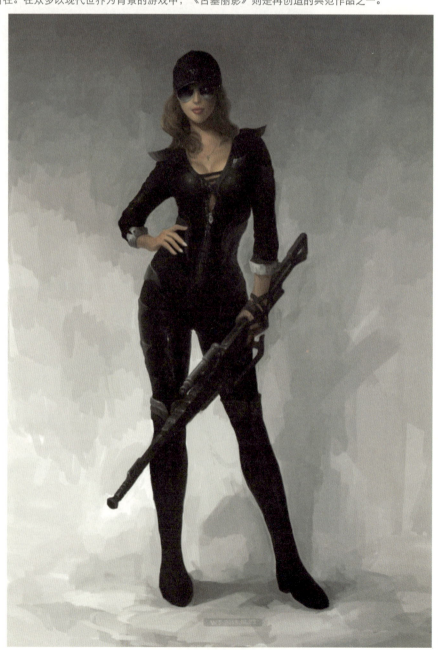

7.3.2 创造未来

　　创造未来和创造现在有一些共通之处，但是创造未来务必加入更多的幻想概念或者叫次世代元素，只有这样才能体现出未来感。在一些未来题材的游戏或电影中，都表现出了充满幻想的明日世界，电影《黑客帝国》与游戏《光晕》就属于此类作品的典范。角色方面的创造未来首先需要从体型开始，不同时空阶段的体型在表象和审美上都不尽相同，追溯以往便可印证这个结论，同时也牵涉到有关装备和饰品方面的审美走向，都需要通过分析研究再去设计创造。创造未来在一般情况下都需要体现出科技感，因为科技是推动人类社会进步的主要动力，所以创造未来较创造现在而言，需要了解更多科技相关的知识，也需要对未来科技走向做出展望，从而体现在原画设计中。有关科技的发展理念，就目前而言，一般都是遵循人性和简约这两个要素，在设计中也需加以体现。当然，对于未来的生活习惯、观念意识、人文气息等等，应该都要有意识地去探索和判定，这样才能做到在设计未来世界感觉上的整体大同。另外，由 BioWare 开发的《质量效应》也属于创造未来游戏作品中的巨擘。

　　创造未来的原画设计对创作潜能和热情都有较高的要求，右图示意的未来女性角色对于成熟大作来说，只能望其项背，略微表述出一点点未来感而已，各方面都欠完善。

7.3.3 创造过去

过去在此可以理解成遗存至今的实物或文字记载,也泛指往昔的一切事物。在一些影视文化作品中对过去有大量的表现,在历史题材的游戏中也是如此,而且年代越远的事物隐蕴越深,在一层层的发掘中可以不断地汲取到以往人类智慧的结晶。在游戏中,不仅仅限于反映史实或在史实的基础上发挥,也需要创造一些符合相应时代背景的游戏事物,这样才能体现出游戏具有创意与文化的双重属性。在很多古籍史料,特别是演义传奇中,塑造了很多脍炙人口的人物形象,如"程咬金"、"楚留香"等等,都极富传奇色彩,这些人物形象有的进行了夸张处理,有的完全虚构,在一定程度上就具备了创造性质。在以过去为背景的游戏里,创造一些符合整体美术风格的角色形象可以给游戏带来更多的异样体验,增加视觉宽度,比如游戏中需要一个杂耍艺人形象的NPC,而史实中的江湖艺伶大多都是悲切与流浪的代表,设计出有游戏感觉的杂耍艺人就必须根据现代的审美情趣,再利用当时的元素,造就出一个全新的形象。创造不是杜撰,一般情况下,创造过去的角色形象需符合视觉逻辑,造型结构通畅合理,在整体设计上能找到依据则更有说服力,但是主要目的还是为游戏服务,增加趣味和涵养,再表现出游戏美术的设计感。

下图中的江湖艺人设计,就是用现代思维创造出来的过去角色形象,力求能匹配当今的审美观念,同时又兼具古意。

第8章 场景类原画设计构成法则

8.1 本体还原

场景相关的本体从广义上来说，略多于角色，作为角色的载体或容器，场景可谓是"地大物博"。也就是说，场景类依靠本体的创造较角色有一定的优越性，而且场景类的原画设计本身也存在一些规范，以利于在设计中尺度的把握。场景类的本体贯穿古今，名山大川和断壁残垣等都在其内，所有事物在岁月演变中潜移默化，以致剥落掉表皮依然可见其往昔的原貌，所以在本体上的发挥创造显得更加有理有据。不过在设计思路上，场景和角色的原理基本一致，只是表现出的效果将大相径庭。

8.1.1 史实还原

场景类的原画设计在史实还原方面与角色如出一辙，都是为了匹配游戏世界的需求，共同叙述游戏背景文化，但是因为场景的篇幅相对较大，若想在还原史实的基础上更富游戏性，那么创作的成分就需要多一些，创作成分所占比例也需契合游戏本身定位，场景与角色在感觉上务必做到整体统一。场景类的史实还原需借助现在的需求和审美，通过对遗迹的考察，对史实的研究，重新构筑一个满足于现代世界观的场景整体氛围。可以在史实的基础上增加规模，也可以在设计上去粗取精，从理论上去辩证处理，有精华就会有糟粕，发掘精华，化解糟粕，从外到内，从大型到细节，掌握其构成原则和应用规律，这些都是场景设计中史实还原的要素。不过，当史实还原做到一定高度时，呈现出的将是可以乱真的历史情景再现，这也是此类设计思路的精髓所在。

因为还原史实的场景设计颇多，当铺、衙门等，在古代背景的游戏中比比皆是，本节以佛像设计为例，大略地体现出史实感觉即可。

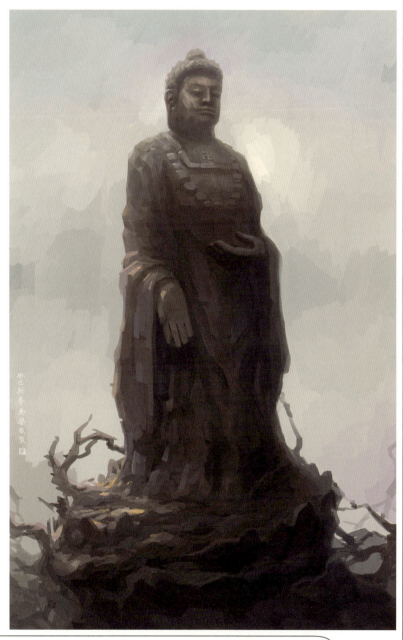

8.1.2 现实还原

现实是指目前可见的一切事物,因为过去都可以称之为历史。还原现实一般只针对以当今世界为背景的游戏而言,比如赛车类、休闲体育类游戏等等,取材用料很多都是源自当前的现实世界,《实况足球》与《尘埃》就是这样。针对此类游戏场景,在设计中需要用还原现实的创造理念去提炼出符合游戏题材的元素,突出重点,关注细节,找出富有代表性的事物,忽略一些无足轻重且平淡无奇的元素,这样才能在游戏有限的视觉范围内表现出当今世界的精华。比如一个赛车游戏在赛道设定中包含了香港、上海、东京等不同城市的街头风貌,那么香港的街头最富代表性的就是区域狭窄、招牌林立、繁体中文和英文并茂等等,其他城市也都有各自的特征,包括一些地标性的建筑,因为识别性不强的事物相对不太适合融入游戏中,除非经过了加工改造。所以,只要能提取其主要的特征,就能表现出事物之间的差异,因为在国际间的相互融合下,地球上的各个板块与区域都趋于相互同化,所以在还原现实的原画设计中,找出事物主要特征加以点染再突出表现显得尤为重要。

下图中的吊脚楼设计,与现实本体基本无大差别,只是因为其本身个性独具,而且只出现在一些边远潮湿的地区,所以直接还原出其本色,也不会感觉太平庸。

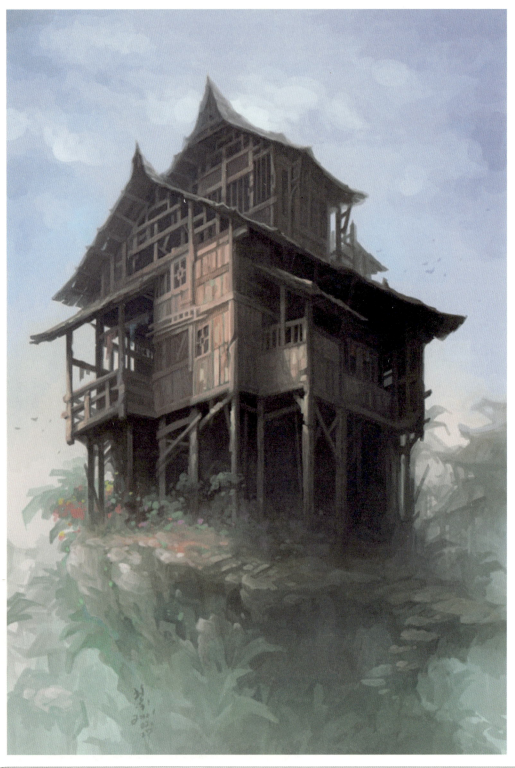

1. 本体的修饰或增删

现实场景在建造之初，无非是为了追求功能性和视觉效果，再根据具体需求平衡两者间的比重，一般来说，私用的建筑多注重功能，而公用的建筑则偏视觉化一些，其中也涵盖着更多喻意。但是在游戏美术中的场景必须融入另外一个概念，那就是游戏性，在符合游戏整体规划的同时，需要契合游戏感觉和艺术创意的精神。对于一些寻常类型的场景和建筑，在游戏中都需通过修饰或增删之后才能真正利用起来，成为游戏中的构成部件或元素。当然，也不排除存在可以直接使用的部分，不过也需筛选过滤。场景类原画设计的修饰也是根据游戏需要而来，必须符合游戏文化，增删也是如此，同一类型的场景在不同的游戏里，保留和剔除的部分都视具体情形而定，不能一概而论。维持场景建筑相关的主要特性，在其大众化的造型结构、色彩纹案、装饰用材等方面加以修饰和增删，可以构成更加完美的游戏场景效果。

右图中石灯笼的设计就是如此，运用花纹和金属材质对整体造型加以修饰，又忽略了一些较为松散的结构，使之与传统概念的本体有所差异。

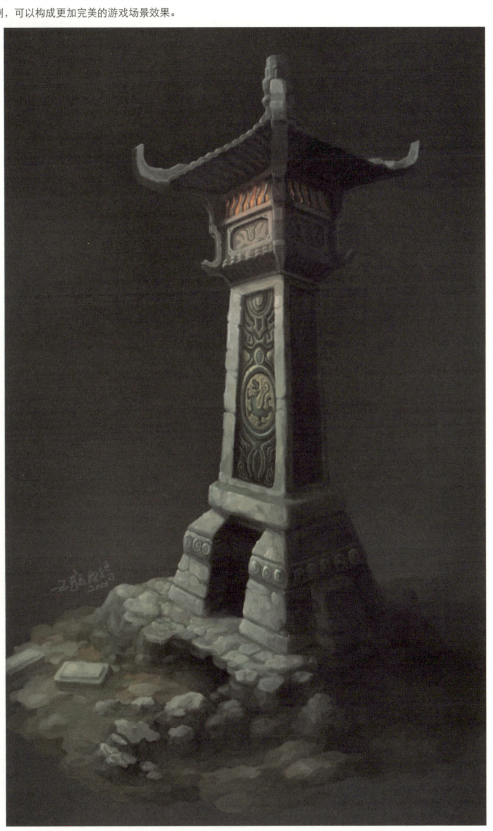

2. 本体优化或变异

　　场景设计中依靠本体的优化和变异也与角色同理，只是场景在这方面可以阐述得更明晰一些。优化可以这样理解，将一个普通的建筑在用材上更加讲究，而且于纹样装饰设计方面也有所突破，这就可以看成是以普通建筑为本体的优化。在现实生活中，很多事物都有类似的升级优化过程，特别是工业相关的部分，在构成材料上都是逐步优化且日趋完美的，只有合理和科学的用材才能促进事物的稳定性，提高生活效率。所以，在设计之初就秉承着优化处理的理念，可以在本体的基础上做到更加超凡脱俗，赋予事物新的面貌，同时更能体现出创意精神。

　　场景类事物的变异相对角色来说略显朦胧一些，总之就是给场景相关的事物蒙上某种异样的氛围和色彩，褪去了原本主要的存在意义，但又让人感同身受，如破败不堪的"神殿"，或者阴森冷峻的"古刹"都是此类，洗尽了往日的铅华，在今非昔比中，呈现出更多情愫和迥然不同的冥思，这种变异的设计处理方法较适合于一些凸显惊悚或冒险意味的游戏题材。

　　右图中残破的宝塔便是通过变异处理而来，经过岁月的侵蚀，原本的风貌已所剩无几。

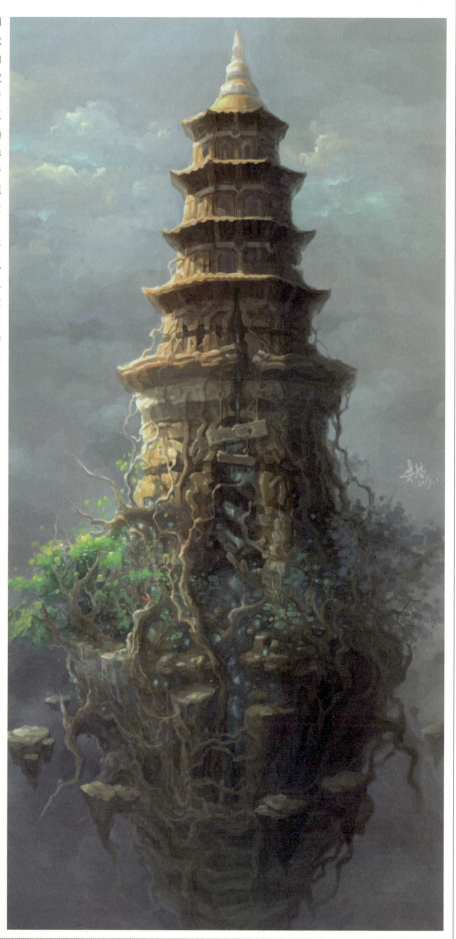

3. 本体的延伸

场景相关的本体延伸可以分为形体上的外在延伸和场景本身精神的内在扩展。这与角色本应相近，但是场景类事物更易体现文化，所以在此可做区分解读。

外在的延伸在场景设计中较易达到效果，因为场景中的物件可高可低、可深可浅、上入云霄、下探地腹，全凭仗游戏本身的需要，在符合力学原理或视觉逻辑的情况下，可随意延伸场景类事物的主体或任意部件。在游戏中，随着技术的进步，可以造就在高度和广度上都史无前例的建筑物，这些建筑物都可归为本体延伸的范畴，也可以理解成以现实逻辑为基础的游戏化扩展处理。通过夸张处理，又符合场景事物生成的规矩方圆，在不失本意的前提下，使之不落于俗套。另外一种延伸是为了增强文化内涵或附加新的主体精神，需要在本体的成型逻辑上，延伸出新的思路，比如在简陋的茅草屋上嵌入"某某草堂"的匾额后，就有了前后的文化差异，这样不但延伸了规模，也衍生出了异样的情境。在本体的基础上延伸可以增强视觉效果，也可以赋予更多的遐想空间，提升审美高度和文化内涵。

右图便是运用简单的延伸思路创造而来的树木原画设计，相信在造型延伸的同时也增添了一些新的意味。

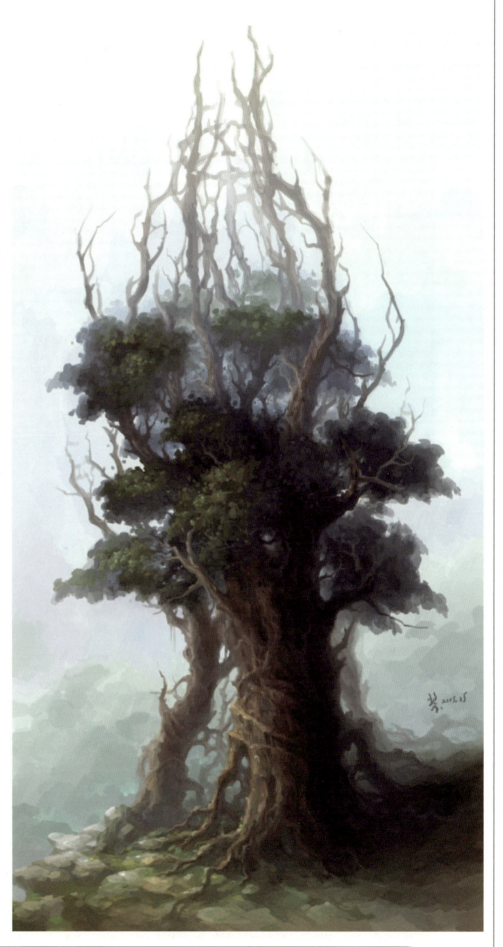

4. 本体的强化

　　场景原画设计方面的本体强化与角色也是类似的，强化的最终目的同样是为视觉效果服务。在本体上赋予一些灵动且不稳定的元素，如火焰和光效等等，与本体融为一体，可以使场景多一层生机，也掩饰了一些场景与建筑本身缺乏灵性的弱势，这样就像是物质和精神的结合体，在相互呼应的同时也达到了强化的目的。在一些古代战争类的游戏中，加入旌旗飘摆和烽烟缭绕的氛围也可以强化场景建筑的整体精神，这类物件可以让场景生命力更加强盛，与角色的结合也更加趋于一统。

　　当然，不管是强化，还是以上所介绍的其他创造形式，都不是原画设计的目的，而是创作筹备和实施的思路，只有掌握并理解了众多设计思路的要诀，才能因势利导地真正服务于原画设计。

　　如下图中的鼎炉，通过运用一些不稳定元素从内而外地渲染处理，便可达到强化事物本体的效果。

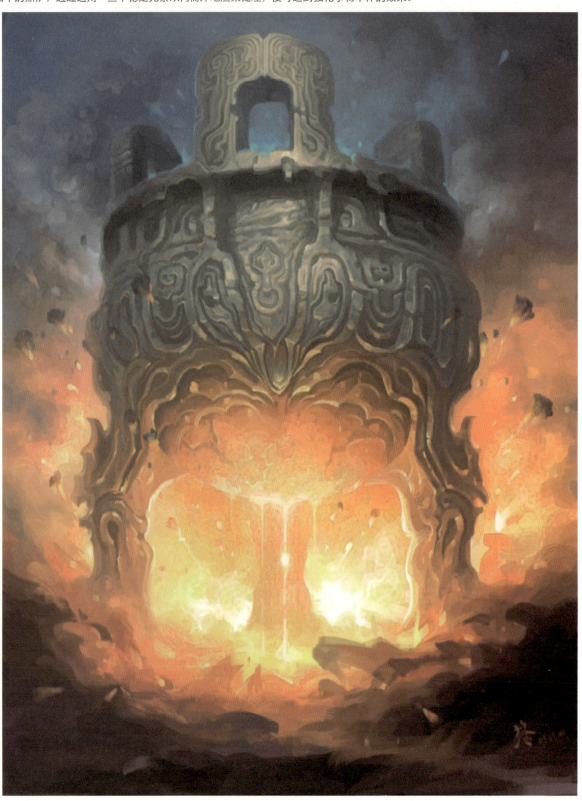

8.2 结合构成

场景建筑的结合构成在现实中就有具体案例，它反映了不同文化和习俗之间的融合，相互间取长补短，各尽其用。在结合原理上，场景建筑与角色也是保持一致的，都是本着创造更加绝妙的事物而来，而且其中也需运用合理的逻辑推理手法，将创造意识推升到另外一个更高的层面。场景建筑的结合构成从表面上来看，具有更多的随意性，只要保证在视觉逻辑合理与喻意清晰的前提下，一切都将畅通无阻。

8.2.1 建筑与建筑的结合

建筑与建筑的结合相对微妙，一些浑然天成的结合形式更是难以觉察，特别是在现实生活中实体存在的结合性建筑更是这样，比如石头城墙和木质城楼共同构成的城门楼阙，就是这种典型的结合方式，但是因为各有其功能所托，所以在视觉上自然也无可非议。在此，通过分解建筑的思路得出，只要是能独立成型的建筑部件，就可以看成是结合的元素之一。城楼是现实中1+1的结合方式，与游戏中的结合思路是一致的，不过也可以是若干个建筑元素的相互结合，只是需区分主次，否则就难以相容，成"四不像"了。单纯从建筑着眼，本身就具备独立的功能性和自身存在意识，所以无论是两者还是两者以上的单纯建筑相互结合都需要先找出主体，再结合附件，才能分出轻重，表述出构成的目的。其次是结合体之间的衔接和整体贯穿，这与其他所有结合构成的事物一样，属于尤其重要的一个方面，不但要做到造型整体，更要使之气韵相通。游戏中的建筑结合很多都是源自现实中的范例，或者由此引申而来，但是根据具体的需求，也需要创造出新的结合方式，发掘出不一样的结合个体。

以下的结合示意图，便是运用了塔楼、凉亭等建筑的相关部件整合而来，形成了一个新的建筑事物。

8.2.2 场景与地形的结合

 建筑与地形的结合处处可见,游戏中也需要在表象上符合这种物理视觉逻辑,依山而建、傍水而建的建筑都属于建筑与地形的结合。在游戏中的一些洞穴也源自这种设计方法,只有让洞穴与山石地形结合紧密,才能感觉事出有因,而做到浑然一体。即使是没有特别明显的地势形态,或者一马平川的场景地形,也要考虑到建筑与地形的结合,建筑和物件在很多时候都可以理解成场景中的衍生事物,就像树木扎根于土壤一样,若需建筑物件也具备这种贴切的整体感觉,就需要将它们和场景地形整合一气,在大局上让两者彼此相融,充分体现出地心引力对万物的作用。所以,在建筑类的原画设计中,建筑与地形的结合设计思路是必须遵循的常规。

 下图中的客栈、桥、坡、河流等,就是建筑物件结合地形创造而来的整体场景。

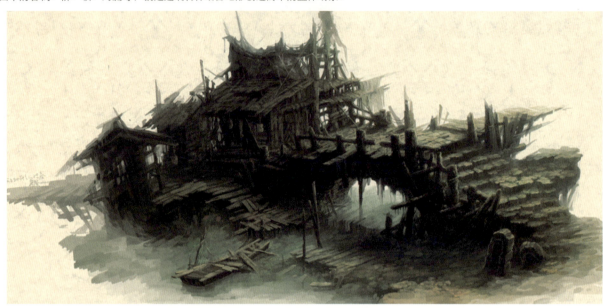

8.2.3 场景与人物形象的结合

 游戏美术中的建筑与现实中的建筑有一个共同的构成理念,就是除却功能性之外还需要有一定的装饰效果或喻意,再从这些元素中映射出人文风貌,体现出建筑的主体精神。场景建筑与人物形象的结合就是这样,利用场景之本,结合人物之表,创造出新的事物。其结合形式可从大处和小处区分,大处结合主要体现为大型的圆雕或浮雕建筑,直接借用人体的造型结构,辅以场景建筑的成型方式和构成材质,筑造出一个新的场景事物,于小处则可以反映在一些相关的细节装饰部分,即使是中国民俗中的门神"尉迟恭"与"秦琼"都是属于此类。建筑与人物形象的大处结合最显著的用意无非是制造视觉差异,形成强烈的对比效果,其中的底蕴和文化也别有天地,小处结合夹带的是人文风情,其次才是装饰效果,因为人类是智慧的缔造者,在辅以人物形象的同时,主体建筑或场景的感情便开始了演化。在非生命体的基础上注入生命体的元素,特别是结合人类相关的生命体,其中的韵味也就不言而喻,或多或少的都可以通过这些载体罗列出一层层的遐想空间,至此,本无生命的场景或建筑也就生机盎然了。

 下图中的岩浆本无稳定造型,通过与人物形象的结合处理,便可将岩浆的肆虐性情彰显得更加淋漓尽致。

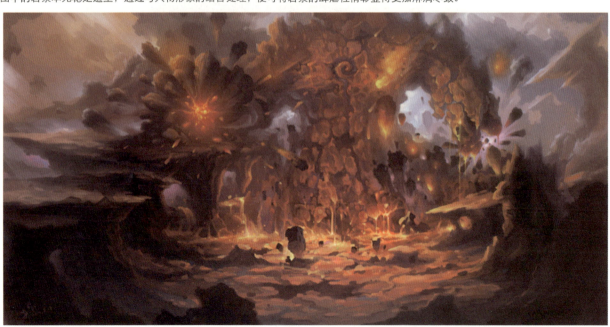

8.2.4 建筑与生物形象的结合

 生物形象在此是指非人形的其他生命体，也包括植物、生物形象的结合运用，主要体现在建筑装饰方面，在寓意上略逊于人物形象。因为其涵盖的种类甚众，所以在场景建筑中，装饰效果大部分都是源自与生物形象的结合。如建筑的纹样、石雕、壁画等等，很多都取材于生物中的一些人类赖以生存的物种或者虚构的事物形象，不管是动物或植物类，都饱含着创造者的臆想或憧憬。在建筑场景中结合一些生物形象可以平添更多的人俗和风情，从而赋予建筑更丰富的审美情趣，增加了建筑的内在高度。在一些忽略了大型的建筑中，这些生物形象更像一幅画作，而建筑本身权当画布，画面的内容才是决定这款艺术品的实质所在，就像一部反映事实的百科全书，其中也承载着人类的精神寄托。这种结合形势是从结构和细节入手的，以此也可以称之为从小处结合。于小处结合的生物形象对于人物形象来说，在场景装饰的大环境中，有时也有着辅助性的表现意义。从大处结合的场景建筑，原理同上，将建筑的功能和生物的外形相嵌，此类结合设计形式可以让游戏场景更加生动且不拘一格，在反映主体气息方面，也有着不可忽略的映衬效应。

 下图中的神庙设计便是结合鹰的造型而来，在美化了建筑的同时，也将神庙体现得更加威严和庄重。

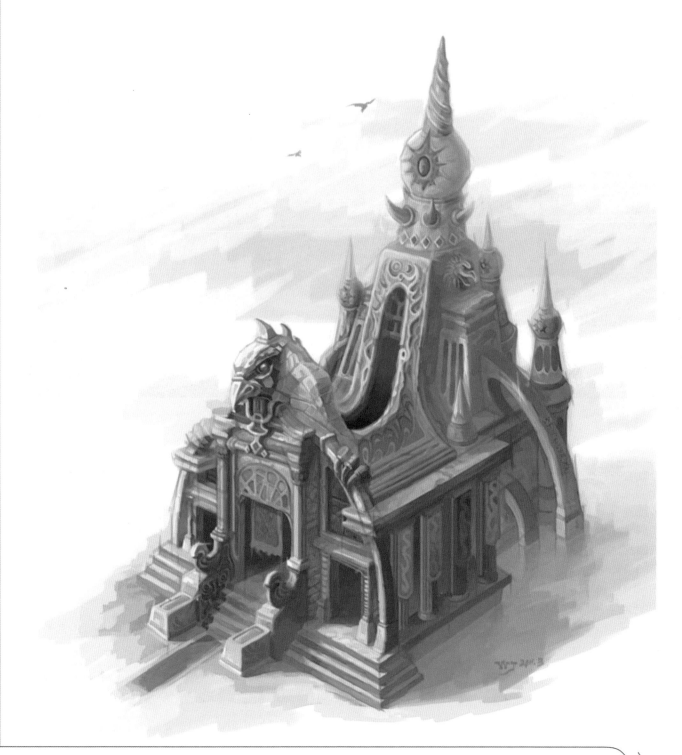

8.2.5 建筑与自然的结合

在文化产品或现实中,可以看到一些与环境极其相融的场景建筑,比如巴布亚新几内亚岛的树屋,或者爱斯基摩人的冰房子等,这些建筑通常都是就地取材,利用自然而不脱离自然,与自然合为一体,这就是建筑与自然的结合。在游戏中也常常需要用这种设计方法或者思路去经营设计案,在比较大型的游戏中,场景都是类型丰富且存在地域差别,不同的地域由不同的自然物质构成,若想达到场景设计的整体和谐,那么建筑就需要结合场景的构造与特色,与场景中的自然元素需要有一个彼此交融的过程,或多或少地在建筑或物件中加入自然原料,才能做到相得益彰。也就是说,在设计建筑或场景物件之时,兼顾考虑自然环境是必不可少的一个步骤,因为建筑通常都是构建在场景中,而场景本身就是自然,且源于自然的演化。除了建筑外,角色类的生命体也应遵循此法则,不宜别开生面。同时,从建筑和自然的结合也可以引申到艺术整体性的范畴,在原画设计过程中,可以多加揣摩。

以下例图就是利用睡佛与浮岛结合,构筑成一个你中有我、我中有你的惬意氛围。

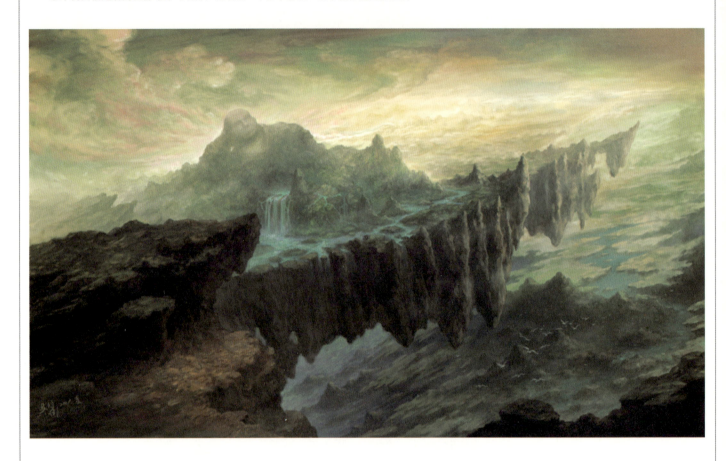

8.2.6 场景建筑的虚空架构

虚空是指整个建筑或场景的浮空存在,或是场景建筑本身的某些部件做悬浮处理,其中没有实质性的物理结合。建筑或场景的虚空架构按常理在现实中难以成立,在具有地心引力的前提下,只有磁场作用才能做到悬浮,但是在游戏美术中这种表现方式却较为常见,特别是在一些幻想题材的游戏中更是如此。虚空的架构也与绘画中的"意连"同理,让结构之间气脉相连,彼此呼应,可赋予场景建筑以灵动的气息,仿佛置身太空中,身边的一切将无边无垠。虚空架构本身属于幻想型的设计方式,所以在其构成元素上也可以有一定映射,使用一些非现实的建筑元素,可以让整个设计更加整体,更富存在感和合理性。掌握了此类设计方法,对游戏美术来说,可谓是开拓了另外一片天地,脱离了物理上丁卯相扣的俗成定律,也可升华出新的设计思维。

下图中的远山就是虚空架构的处理方法,在脱离了物理限制的前提下,可向四处恣意延伸。

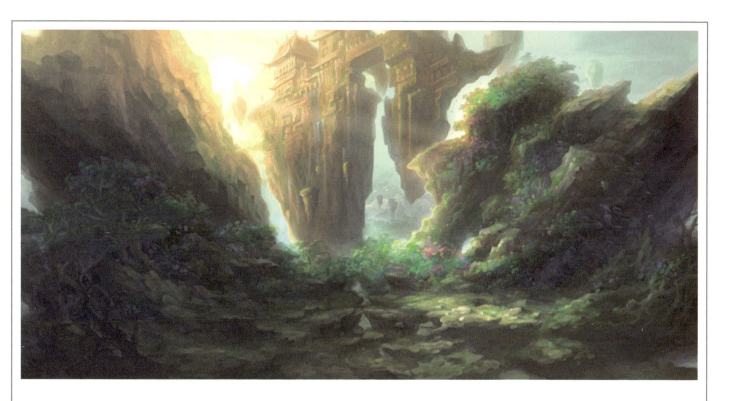

8.2.7 建筑自我构成

建筑的自我构成是指在创建过程中没有明显的结合其他事物的迹象,而独立成型的构成方式。一般来说,此类自我构成需要在大型上做到突出趋势或动感,细节表现则自然地衍生于整体大局。自我构成的设计方法也是相对而言的,只是在表现上没有常规的结合痕迹而已,因为在物理拆分的理论基础上,任何事物都是结合而成的,所以,建筑艺术需取其大势,应当用稍微抽象一些的视角去鉴别。自我构成的建筑一般在场景或游戏中具备相对的独立性,对周边的事物依赖较少,有明显的自我特征,标新立异,主体喻意明晰,识别性也较强。现实中的埃及金字塔、悉尼歌剧院都类似这种感觉,在游戏中有时也需要这种具有典范意义的建筑,特别是应对一些创意浓郁的场景,更应如此。

下图的建筑无规范造型,结合元素也相对较为单一,可作为自我构成建筑中的一种。

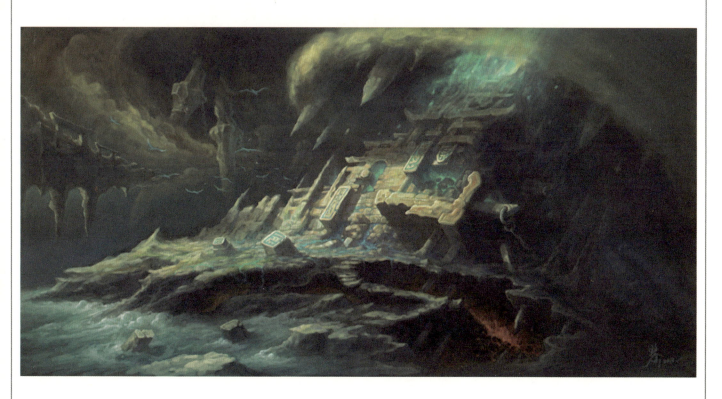

8.3 创造场景

创造场景与创造角色也是一样的道理，场景上的创造主要体现在造型结构和装饰色彩等方面，因为在一般情况下，构成场景与建筑的主要材质都是现实存在的，如何像搭积木一样，垒成各种不同的形状，只存在设计思路的差异和审美能力的高低之别。创造场景建筑第一要素就是需要符合视觉逻辑，其次才是物理力学的均衡考量，还需在符合游戏整体感觉的情况下，兼顾功能方面的表现需求。不过，创造性的体现才是重中之重。

8.3.1 创造现在

现代场景与建筑相对而言都趋于规范化了，注重大型和主题，随着社会的发展、人类生活效率的提升，简约明了和科学实用成为现代建筑的构成主旨。所以在以现代世界为背景的游戏中，在创造现代场景时，需要综合多方面的因素通盘考量规划，在贴合现代审美的同时也要符合游戏感觉，才能营造出恰如其分的游戏氛围。现代背景游戏中的场景可以看成是一种环境艺术，需要了解跟场景和建筑相关的一些建筑构造和原理，每个时期的建筑技术与构成艺术都是不一样的，只有了解一些建筑学相关的理论知识，才能利用现成的素材搭建出新颖的建筑，规划出美观合理的场景。创造现在，理论上其实很简单，只是将日常所见通过艺术化处理再加载到游戏中而已，不过只有通晓了现代建筑设计的原则和思想，才能缔造出真正意义上的现代风尚。另外，场景方面的创造现在不仅仅局限于建筑，也包含其他非角色类范畴的所有事物。

如下的建筑原画通过游戏美学与现代工艺结合，表现出似曾相识又独一无二的建筑风貌，可作为创造现在的一种尝试。

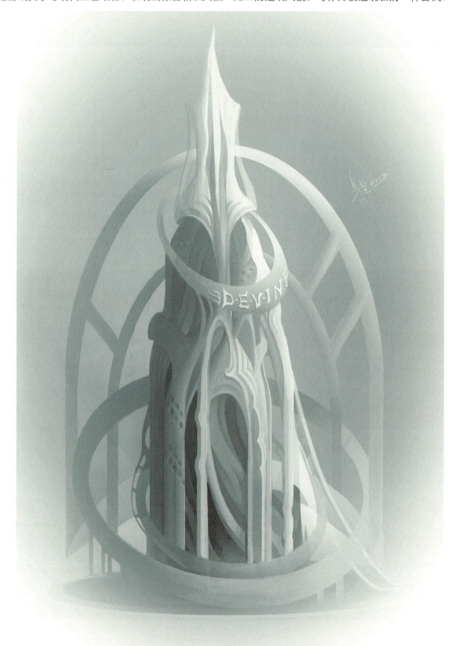

8.3.2 创造未来

未来需要想象,现在的一切都来自过去的畅想。创造未来场景需要更加大胆的想象力,越是虚无缥缈的想象越容易产生高格调的设计思维。创造未来从造型开始,在大感觉上就需超越目前的所见所闻,那样才会有跨越时空的感觉,给予事物足够的新奇。材质方面的创造发掘,用于填充构成新事物,也是很重要的一个方面,只有综合一些现代科学的逻辑推理,才能成就事实,让创造富有未来感。就目前而言,工业机械因素可能是未来场景中的主基调,因为机械加速了工业自动化的进程,这也可以印证出人类社会的文明发展程度,所以在设计中都需周全处理。除此之外,还需兼顾一些类似审美之类的软性因素,对于未来世界审美情趣的揣测,可以从建筑史学中去追根溯源,再分析出建筑的升级演变规律,得出一些里程碑式的阶段概念,任何事物都讲究轮回,审美也是如此,所以分析未来趋势需综合各种因素。审美情趣的变化也可以是来自各个方面的影响和触动,但是脱离不了大趋势,探索出未来的趋势才能创造出贴合未来的场景。

下图通过简略的色彩、机械化的结合处理方式,以及一些不明的构成材料,共同成就了一个未来场景的概念设计。

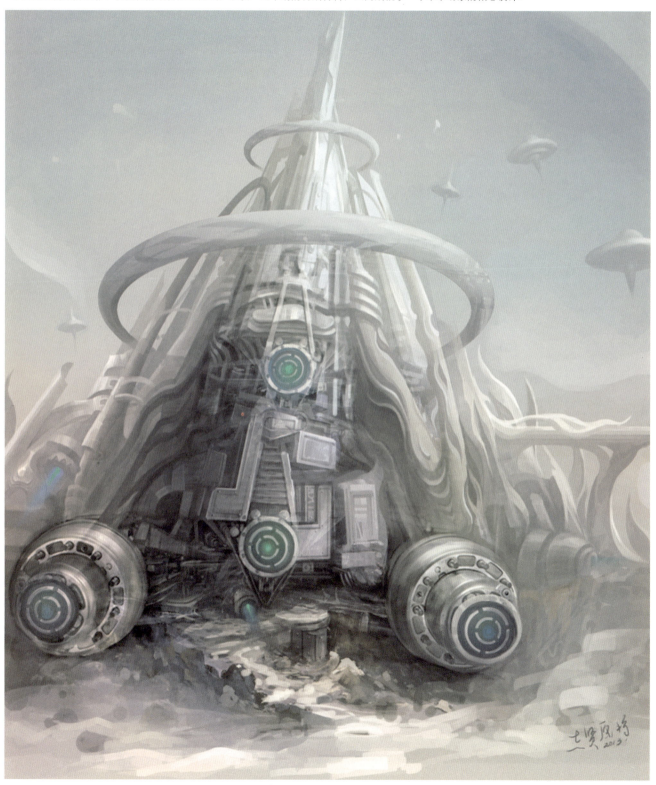

8.3.3 创造过去

　　创造过去与创造现在在设计理念上有共通之处，需要与事实结合，不可失之本质。但是创造过去可以表达出更广阔的复古情怀和愿景，相关的设计灵感可以来源于以往的宗教、习俗、文化等，此类事物都是历史遗留下来的神秘所在，是社会发展的根源，也是人类智慧的精神血脉。对过去的事物了解越广泛，理解越深，就越利于创造出饱含神韵的过去。不过，游戏美术毕竟是伴随着游戏性而来的，所以在创造过去的同时也不能一味地遵循客观事实，加入一定份额的奇思异想才能称之为创造，这些内容可以为游戏视觉服务，也将增强设计的神采。创造过去从概念上来说主要是为了体现创造性，是利用对过去事物的理解，再得出新的见解，甚至给过去事物一个更高层次的定位或更深度的挖掘，这才是创造的重心，因为一切新事物的诞生或更迭都是秉承着相关根源而来，设计上不存在"海市蜃楼"的空想主义。

　　以下的建筑设计便是综合了一些宗教的因素，再融入部分园林风情，在用材和格局上极力突破传统，通过这些方面去造就一个属于过去的建筑事物。

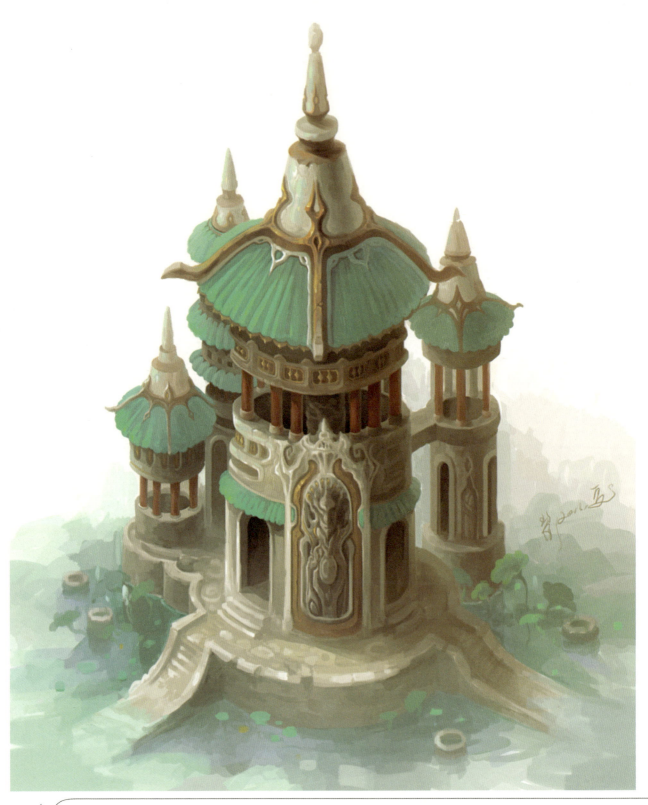

第 9 章　原画设计的色彩构成规则

色彩构成是美术基础课程之一，与平面构成与立体构成合称为艺术的三大构成。在此涉及的色彩构成与其传统概念有一定的差异，主要是指通过构成画面的色彩去解析其在原画设计中的运用规律，虽然有些释义上的混淆，但是可以直接阐述出相关的表现目的，所以需要用另外一种思路去理解和意会此处所言及的色彩构成。

色彩可以建立在黑白素描的基础上，也可以独立成为一个单一的范畴。在常规绘画中，色彩需兼负着表现素描关系的任务，它与画面结构融为一体，系统地成就了整个绘画艺术。但是在以色彩为表现主题的前提下，则可以叙述出另外一个层面的意义，其中也大有乾坤。它是一门意味深远的学科。

每个颜色都有自我的喻意所在，在大千世界里，黑色包罗万象，隐喻着宽泛的胸怀，而白色则稀释了一切，阐释着"本来无一物，何处惹尘埃"的愿景。以黑白为两端的空间里，充斥着整个庞大的色彩世界。色彩代表的不仅仅是事物表象，更多的是艺术情感，色彩艺术和心灵之间的思维交互也是多种多样的。它有永远排列不完的组合模式，也隐藏着更多待人发掘的细微情节，其中的变化与音乐一样，无穷无尽。有关原画设计的色彩构成可以大致分为三个层面，首先是依附于造型结构的构成层面，它不露声色地契合着画面整体，满足原画设计中平实的表现需求，这个层面多为充分表现事物的固有色，将事物通俗地进行理性化阐述，甚至在有些情况下，可能感觉不到色彩的存在，因为它们已经在平淡无奇中自然而然地与画面事物融为一体了，以致于默默无闻；第二种层面的色彩构成则带有一定的渲染和发散意味，通常是以确切表现出事物本相为前提，再通过色彩方面的发挥处理，运用它的独特魅力，让事物在视觉上达到一个更高的审美标准，也可以理解成运用色彩构成的艺术手段，挖掘出事物超越常规的表现，从视觉上给予更多的新奇，叠加了另外一层高于现实的色彩内容，制造出一些遐想空间；最后一个层面涵盖的范围稍微广一些，它代表着所有以色彩表现优先的构成处理方法，在一定情况下，这种构成形式可以忽略造型结构的框架，只凸显色彩的独特魅力，不过需要有较为深厚的把握能力才能真正驾驭画面的整体感，不至于弄巧成拙，当然，相对于前二者来说，此类色彩构成不太适用于原画设计，一般只出现在纯艺术的范畴，因为真正的原画设计不等同于纯艺术绘画，只可借鉴或穿插使用，但是理解了此类色彩构成的精髓，在其他众多的色彩运用套路上也可以做到畅通无阻。

以下将列举各种与色彩相关的构成方法，这些条目之间也许很难做到平行，或者不太贴合色彩构成的主题，权且都归为一统，因为这些类别基本都是原画设计中常常遇到的情形，即使是笼统的归类也将有助于更系统的了解和理解色彩相关的处理方法。

《机械战警》角色原画点缀的零星色彩凸显了角色质感

9.1 单色法

9.1.1 黑白素描

黑白素描就是类似彩色稿去色的效果，只表现出素描关系。出现这种情况，是因为色彩表现缺乏说服力，无序的色彩扰乱了画面的整体感觉，退而求其次，作黑白化处理反而可以还原出更多的创作初衷。另外就是源于游戏本身的需求，不过此类情形较为罕见，因为高质量且叙述全面的原画设计都少不了色彩说明。黑白素描类似于常见的黑白照片，有时也恰恰能透析出一种宁静和深邃的画面感觉，也附有某些感情沉淀，不过在原画设计中需尽量避免此类情况的出现，因为原画设计伴随着游戏美术发展至今，需要全方位地去引导美术走向，提供更贴切的服务。虽然如此，早期一些游戏大作的黑白素描原画作品依然值得去追溯与收藏，因为其中映射出的艺术性和创作精神也不言而喻。

以下的场景概念便是黑白素描所为，真正运用起来还需追加色彩说明。

《魔兽》纪念原画

9.1.2 单色素描

　　单色素描类似 Photoshop 中的滤色效果，同样只是表现素描关系。传统绘画中，在使用色彩方法去磨练素描能力时较为常见。单色素描与黑白素描基本一样，只是用具体色相代替了"黑白灰"而已。此类方法的起因与黑白素描类似，结果也趋于雷同，所以在原画设计中，虽然它相对"黑白灰"来说多了一层色彩装饰效果，也略显不合时宜。

　　还有一种画面也接近单色效果，虽然其中包含了不同色相，只是因为没有明显互补或对比色彩的作用，在视觉上难免被误判为单色所为。此类情形的出现，一者是因为光源不足，无法识别出真实色相；二者是因为光源本身具备色相，在叠加了一层有色滤片之后，整个画面就被此色笼罩，产生朦胧感。这种类似单色的效果，虽然可以带来一点点画面的整体氛围，表象情感也易于统一，但是在原画设计中，作为美术导向较易产生误区与错觉，无法表现出事物的庐山真面目，从而波及之后的美术制作流程。

　　下图中的神兽设计，就是运用单色素描处理方法而来，虽不能称之为标准的设定，但作为一种凸显独立主张的美术作品也是可行的。

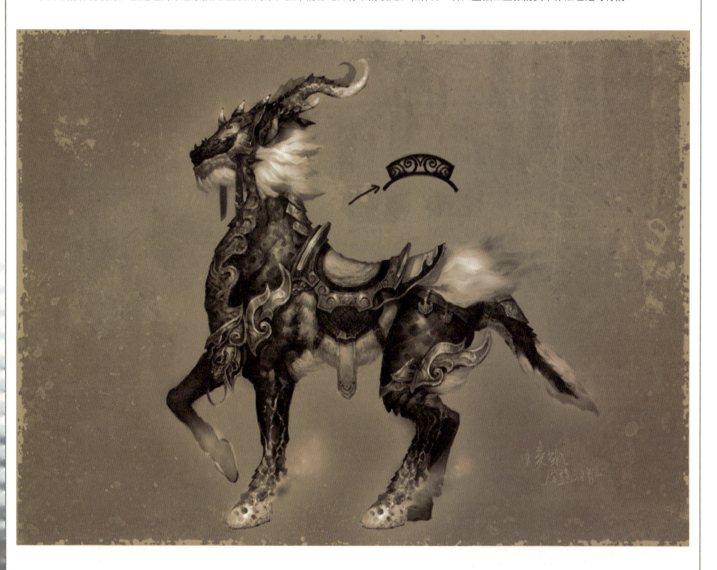

9.2 灰色法

　　在此，灰色并非单纯指从黑到白过渡的颜色，而是纯度较低的颜色，通过使用纯度较低的颜色构成画面，可泛称为灰色法。灰色法上色一般体现在两类情况下，一是游戏本身的定位就是寂寥荒芜的整体调子，通过对游戏画面的灰色化处理可以达到缺乏生机的颓废效果，同时也充盈着神秘气息，无论是画面情感还是色彩表现都预留了大量的遐想空间。这种表现方式与游戏定位有关，一般适应于冒险或暗黑类的题材，另外，电影《新龙门客栈》也弥漫着这种风格。第二种情况则与游戏无关，只是在原画设计过程中对色彩的把控能力有限，为了平缓色彩之间的反差，不致于使画面效果困于窘境，而采用这种将色彩弱化、降低对比或互补的方法去填补缺陷，因为越是鲜艳颜色间的融合把握越需要深厚的色彩感觉和修养。不过用色也与个人习惯和审美有关，并非都是以上的原因所致，真正的灰色调子通常都能透出涵养，经历岁月的验证，抵御视觉疲劳而经久不衰，但是在无法驾驭时切莫附庸风雅，因为灰色处理很容易导致画面脏乱，或者整体沉闷不透气，而缺乏精神。

　　如下图中的场景概念设计，便是由灰色集结而成。

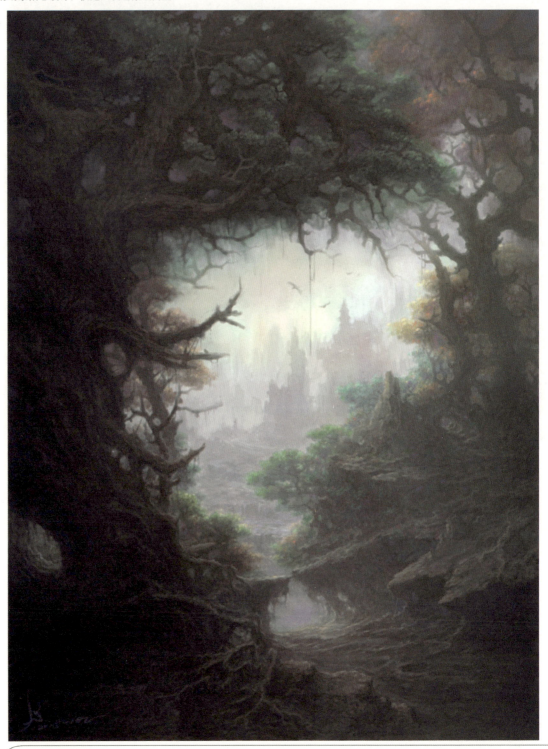

9.3 平涂法

9.3.1 线稿平涂

在勾勒完事物造型结构的线稿之后，为了能简单表述出其固有色，可以采用正片叠底的图层叠加模式平涂色彩来完成原画设计，当然也可以在同一图层上直接进行着色，但需保留线条的独立性。此法较为简单，可以用单色去平涂不同的部件，也可以采用最简单的色彩明暗区分出基本的素描关系，就是明暗交界线用固有色平涂，亮部和暗部加白加黑调和处理即可，当然，也可以有少量的环境色涉及。这种方法适合入门级的原画设计，有些类似于铅笔淡彩的绘画方法，鉴于如今游戏美术的起点日益升高，一般情况下不作推荐。但是对于《石器时代》或《伊苏》类等非写实画面风格的游戏则较为适用，不过色彩上需再斟酌，因为越是简易的用色，越要做到精炼，且概括性强。

在线稿平涂中，建议尽量采用调和过的颜色去表现事物，因为在色彩相对单纯又必须做到涵盖面广的前提下，只有调和过的颜色才能真正传达出意味，在模棱两可间恰恰也可以发散出更多的画面内容。不过，无论是何种绘画表现手段，颜色都要或多或少地去调和，因为现实世界不同于颜料管，是不存在纯色的，这也是某些画种坚持不使用纯黑和纯白颜色的原因。

本节范图就是休闲类游戏场景设计所适用的线稿平涂方法，为促使画面规整，适当地加入了些许装饰性的底纹。

9.3.2 素描稿平涂

素描稿是指在线稿基础上附属了一定的明暗关系,能够表现出大致立体感和空间感的黑白稿。以此为前提,也可以描绘得更加详实一些,做出质感或细节。在素描稿上平涂颜色较单纯线稿来说,可以将画面表现得更圆满,但是这种方法同样略偏小众,与线稿平涂一样,基于对应色彩较为平实质朴的设计事物,一般情况下适用于场景类原画设计或整体色调偏灰暗的游戏类型。

预备要填充色彩的素描稿,一定要给后期的色彩留以着落的空隙,对于色彩单一的事物,素描稿也可以用相应颜色的彩铅达成。

下图中的建筑就是如此,因为造型结构较为传统,所以在设计时采用此法也算贴切。

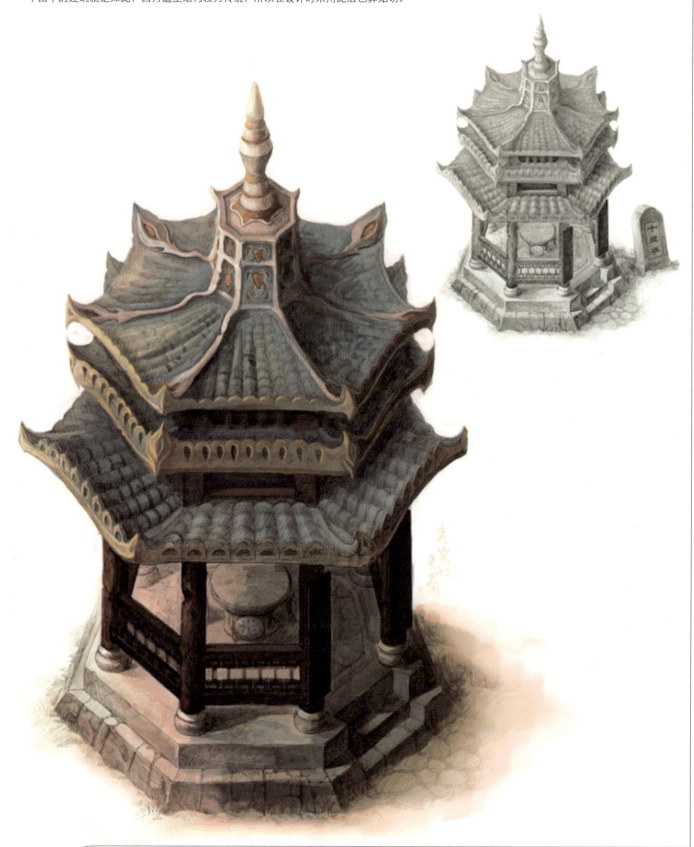

9.4 油画上色法

9.4.1 写实

　　写实的油画上色法在原画设计中较为畅行，也最能体现出事物的真实面目，可以明晰准确地达到表现目的。从某种意义上来说，属于最常规和标准的原画设计用色方法。此法倡导采用写实且艺术化的色彩处理方式去表现平实的画面感觉，杜绝刻意地让颜色跃然纸上，而强势地表现出色彩的独立性。这种色彩处理方法可以在视觉上优先做到整体，使颜色入木三分，纯粹地为画面表现服务，而不是让琳琅满目的颜色组合漂浮于画面之上。除此之外，也不做任何装饰效果，甚至脱离了所有的表现技法，只为尽可能确切地描绘出事物的造型结构、质感、空间、节奏等。

　　以下女性角色就是电脑绘画和油画重合表现的效果，也是原画设计中最通俗的绘画方式。

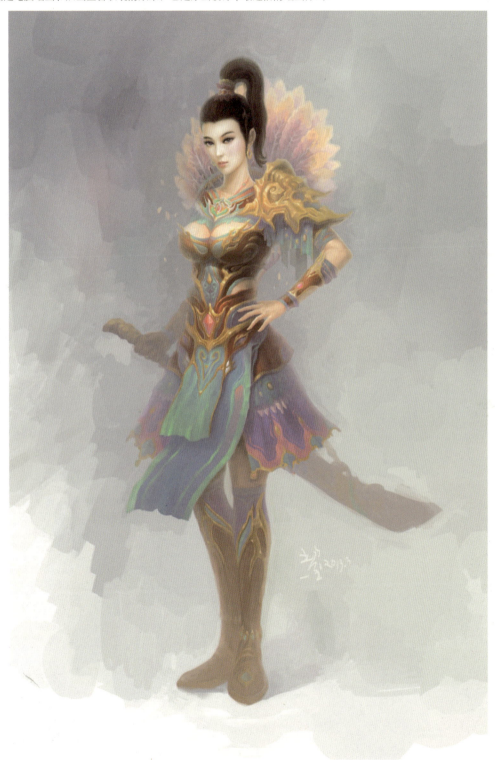

9.4.2 夸张

　　色彩夸张是指在颜色表现上任意发挥创造，且符合逻辑的上色方法。夸张上色需对整体效果有一定的把控和预知能力，因为没有美感的刻意夸张难免有些牵强。色彩夸张大略可分两个层面，一者是对整体色彩作全盘推翻而重新架构，剔除传统意义上的固有色等，不过此法需要造型结构方面的呼应配合，相辅相成，趋向于视觉化，不过此处所说的造型结构也应相对感性，没有一瓶一罐来得那么质朴；二者是在固有色的基础上再造就更多的辅助色彩，这样可以让事物变得更加艺术化，整体凸显出强烈的色感，达到震撼视觉的效果。不过夸张的用色也需遵循色相本身的属性，一般的情况下仍然要符合冷暖调和的规律，配合明暗的节奏，否则就会给画面带来错乱感。夸张用色的主旨是以色彩为基点点亮画面的视觉效果，适合一些风格比较浓郁或充斥着幻想情感的游戏类型，在平时的习作中，也可以通过此法提升自我对色彩感受的敏锐度，发掘一些新异的色彩融合规律。

　　下图角色设计通过自身颜色蜕变和环境色的加强处理等，造就了色彩"夸张"的效果，相应的纯度也有所提高。

9.4.3 仿真

　　仿真其实就是超写实的绘画表现方式，仿真到一定程度，较照片更易蒙蔽人的双眼，因为照片的内容很难精挑细选以致如人所愿，而仿真绘画则可达成。这种上色方法在原画设计范畴里稍偏自我创作，虽然有锦上添花的效果，但需耗费时日，效率偏低，而规范的原画设计只要做足指引，明确内容即可。不过如今盛行的次世代游戏，在相应引擎技术支持下已经超越了之前所有的美术制作方法，达到了空前的还原现实效果，所以相对此类游戏而言，其原画设计更适合采用仿真的绘制方法，表现出更深层次的画面内容。仿真的上色方法必须避免明显的笔触画痕，素描关系过渡务必圆润自然，细节和特征也要处理得当，光源表现做到柔和通透，才能模拟出真实的整体氛围。练习这种上色方法，需借助现实，它超越了传统意义上的写生，可以通过临摹真实图片，或者参考一些优秀的摄影作品等等，有时刻意保留一些现实中不完美的细节，反而可以让画面显得更加逼真。但是在现实和艺术之间还需构架起相通的桥梁，尊重两者各自存在的名分，概念上有了混淆始终不是艺术正道。

　　如下图所示，便是仿真的表现手法，但是为了区别出艺术与现实的差异，省略了过度的深入刻画，能理解其大致感觉即可。

9.4.4 堆积

　　堆积颜色是油画的一种表象特性，每一笔笔触都具有独立的立体效果，有着自身的明暗和结构，在层叠融合之间，也丰富了色彩表现。堆积颜色的用色方法可以增加画面肌理，使之厚重沉稳，也规避了一些不合理用色所带来的负面效果，可以理解成绘画的装饰手法之一。立体与平面之间在某些情况下难以均衡，各自具备不同的优势，堆积颜色的效果则受益于立体。电脑绘画中的油画笔触也可以模拟此效果，相对而言，堆积色彩更具学院派气息，接近布面油画。此法在原画设计中用途不广，也略偏自我创作的方向。对于游戏研发，过度地宣扬单一性格则难以成就大局，游戏一般都是协作而成，凸显整个团队的创造精神和集体智慧，需要尽量减免过多的个人因素。不过原画创作时，运用此法偶尔应急性质地填补一下效果空缺是可行的，毕竟电脑绘画属于新兴画种，有着自我的意识和特征，过度模拟其他画种的特色反而失去了其应有的独立性。

　　以下场景设计就是通过 Painter 模拟油画笔触而来，对于细节处理自然就难以更加详实。

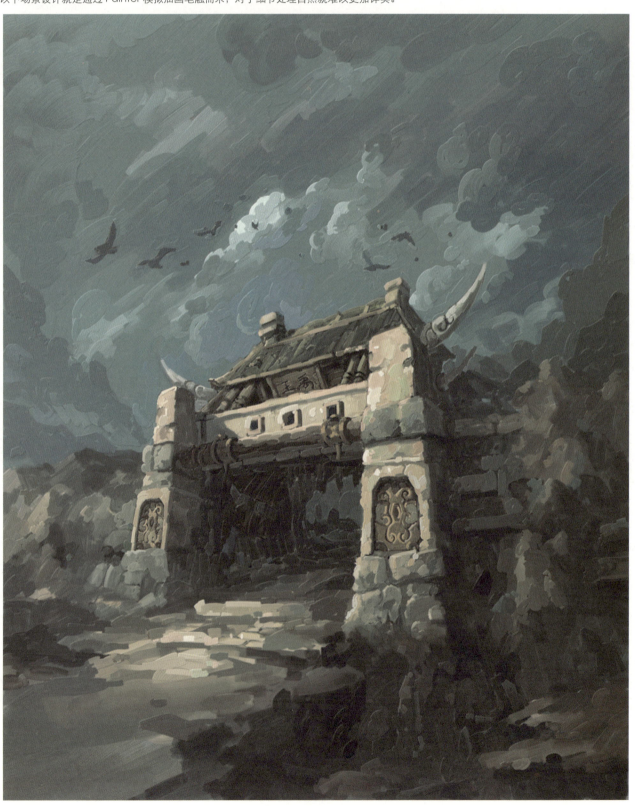

9.5 水彩类透明上色法

　　水彩笔触是电脑美术相关笔触的一种，水彩的特质是画面清爽、颜色相对透明，而且基本都是浅薄地渲染即可，有一种淡雅的意境所在。运用这种上色方法，应先勾勒出若隐若现的线条，不宜过于深沉或僵硬，点到为止，之后才是铺垫色彩，渲染成型。在一定程度上，水彩比平铺颜色更富艺术感，通过水与颜色的溶合过渡，让画面感情也渗入得更加轻柔圆润。

　　除了实现真实的水彩效果之外，还有一种绘画方式则仅仅是模拟出水彩的颜色透明特质，可以理解成画面的透明度处理，让颜色通过透明的方式相互叠加，形成"你中有我，我中有你"的层级效果，以达到色彩丰富、画面清新的目的。在操作中，可以通过调整画笔的颜色输出含量，或者使用能产生透明效果的笔触，还有就是将当前图层调整为透明叠加的模式，这些方式都可以达到差别不大的预期效果。透明处理其实也属于色彩方面的装饰方法之一，类似现实中的多棱镜，利用反射和散射的多重作用，掩饰了一些色彩间的不协调或平庸之处。因为从古到今，晶莹剔透的事物在大众审美里往往优于淳朴厚实的不透明物质，水晶、玛瑙、琉璃就是此类，通过"透明"和"纯净"的特性而倍受青睐，可谓"天生丽质"，但是山石土木之类则显笨拙，背离了大众审美，囿于文人骚客的情趣范围。除了装饰感觉之外，另一种益处则是能轻易地缓和颜色间的冲突，无须过多的衡量考量，可以顺畅地达到效果，比一步一个脚印的上色方法来得轻快一些。于此，也可以看成是一种绘画的技法。

　　类水彩效果的画面应讲究干脆利落，需尽量避免拖沓冗杂的笔触或色块，只有这样，才能真正贴合水彩的特质。

　　此节范图中的道具设计便是运用水彩方法处理而来，不过很难实现像油画那样真实的模拟效果，原因之一可归结于技术上的局限。

9.6 粉色上色法

粉色是指在颜色中掺入一定份量的白色后而形成的色相较弱的颜色。粉色大多都"与世无争",所以用来填充画面自然也就透着和谐与静谧。粉色格调的视觉效果接受程度较高,运用范围也较广,所以儿童或家居类的相关用品大多都采用粉色系列。也可以这么推理,往颜色中掺入的白色越多就越容易促进颜色间的融合共处,只是运用此规律需适可而止,因为加入白色也是弱化色相的过程,不能一味地平抑色彩间的对比和互补,那样只会在淡化色彩表现的同时也削弱了画面精神,而导致整体感觉趋于"粉气"。

粉色上色法较适合休闲类游戏,易于促成画面达到淡雅和亲切的效果,角色、场景皆可通用。粉色处理也可应用于Q版游戏,强调其柔和的一面,于写实类游戏中,在保持大局感觉的前提下,一些较为脱俗的女性或孩童形象也可稍作粉色处理。中国仙侠类游戏也常通过此法而使画面趋于云山雾罩,在朦胧中寻找一些超脱的美感。

以下的示意图中,绝大部分空间通过运用粉色组合去填充,自然也就生成了雾霭朦胧的雪景感觉。

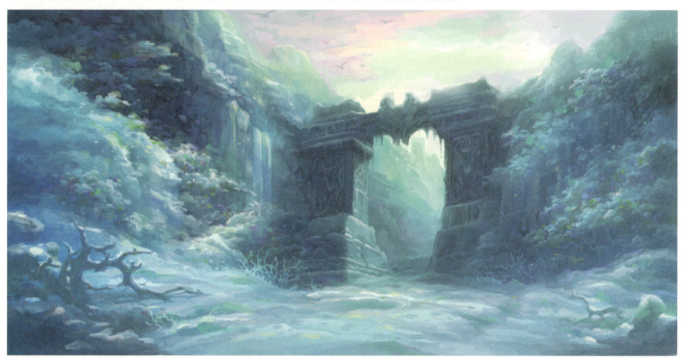

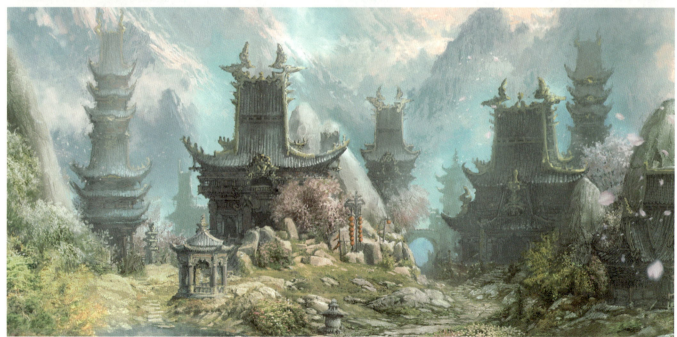

《剑灵》场景原画

9.7 光源处理

"光"是现实世界成立的重要条件，可以说，一切的一切都来自于"光"。在如今的原画设计中，有很多作品就乐于在光源处理方面不遗余力，这也属于CG艺术的风潮之一。CG艺术作为一门具有强烈现代感的幻想艺术形式，在手法上做得略为醒目，自然也无可讳言。光源处理，意思是在写实光源的基础上，对其进行修饰美化，通过光的作用达到再次渲染画面的效果。光源处理一来可以强化视觉感受，做到主次分明；二来增加意韵，便于遮掩一些不足之处，维护画面的圆满；其次则有利于促进画面的整体感。光源处理的熟练运用需积累丰富的实操经验、具备较强的空间逻辑能力，以及对各种材质在光源下的表现都要有一定的自我见解。但是光源效果的运用也有尺度可言，因为艺术本身讲究的就是恰到好处，一点点的是非出入都需用艺术准则去衡量。也可以这样理解，光源强烈的环境下，相对而言画面将有损细节，同时细节设计和处理也是属于原画设计的重心之一，失去了细处的亮点和耐人寻味的微末环节，画面的底蕴也就消失殆尽了。所以在一般的情况下，可以用正常的光源去表现画面，也可以通过熟练的光源处理缓和画面的矛盾，增强视觉效果。诚然，作为新兴的艺术形式，突出任何一方面的画面元素都是彰显个性的表现，况且此法目前已经自成一体，而且应用得当之时，也可独占一隅。

下图便稍许表现了一些光源处理的意味，虽然未能淋漓尽致，也可算示意清晰。

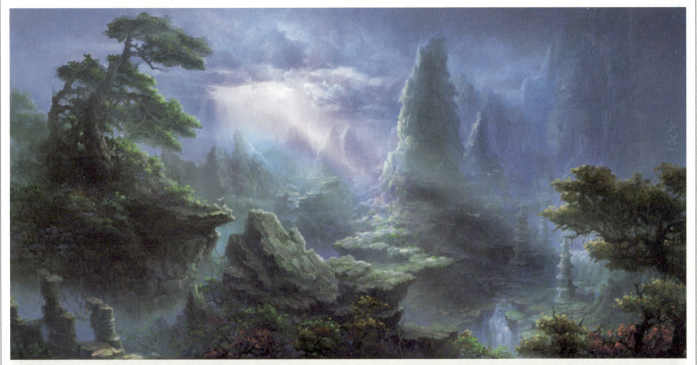

《刺客信条》场景原画

9.8 暗中取胜

在一般情况下，"不灰不粉"的基础上，偏幽暗的画面比较容易出效果。这与画面大面积留白有异曲同工之处，留白处常常延展出雾霭云霞之类的物质，而在幽暗调子的画面里，暗处则预示着更多的内在思维和深度联想。而且这种画面调子中的内容，自身对比度相对较弱，暗调中的光源极易被深色所吸收，整体将会偏向朦胧，过渡柔和，滋生出无限的遐想空间，同时也增加了情感沉淀。另一方面，其对比又是显而易见的，因为幽暗画面的过渡段相对较少，大体上仅剩暗处和亮处，格局明朗，大多颜色在黑色或深色的衬托下才能现出本质，这方面又显示出了明暗对比的优势。暗中取胜有一定长处，但缺乏细节，比较适合做一些反差较强烈的效果，如火焰与霞光之类，或者是事物局部的特写。当然，最主要还是应用于灰暗调子的游戏类型。

下图表现了在黑暗环境中灯光作业的效果，相对于原画设计来说，少许区域自然是有些含糊的，作为宣传类的素材则更加适宜一些。

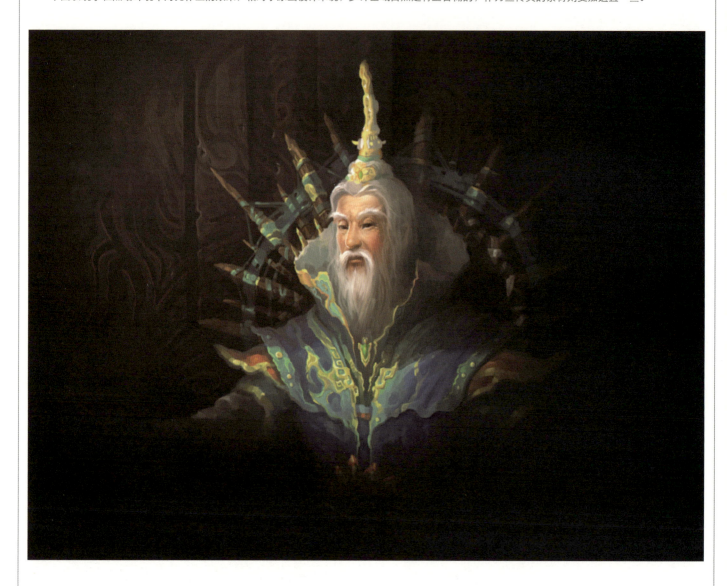

9.9 纹理叠加

纹理叠加是电脑绘画中一种较为便捷的技法，类似国画中的撒盐法或皱纸法，都是追求一样的最终效果。在原画设计中，一时无法达到预期，或者缺乏细节，还有就是质感表现不佳的情况下，通过叠加一些具代表性的材质纹理，能事半功倍地促使画面成型。这个原理很简单，比如绘制一尊斑驳陆离的铜鼎，通过一笔笔的颜色去表现其质感自然需耗费时日，也较难以达到效果，但是，如果在铺完大色调和素描关系之后，叠加一层青铜质感的材质，就会省去很多周折，同时增添了丰富的细节，质感也做得更加实在。这种方法局限于电脑绘画，借助于软件的功能，但大多时候仍属于提高效率的产物，虽不算离经叛道，但是对原画设计本质上的提升帮助较少，因为纹理只有依靠甄别挑选而后使用，很难适配画面的切身需求，而且画面细节被纹理图片代替之后，绘画中的细节表现环节自然就成为了空白，殊不知，细节表现也是绘画艺术的门槛之一，当勤加练习。

以下武器设计的范图中，分别表述了在本体上叠加纹理的前后效果，虽然制作欠精良，亦可做对比参照。

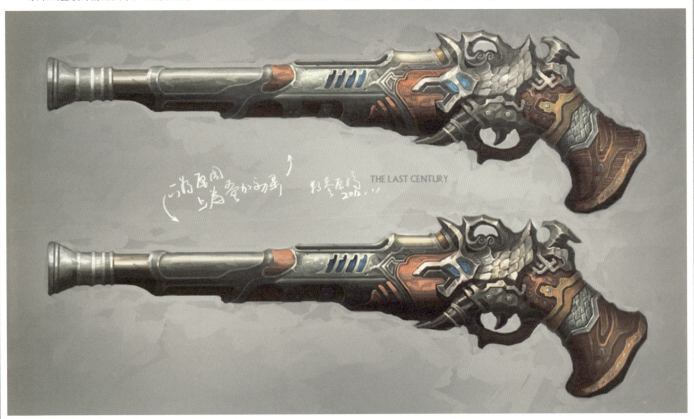

日本原画师公子正也的作品中大量应用素材，曾一度引起争议，但是其原画风格确实非常华丽。

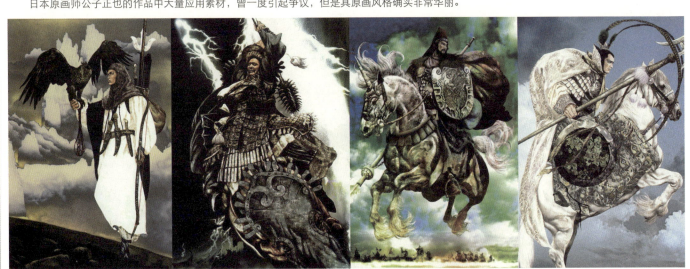

9.10 水墨化处理

水墨，属国画特有的范畴。国画的重心在于韵味和章法，在经历了层层叠叠的勾皴点染之后，带来的是洗尽铅华的感觉。水墨化处理一般应用于中国风格浓厚的游戏类型，因为没有比水墨和白描更能体现中国风的手段了。在实际操作中，一般都要借助真实的国画工具，将所需素材从纸面导入电脑加以合成，因为电脑绘画始难模拟墨韵绽放和水乳交融的效果。在角色类原画设计中惯用的手法，一般都类似黄胄和范曾的表现风格，不过主要是体现在线条方面，给角色以墨线描边可以使之更具精神，也映衬出画面的道劲和骨感。水墨在场景方面的运用则更便于体现墨韵，在墨分五色中，可以延展出更多的意境。墨韵的体现常见于泼墨的表现形式，写意或大写意路线的山水花鸟都可借鉴。水墨化处理的运用需要掌握一定的国画知识，具备相应的艺术基础，否则容易弄巧成拙。

右图中的花妖怪物形象属于中国仙侠文化的审美范畴，在绿叶红花的基础上，用五彩墨色加以铺垫，有助于画面气息的融合和传递。

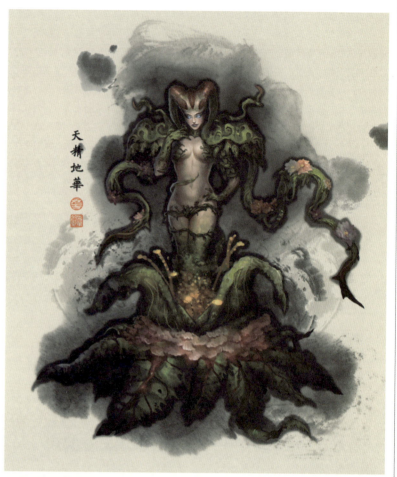

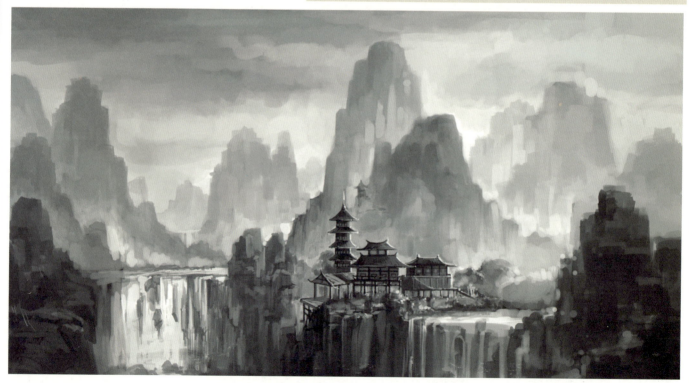

《诛仙2》场景原画

第10章　原画设计案例解析

10.1　角色设计

01 用淡淡的线条大概勾勒出预设感觉，交待出体型和Pose的大略情形，也可通过寥寥几笔表述一下角色之后的延展方向。

02 用颜色铺出大概的素描关系，以此为前提，稍微深化一下造型结构，武器道具之类的匹配物件可同时融入。此时尽量用直线去拓展结构，不宜拘于小节。

03 将角色进一步做"圆",表现出光源方向,在色彩方面可逐步添加,为整体调子奠定基础。角色至此,大型结构走向基本可确立,之后的内容表现应有更切实可行的预估。

04 在增删修饰造型结构的同时,加强素描关系和色彩表现,只有几个方面的齐头并进才能验证相互之间的可行性。画面感情于此时应略有展露,角色性格表现同样应该得到确认。

05 在修整的同时，加强结构表现，做出质感，对于角色形象性格相关的典型组件加以确立，典型物件在角色形象中具有突出的代表性，属于举足轻重的表现范围，不可忽视。

06 对画面做客观审核,从大局出发,以整体感为前提,在画面成型之前,做一次全面梳理,让画面的气脉顺畅,伴随着的就是素描关系、造型结构、色彩表现这几个大方面的同步深入处理。

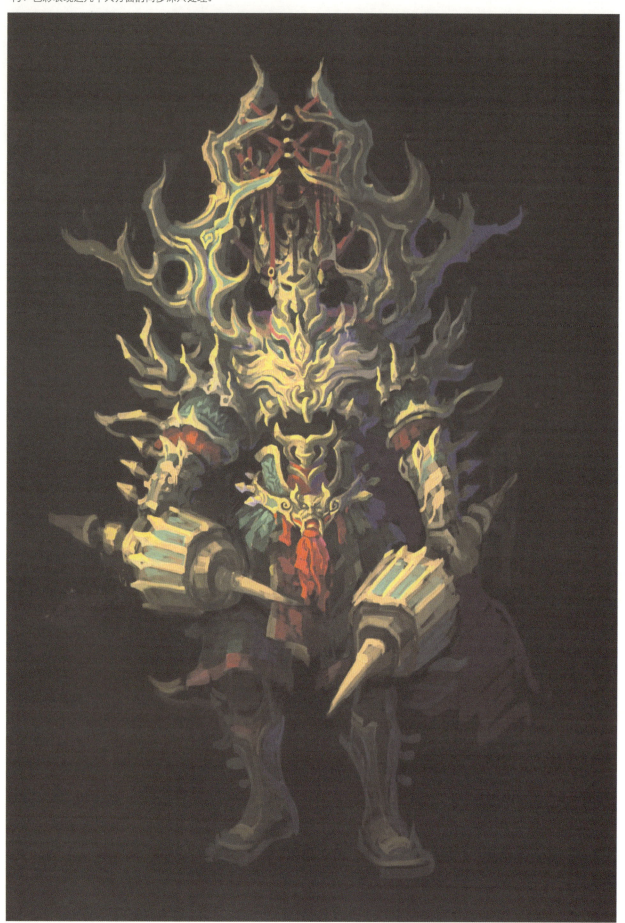

07 灌注"灵动"的元素，给角色相关物件输入"动力"，其他方面都做同步调整，激活"灵动"元素。

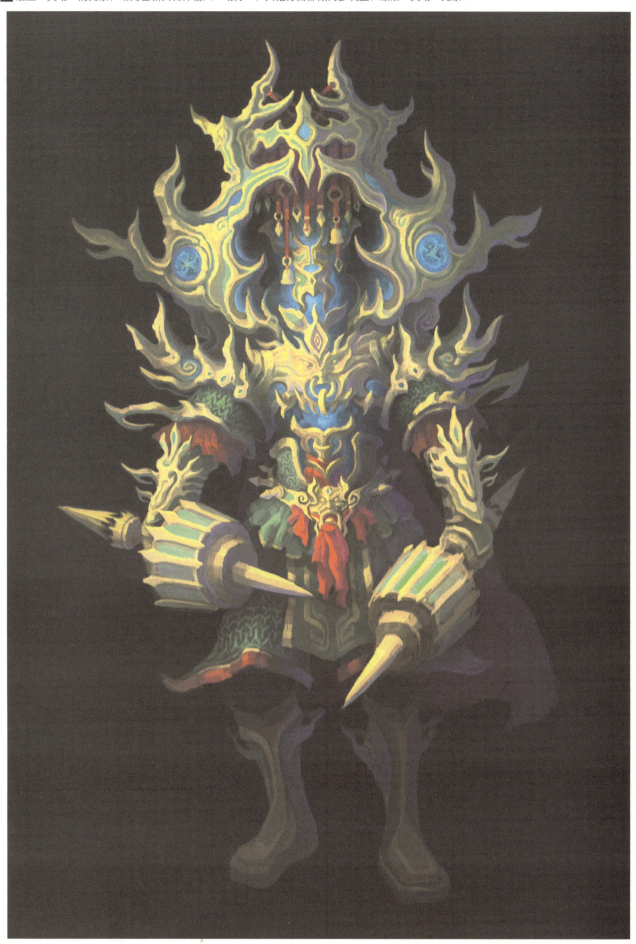

08 深化画面，增强合理性，强调光源表现，对局部结构做进一步处理，可以是细化，也可以是增删。

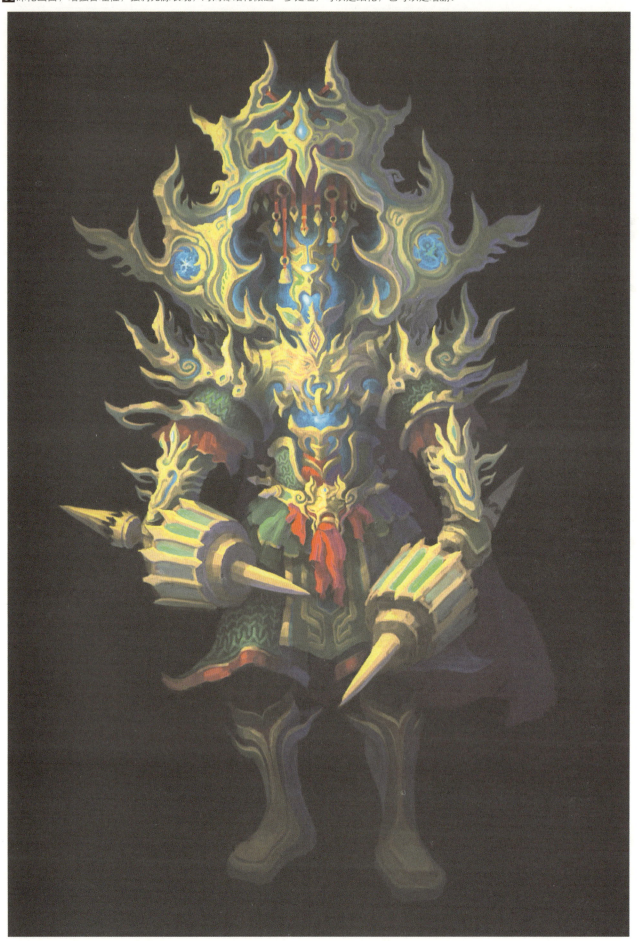

09 在"审时度势"之间,再次促进画面的整体感,此次调整之后对画面可做暂时搁浅,同时观摩参考一些同类型的作品以拓展视野和思维。

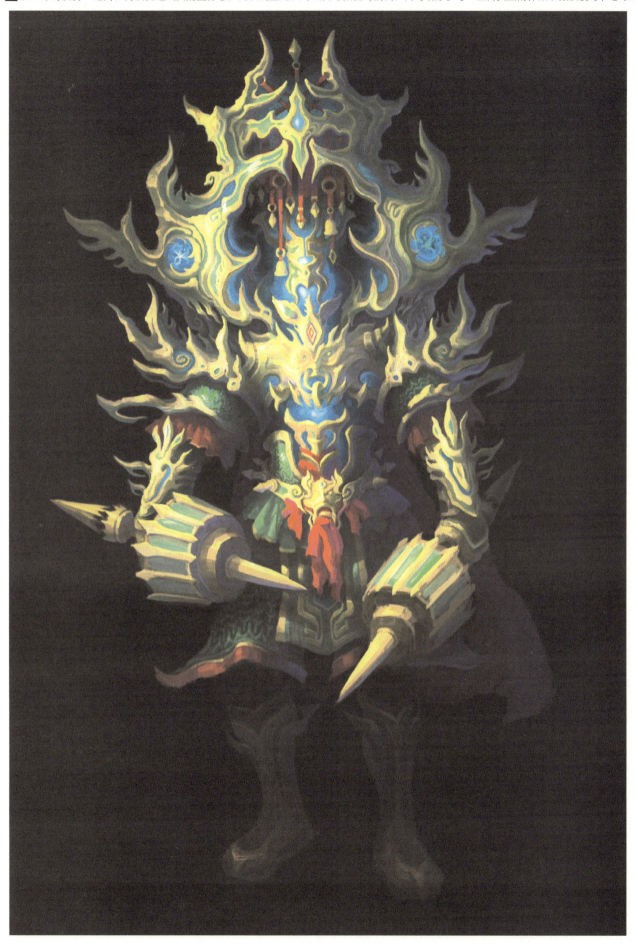

10 做最后的整体修缮，将角色的整体感、感情气息、造型结构、色彩与光源表现、质感等做到实处，此时的角色原画创作暂可搁笔。

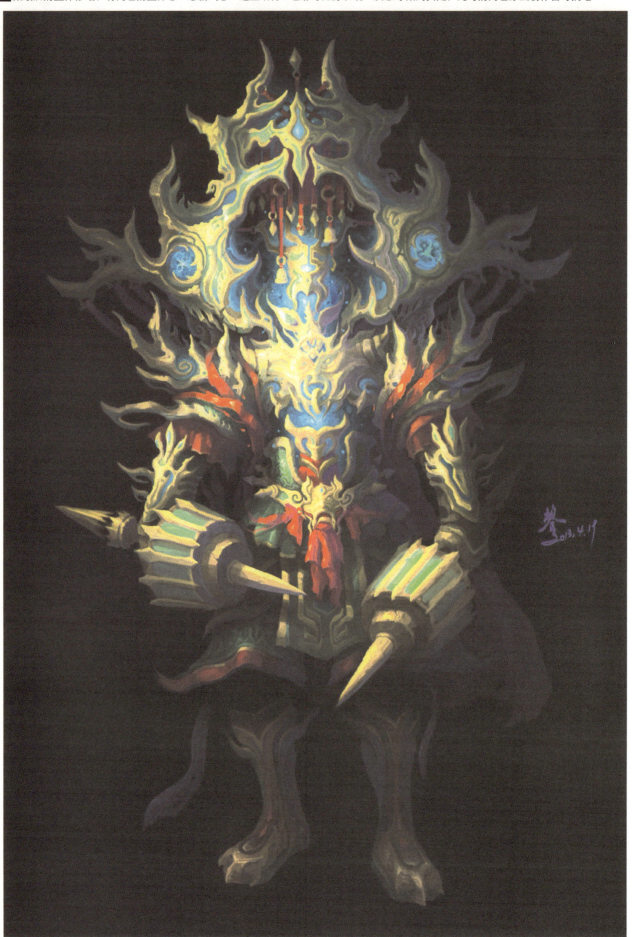

10.2 场景设计

01 用较淡较灰的颜色大概勾画出预先设想好的造型结构,形成粗略的画面构图,包括空间规划、透视效果等都做简单的交待。

02 不用急于调整结构和细节,淡淡地铺上简略的色彩以稍加确认画面之后的色调走向。

03 以加强空间和立体表现为前提,在色彩上稍作丰富,也为之后的色彩表现做铺垫。在此过程中,可同步开始调整造型结构,逐步促成画面特质。

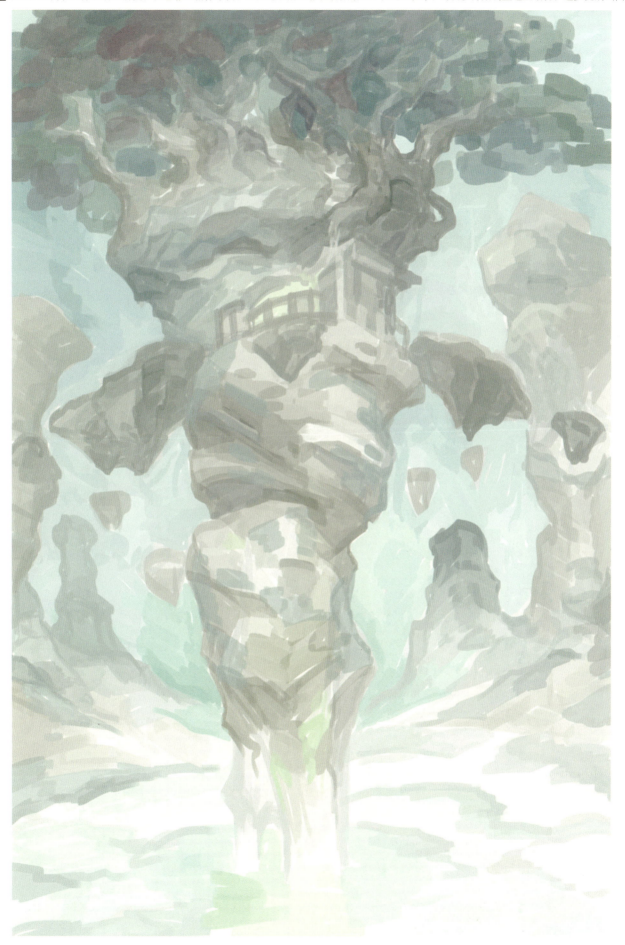

04 在之前的基础上慢慢加强空间立体与色彩层次,让画面初步成型,可预估效果,同时将画面中主要的"点线面"加以确认,使画面精神明朗起来。

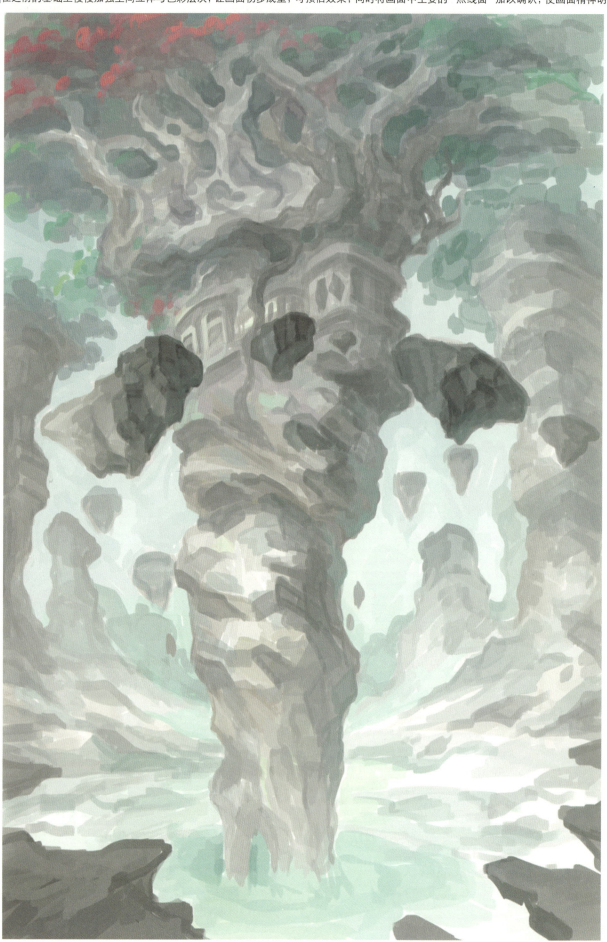

05 将"前中后"三景拉开,调整添加细节以串通画面空间中的构成事物,促进整体表现。光源方面也需有初步的表现处理。

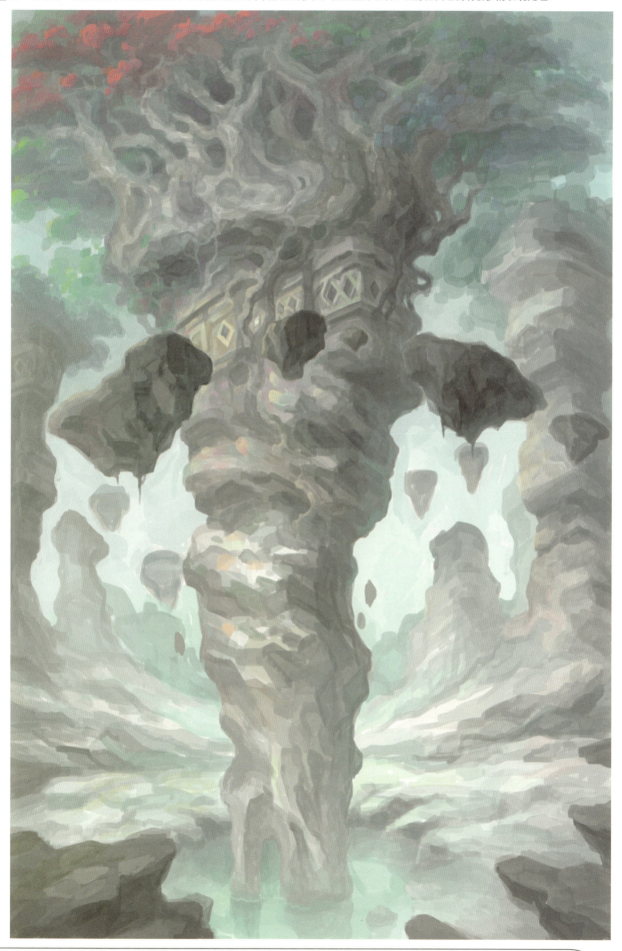

第 10 章 原画设计的实操步骤示意　113

06 开始对主体事物进行重点描绘,以确定与主体事物特质相关的内容,也需在其他事物中加以映射,相互验证表现形式的可行性。同时再次加强画面的素描关系。

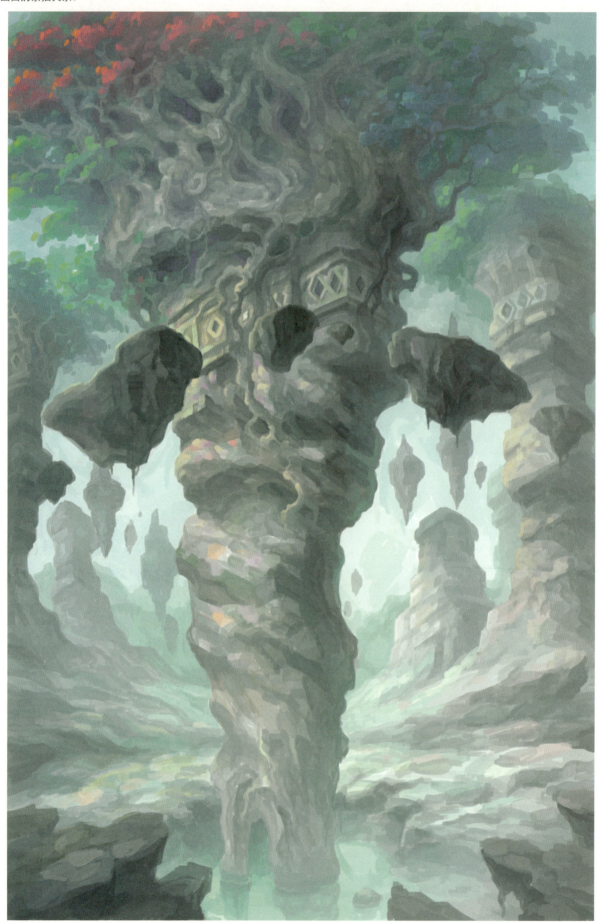

07 在之前基础上做进一步细化，基本确定画面中所有事物的造型结构和色彩效果，整体感也需再次加强，质感和色彩表现也应提升一个层次。此时需谨慎地对画面做客观审视，发现不足应及时弥补。

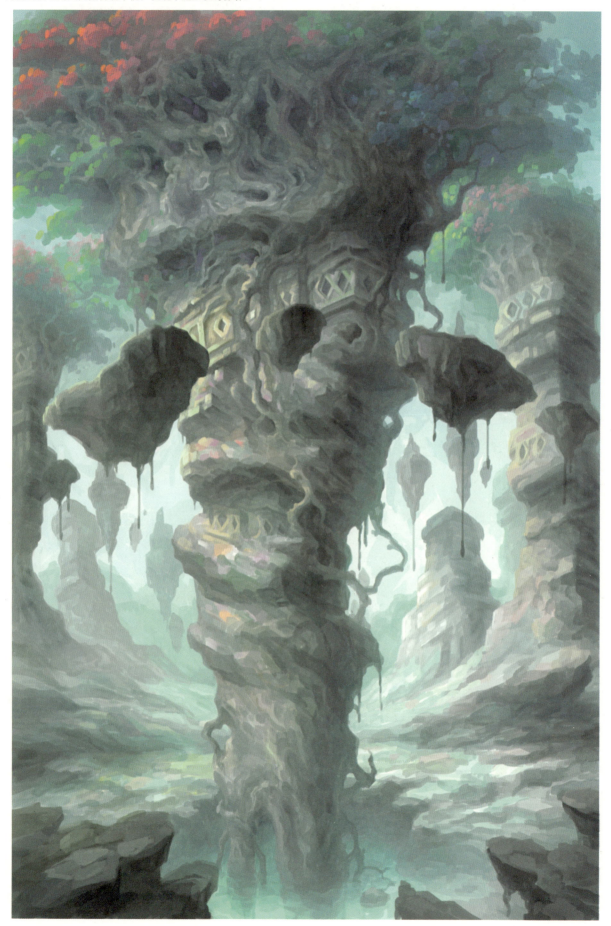

08 添加逻辑方面的细节，加强画面合理性，也可以说是进行"人性化"的表现处理。其他方面再次加强和修整。

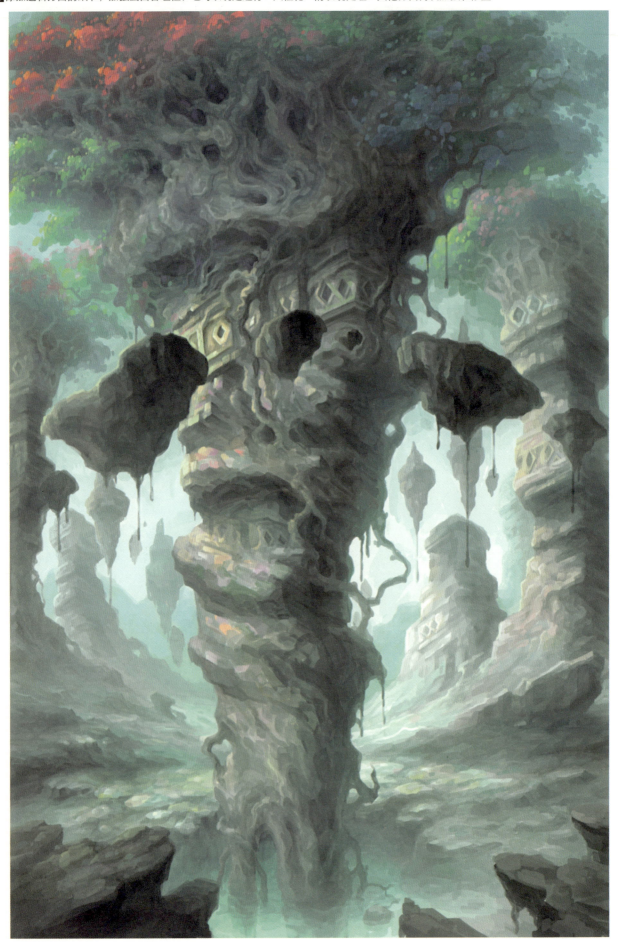

09 添加可持续的细节，增加画面深度，活跃画面气氛。对质感、色彩、空间、造型等再次深化。

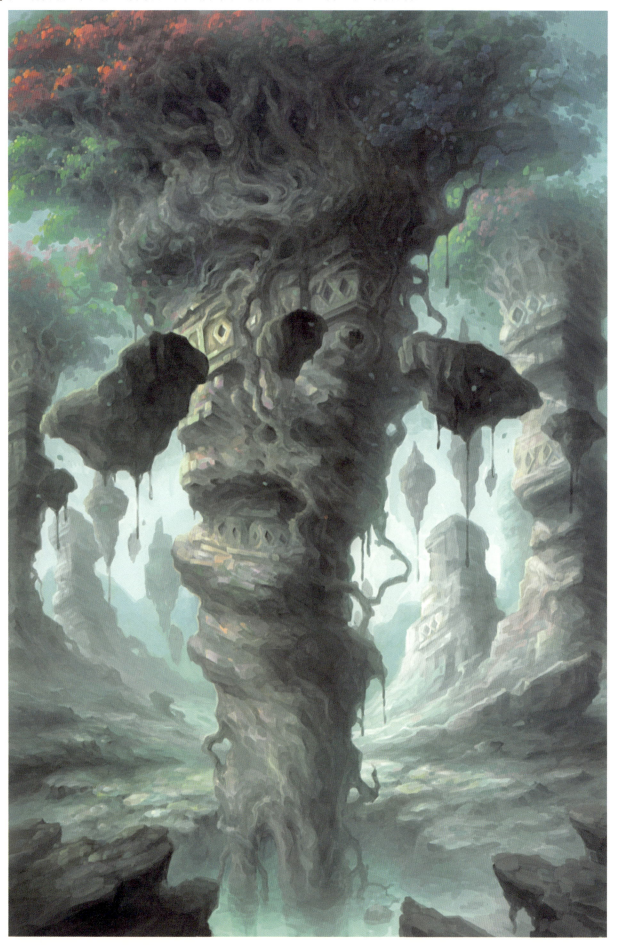

⑩对画面做整体调整和深入处理,加强构成元素之间的呼应,做到整体之后暂时完成创作。

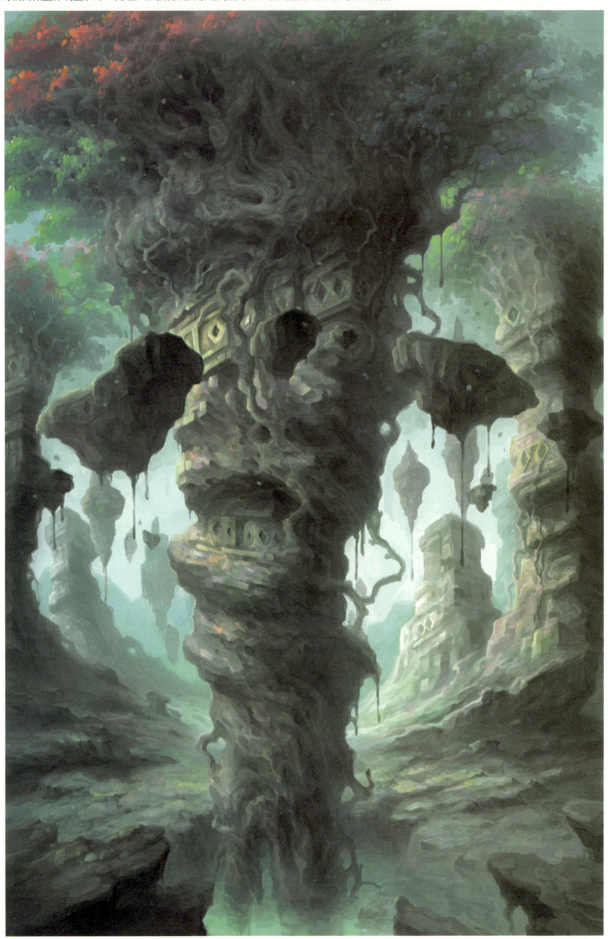

第 11 章　原画设计的整体构成法则

前文中所讲的都是原画设计成型流程相关的内容，那么，在熟悉了方法与步骤之后，如何能保证切实有效地缔造出优秀的作品呢？这需要在实操过程中通过一些潜在艺术法则加以检验，并及时地引导思维和纠正方向。以下所介绍的内容与其说是构成法则，不如直接理解成原画设计的"座右铭"，它不仅应用于绘画设计之中，于平时也可以多加体会，方能参悟出更多层面的涵义。这也是一些貌似浅显的老生常谈之道，但是在领会到其中的核心精髓之后，一切都会更加清晰明朗，触及其他的艺术品类，也能作为一种鉴赏评鹭的准则。

11.1 宜简不宜繁

艺术也要讲究经济之道，在设计中合理地把握运用适量的元素，做到繁简有度，是众多艺术形式务必追求的方向之一。一者为达意清晰，二者也需规避"画蛇添足"的悖逆感。也就是说，在达到预期目标的前提下，需合理控制画面的构成元素和种类。任何事物都是如此，"满则溢，盈则亏"，掌握好分寸是亘古不变的常理。"简"不是指刻意删减画面内容或细节，即使是应对于以繁取胜的事物，也需留有余地，这部分的闲余有时恰恰能更好地诠释主题，产生一些画面之外的情愫。另外一种"简"则更偏基础与实际，就是在创作后期的修缮过程中，需剔除所有与画面无关或关系甚微的元素，从而使整体效果趋于一统。"简"是一种美德，但真正做到实处需反复揣摩，在内心时时悬起艺术均衡的天平。"简"同时也牵涉到绘画的任意方面，从构图到色彩都是如此，是检验画面的一个重要标准。当这个法则运用到一定的高度时，则为"精"，只有摆脱了冗杂元素的艺术事物，才能真正做到"登堂入室"。

《神话》场景原画

11.2 宜方不宜圆

　　"方"与"圆"属于辩证的两方，方中有圆，圆中有方。但是艺术的表现层面之一，需体现出概括美，将美好的事物浓缩于有限的画面之内，同时也需具备方圆之间的结合变化，过"圆"则无神，过"方"则显刚愎，在方形的事物中以"圆"为变化和过渡，而圆形的事物则由"方"排列组合而成，宜方不宜圆的意义也在此，无须"泾渭分明"，这些内容在唯物主义思想中都可得到印证。也可以理解成"圆"是大面，偏宏观，"方"是细节，映射出筋骨，两者相辅相成，共荣共存。用硬线条去表现柔和的事物，可以让事物达到"刚柔并济"的效果，在表现外在情形的同时不失内在美，阴阳协调，这也是艺术的精神所在。不过"圆"与"方"的概念不仅仅反映在表现层面，在创作情感上也是如此，格物致知，某些时候，艺术上的"表里如一"并非常态，能通过构成形式的异同去探索出略深一层的意味，才是艺术的真谛。

《诛仙前传》场景原画

11.3 宜曲不宜直

在原画设计中，时常需表现一些造型结构本无大变化的事物，横平竖直，构成上也了无生趣，但是经过艺术化处理，就必须化"直"为"曲"，在生硬中挖掘柔美。因为艺术的实质多为反映内在，通过外在的表现和修饰达成，在"直"与"曲"之间，需用"曲"的设计导向去处理"直"的概念。"直"是本意和目的，"曲"则是充斥其内的变化，制造变化是所有艺术形式通用的规则，无变化则呆滞，呆滞则气韵尽失。也可以将"曲"理解为事物结构的蓄力过程，或者是偏辅助性的余量，这方面的道理近似中国武术的"内家功"，腹中饱含乾坤，在"不温不火"中蓄势待发，"直"代表外刚，"曲"则反映内秀。曲直之间的相互交合在艺术上属于较宽泛的概念，不仅仅指向于造型结构，在"精气神"各个方面都需加以渗透，如"犹抱琵琶半遮面"就得其神韵，不适于过度直白，在隐蕴之间达情表意，无论外在表现如何棱角毕露，只有护住了内在才是艺术的重心。表面的曲直概念是普世的艺术法则，内心的曲直则更多地反映于韬光养晦的范畴。不得不说，方圆曲直都浸透在文化里，也隐藏在修养中，深层次的理解绝非能从字面可得，需身体力行，举一反三。

《最终幻想10》角色原画

11.4 宜清不宜浊

清浊之间一则凸显于情感散发，二则反映于画面表现。情感方面的"清"相对于画面，不能粗略地看成是淡雅或清新，并非意指暗黑类风格属于"浊"，而道骨仙风则偏向"清"，以偏概全的视角去理解始终显得有些片面，"清"中有"浊"可增加内蕴，"浊"中有"清"能洗涤出轻快，"水至清则无鱼"，自然就无法相映成趣，所以两者之间需融合交汇，适当渗透。"清"代表着画面散发的气息和神采，与表现的事物种类或美术风格关联甚微，更确切的说，就是达意清晰且感觉柔顺，视觉上易于接受，情感意味深远，脱离了肤浅，不局限于表面的浓烈。"清"不但体现自身修养，也牵连着内涵，行至高处，便是忘我的境界。此外，表面上的清浊更加显而易见，当色彩运用不当，或者明暗关系处理失调时，画面易"浊"，整体或局部的混沌，将阻挠意图的充分表现。"浊"的初级阶段体现在画面中的"脏"和"紊乱"，缘于在创作之初预计不足，或者表现乏力，无主旨等，都会导致此类情形。所以，要做到画面的"清"，从开始到末尾，都需要在艺术素养与发挥创造之间找到平衡，采用最实际可行的方式，让事物表现掌控在可预想的范围内。

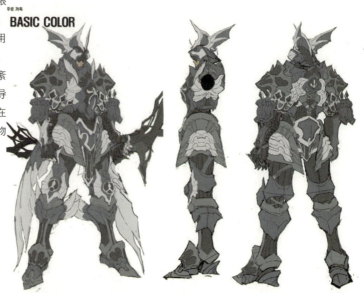

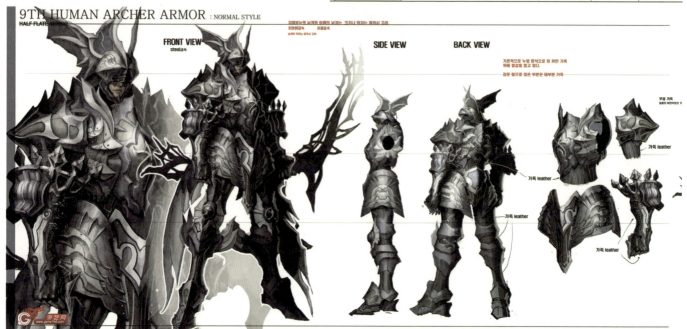

《霸王大陆》角色原画

11.5 宜松不宜紧

松与紧更多的是指画面感受，与表现手法有一定的关系，过于"松"则气韵散漫，过于"紧"便声息凝滞，松紧之间也需掌握尺度。宜松不宜紧，也是相对而言的，"松"主要反映在画面的气息流通方面，只有"松"才具备流通的渠道，"流水不腐，户枢不蠹"，否则气息将滞留其中，抑制了画面的情感传递。另外，从"形"上可以理解为疏密有致，从表现上可看成质感等方面的表现虚实。形的疏密较为一目了然，也属于艺术变化中重要的一部分，通过物体间的错落处理，平仄相应等达到效果，艺术法则中的"密不透风，疏可走马"也印证了这一点。另外，画面质感等表现的"松"则稍显意味深远，大处可理解为整体感的处理，从细节看看，仍然牵涉到疏密的概念，不过无论大小巨细，都着落于画面情感。整体效果表现是绘画艺术处理的目的之一，将本不相及的事物通过艺术整合后，构成一个庞大的视觉体系，在众多事物之间架起协作的桥梁，灌输统一的精神气脉，达到整体和谐。此外，和谐的前提之一便是有关质感等方面的事物表现，也就是细处的处理方式，大自然中的事物松紧本不相同，用物理学去解释，则是密度有差异，在确切反映事物特征的前提下，通过疏松的表现方式，不急不缓，可以让气脉流通其中，在不同的事物之间也达到了"神交"的效应，从而促成画面的整体性。可以看出，"松"的真正诠释不在于宽泛，而是在视觉感受中寻找最能相互通融的构成方式，在整体效果的艺术指引下做到"游刃有余"。

《星际争霸2》场景原画

11.6 宜正不宜邪

原画设计中，正邪的概念与现实里有所不同。此处的正邪主要涉及到画面用材、表现手段、预想的表现目的这三大方面。首先是用材，在有指向性的艺术创作里，不是所有的事物都适合用来加工修饰的，因为艺术本着美感而来，需要规避一些无创作潜质，或与审美相悖的元素，特别是在常态意识中被隐讳的事物，此类事物在大众的文学创作中不宜出现，于绘画艺术里更应杜绝，不过对于此类事物的界定也因人而异，只要用常规的创作元素去反证便可得出结论；其次是表现手段，也是绘画的方法，在原画设计中，养成良好且正面的表现习惯尤为重要，相反，时常反映出一些陋习则为不当，何为正面的表现手段，一言蔽之，就是以传统规则为标准的表现方法，不管是延续以往或者加以改造，都不能背离正统的艺术指导思想，否则便不合时宜；再者，便是作品反映出的情感和达到的目的，在游戏中，不管光明或黑暗的题材，都需要从正面的角度去预设画面情感，它与惊悚或险恶无关，也不是单指朝气或激扬，是作品里透出的无污染且纯粹的气息，从正面的角度去解析所有的游戏事物，阐述任何背景的游戏题材，都必须以修养作为铺垫。

《真三国无双》角色原画

第 12 章　如何提高原画设计能力

如何提高原画设计能力，这是个可简可繁的问题。原画能力可简单地认为是绘画表现，或者是游戏美术的创意设计等等，这些说法都有其可取之处，但是在笼统的大范围中进行具体分析，则可找到更多提升技能的突破口。任何事物都是有了正面客观的解读之后，才会有科学的论证，原画设计也是如此，提高自身能力首先需从客观条件入手，综合评估其中的利弊，才能制定出合理的发展规划。以下所涉及的各个方面，有的概念宽泛，有的示意明晰，但都与原画设计能力息息相关，可根据各自的实际情况做出不同的判定，对于一些屡见不鲜的部分，用平心静气的心态去品读应该可以得到一些新的启示。

12.1　术业要专功

术业要专攻，何为专攻？这个概念是相对而言的。相对数理化，文科就是专攻，忽略现代文，古文就是专攻，罢黜百家后，儒术就是专攻。可以得出，专攻是很难具体定义的，大中有小，小中有大，这也属于"相对论"的范畴。所以，此处所说的"术业要专攻"，只是针对一个概念化的范围而言。

对于原画设计者来说，在没法做到八面玲珑的情况下，可以选择一个相对较小的范围作为艺术突破口，也就是专攻的方向。选择方向与自身资质关系较大，事先应做好客观评估，或者进行一些尝试性的实验。原画设计从美术风格上可分为Q版类和写实类，这是通俗且笼统的分类方法，Q版和写实可以理解成抛物线的两端，其中通过弧线过渡，可以定义出若干种风格，这条抛物线穿插着风格演变的过程。对于专攻来说，可以选择典型的写实或Q版路线，也可以是抛物线上的任意一个点所代表的风格走向。

另外，从文化差异的角度也可予以创作路线以明确的指向，如酷爱中国古代文化，或熟悉欧洲中世纪题材，还有对生化类或机械类的设计情有独钟等等，这些都是因个人偏好有感而发，作为不同的专攻方向自然也就顺理成章，只是存在主流与非主流之别，不过依然各具风采。从这个方面去选择专攻方向，相对而言其实更简单，完全由自身兴趣决定，扪心自问就能做到。

从原画设计本身的工种去选择就更加了然于胸了，原画设计无非就是场景和角色两个大的方面，两者在创作设计上存在一定的差异，思维和情感也是如此，在传统绘画中，除了像齐白石这样的大家涉猎甚广之外，其余基本都是在题材上选择专攻方向，如陆俨少专攻山水，潘天寿专攻花鸟等等。角色和场景本无难易之分，形式上一静一动，静动之间又相互交汇，场景中点缀零散的行人和飞鸟可活跃气氛，角色立足于场景之上才有依托，但是在大方向上仍然可以根据自身的表现习惯和发展规划做出选择。

除了以上的一些专攻方向，其余在此基础上再予以细分的路线就不便提倡了，最少在游戏原画设计范畴是这样。原画设计不是纯艺术，不宜走偏门或极端，也不是小众艺术，需规避闭门造车，甚至不能恣意妄为地去宣泄艺术情感，否则就会显得格格不入，与市场体系相悖，不但阻碍了自身发展，而且在职业化方面也将形成一些局限，造就隐患。

国内原画师王嵩擅长刻画细腻传神的角色形象

12.2 勤观察勤思考

道法自然。同样，艺术也是来源于自然生活，来自现实中可以看到、听到、闻到、摸到的一切事物。原画设计作为艺术的一个角隅，也少不了汲取现实中的各种元素，经过过滤筛选，在大脑里进行组织消化，这也是从收集原料到储存创作素材的过程。

观察，顾名思义，最简单的理解就是"看"，对于艺术创作的"看"，是指利用"法眼"迅速找到事物特征和可供艺术表现的元素。从"观"到"察"也是由表而内的，由大型到细节，一遍遍去分析众多事物之间的差异，去理解各自独立存在的特质，还有相互之间的联系。大千世界的事物都具备自身特征，"物竞天择"，没有特征就很难做到"适者生存"。

在表现事物特征方面，中国画和西画有一定区别，虽然艺术创作的内涵在理论上都趋于一致，但是传统西画较强调真实地去反映事物本质，为了达到这个目的，在写生过程中就需具备一定的严谨程度，而中国画讲究的是体现特征和神韵，无须面面俱到，只是对事物特征加以夸张，虽然没有明察秋毫，但是识别性非常强，因为事物给人留下记忆的部分主要是其别具一格的自我特征。对于日常生活中常常容易淡忘的事物，原因则是特征不太明显而缺乏个性，或者是观察还不够细微。鉴于此，观察事物可根据自身的创作习惯去实行，也可以依从个人创作风格去体会汲取，因人而异。在描绘人体方面，可以直接从骨骼结构的搭建着手，因为骨骼是支撑人体的根本，掌握了骨骼结构就掌握了人体构成的框架，于框架上再发挥就不会失之大形。另外一种艺术手段则需建立在一定的涵养和表现能力上，就是从表象或神韵上做文章，通过观察收集事物的外在特征，或者捕捉最能表现事物的一个瞬间，这样创作出来的效果往往是形在神中，且神中有韵。

思考是继观察之后决定成效的步骤，也是一个消化的过程。思考包含几个层面的意思，一是鉴别性的思考，通过比较，区分出事物的特征或习性，然后在大脑里储存归类，这样能在创作中轻易地提取素材；二是过滤性的思考，就好像在断壁残垣里搜寻文明遗迹，需要有一定的甄别能力，观察事物也需具备这种能力，素材在进入大脑前应剔除一些无关紧要的因素，这样在原画设计的过程中，感觉会更加纯正，表情达意也最为直接有效；三者是大脑消化组织能力，这种能力的养成需日积月累，无法一蹴而就地轻易达成，需要掌握较扎实的艺术理论知识，加以不断的练习和反馈，还有对其他作品的借鉴与分析，才能形成常规且正统的消化组织能力，这种能力的运用在命题创作时体现较为明显。

观察是艺术创作的"先遣军"，没有规矩不成方圆，没有五音难正六律，基于自然事物的观察是一切艺术创作的根本。对于相关作品的解析，做到博采众长，则属于艺术上的思维交换和融会贯通。不过，只有思考才能真正将所见转化成所得，其中千丝万缕的切磋琢磨，应融入心血和热情。

编者注：关于更多勤学苦练的细节话题，请参考《角色设计全书【卷一、二】——巅峰游戏造型艺术与技术》。

12.3 积累和学习创作经验

积累涉及到方方面面，原画设计及所有艺术形式的技能提升都离不开积累。它是一个循序渐进的过程，其中包含着与之相关的点点滴滴，只有日积月累，才能愈发成熟和纯粹，积累似甘醴，年代越久就越浓郁。那么，如何积累呢？积累什么呢？

如今原画设计主要依托电脑软件进行，那么积累就可分为两方面：一是原画设计相关艺术素养的积累，还有一方面是软件运用技巧的积累。

软件运用是一个按部就班的操作程序，一款新的笔刷，一个调色工具，在运用得当时，都可以弥补画面中的不足，从而遮掩一些艺术修为上的缺陷。原画设计方面的软件运用与3D美术类有一定的差别，软件对于原画设计的帮衬相对少一些，技术上也较局限。在工具使用方面可以通过积累愈加熟练，以致精通。包括软件间的协作或者功能上的灵活处理等，这些都稍偏机械性，所以在软件研究上无需倾注过多的心思，只要掌握特性和主要功能即可，因为在平时的创作中可以做到熟能生巧。

此处重点谈及的是艺术修养方面的积累。游戏美术的艺术修养一者来自绘画本身，另外则是与游戏性契合的部分。作为绘画类的艺术修养是从无到有、从低到高的，其中的潜移默化不言而喻。绘画学习的启蒙期，从接触简单的素描开始，由懵懵懂懂到略知一二，其实就开始了艺术修养的积累历程。艺术修养从高处着眼，关乎境界和情感，从基础入手，便是掌握一些有关创作的规律法则，以及表现手段，运用审美能力和敏锐嗅觉进行选材、组合、创造等等。

 首先说创作方面的规律，原画创作并非主要依赖于灵感和心态，这些只是创作的催化剂而已，不是根本起因，也不能完全裁定最终结果。原画设计与其他所有事物一样，都有自身的生息规律，甚至可以用类似数学公式的方法去套用合成，虽然运用此类较为生硬的逻辑思维方式去实现原画设计无法达到艺术上的超脱和攀升，但是对于工艺美术而言，某些情况下，也足以满足需求。就像画面构图，就有定律可循，比如过多平行、三点交叉、完全均等、布局太满、闲余太多等都属于构图的禁忌要素，可以用这些定律去检验画面构图是否合理。还有就是掌握构图的基本规则，如黄金分割、疏密有致、奇数构成等都是俗成的要诀，用这些即成的规则去构图布局，再用构图的禁忌要素去检验修正，就可生成一幅常规可行的构图了。

 造型结构也是如此，它属于构图之后的下一步艺术工程，主要体现整体设计感觉，造型搭建与构图类似，也有一些固定规律。基础造型需从稳定性的考量开始，对应的就是类似三角形或梯形的造型法则，上小下大，四平八稳，在原画设计上能熟练掌握运用此类方法，也就预示着造型方面已经入门了。举例说明一下这种方法，如手持武器的角色形象，若双腿如拦路虎般的左右分开，整体形成的就是上小下大的三角造型，或者在主建筑左右附加耳房也可以造就一个类似梯形的整体轮廓，此类造型方法虽偏通俗，但也属于必须掌握的基础课，务必先理解，再熟悉运用。其次是对称的造型方法，因为生物体型普遍都趋于对称，"花鸟虫鱼"等，皆可见证，所以建筑也遵循了对称的造型习惯，"对称美"通行于古今中外各类事物。每种造型方法都有匹配的对象，对称的造型方法基本只适应生物或人造事物，对于其他类别，可加慢慢揣摩，挖掘出共性。之后便是变中求稳的造型方法，其要诀是在造型设计时把握好重心和支点，给予丰富设计感的同时保证事物的稳定性，重心的均衡完全是视觉感受，这需要在创作时用感觉去调节画面的分量，架起艺术审视的天平，此类造型方法千变万化，但是万变不离其宗，若至此，造型能力也将登堂入室了。可以看出，造型能力也是需要积累的，掌握的规则多了，在运用之时自然可以信手拈来。

第 12 章 如何提高原画设计能力

构图和造型都有规律可循，色彩同样也是如此。从色环上可以看出，距离越近的颜色之间过渡也越柔和，因为色环本身就是一个渐变的过程，色彩的基础练习也需从了解和运用渐变开始。色环上的颜色可分为冷区和暖区，最有代表性的就是红暖与蓝冷，掌握了颜色的冷暖规律，就能在配色方面找到一个大概的方向，也就是白天偏暖、夜间偏冷，夏季偏暖、冬季偏冷，受光面偏暖、背光则偏冷等等诸如此类阴阳两极的概念，在颜色运用时可以一一去对应。色环上的颜色也可以与时钟的二十四个时区匹配，以此类推至少可以找出画面的大基调，比如清晨走黄绿色调，而黄昏则采用蓝紫色调，这种按图索骥的方法有利于增进对色彩感情的理解。另外物体本身都具备其固有色，固有色就是对于物体来说最具代表性的颜色，比如用棕黄色代表皮革，土黄代表土地，鲜红代表旗帜或血液，蓝色代表苍冥或幽魂之类，正是因为如此，才会有"象牙白"、"新米黄"、"宝石绿"这样的色彩名词出现。找出事物的固有色，再运用色环中相近的颜色加以调和，去过渡造型结构上的素描关系，也可以做到对事物有一个大概的描述，色彩运用基础也是从这个规则开始的。还有就是颜色间的搭配，也能做到有据可循，比如红与黄的调和可以做出火焰、金属、旌旗、岩浆之类的效果，而绿与蓝能结合描绘出草地、远山、灌木、森林等，此类表现都是从事物的固有色中提炼颜色进行搭配组合，之后再用其他辅色加以衬托成型。从这些规律可以看出，色彩相对而言属于另外一门学科，黑白和彩色也各自反映着不同的感情世界，但是仍脱离不了艺术的大范畴，可归于一统。不过时代在变，每个时期都赋予相同的色彩以不同的含义，代表性也越来越广，色彩需具备时代感，才能与艺术规律相互结合，去构成画面。以上的色彩规律与结构造型等类似，仅可作为艺术世界的敲门石，真正的乾坤万象在之后的演变和升华中。

以上包含了原画设计相关的构图、造型、色彩三大块的一些入门方法和规则，虽然大部分都客观存在，但是对艺术的认知毕竟因人而异，只要不脱离正统的审美范畴，目的清晰，结果相近，都要敢于尝试，开拓出更广阔的艺术天地。

再说说关于审美能力的积累，审美概念可繁可简，简单的理解仅仅涉及到个人喜好与情趣而已，审美标准因文化或认知的不同而千差万别。艺术化审美则涵盖更广的内容，虽然同样略偏主观，但是属于专业化的鉴赏范畴，专业化的审美必须身体力行，可谓"不入虎穴，焉得虎子"。对于艺术来说，

不存在单一或职业化的鉴赏，只有具备一定的艺术修养才能对审美有所建树，而且审美能力的高低也直接对应着艺术修为的深浅。所谓"眼高手低"，在艺术行为中是普遍存在的，眼界直接指引着创作的意图和方向，两者之间于一前一后、相互牵引。艺术素养就像脚下的台阶，实实在在，而审美却是周边的视野，若需看得更高更远，只能凭借脚踏实地的一步步攀爬。所以，原画设计审美能力的提升主要仰仗自身技能的增长，除此之外，妄谈艺术都如同海市蜃楼，无法落到实处。在逐步积累中，于不同的时期对同样的作品都会有新的见解，而且可以从高处和深处着眼，将艺术事物剖析得更加淋漓尽致。

"跃然纸上"是美术，"入木三分"才是艺术。原画设计各方面的积累就像从记叙文到议论文，再到散文最终演变到诗歌的过程，以上的一些法则和规律属于前者，之后则牵涉更多有关境界和修养的因素才能趋于圆满，但也可从中慢慢积累，细细品味，一步一个脚印，始终可以迈入真正的艺术殿堂。

12.4　学会装饰

装饰就是在原画设计中为了提升画面效果，添加或后期追加的一些锦上添花的修饰环节，主要可分为造型结构和色彩处理两方面。装饰属于优化或者细化的范畴，但是不能完全与之等同，可以理解为局部再设计的过程。

造型结构上的装饰是在画面大体完整的情况下，通过对结构的微调或修饰，增强事物的细节表现，之后再从各个局部着手，重新促进画面的整体目标走向。在一些横平竖直的大结构中，通过对结构做一些过度化处理，从而达到缓和视觉冲突的效果，如硬角正方体作为一个完整的造型基础，通过增加切面将整体磨合得趋于圆润，就可以称之为简单且基础的装饰。装饰的作用就是在近距离或者放大画面时可以达到增强视觉接受度的目的，将情感展现得更加柔和，促进画面的整体感。除此之外，也可以利用一些纹样来装饰本体造型，不同的造型都具备不同的特质，都可以引发出不同的联想，不管是圆柱体还是长方体，都具有一定的代表意义。原画设计中，对于体现修长感觉的形体，可以通过在表面上添加富有张力的纹样去延伸效果，漩涡类的纹样与圆形物体也可以相互通融，这些概念在所有的造型设计中都可通用，比如机车上的流线装饰就是如此，它不会影响本体的造型，但是在优化视觉感受的同时也协助了事物特质的扩散。还有一种装饰形式则类似图案的排比点阵，图案的构成主要有二方连续和四方连续两种形式，其中任何一个组件对于烘托整体气氛都较局限，只有当这些组件有意无意地排列组合形成一定的阵容，罗列于形体表面时，才能达到意味深远的效果。图案装饰普遍应用于原画设计中的所有事物，不管角色还是场景都在其内，于角色形象上添加较有规律的吊坠或项链，可赋予不规则事物以规整的感觉，于场景方面也是如此，画面中排列数只大雁能装饰远景又不失灵动。造型和结构的细节装饰，都是根据实际情形而定的，一味按部就班地细化处理也不合时宜，需把握好装饰的尺度。

色彩装饰也属于装饰环节中一个重要的方面，装饰性色彩一般都僭越了事物固有色的范畴，不过仍然要做到事出有因，就如同装饰画中的色彩，要么利用经过提炼简化的颜色构成，或者就是联想出凌驾于其本体之上的颜色，这些都需运用发散的采集思维方式，由情感触发，凭借广博的色彩归纳能力去操控经营，才能做出具有装饰意味的画面效果。当然，也需要作为母体的造型结构加以配合，这样才能做到名正言顺。于原画设计中的色彩装饰，主要指利用凌驾于事物固有色之上的颜色，进行加工再整合的艺术处理。在不同画面中反复出现的众多类似事物，对于色彩的表现若都感觉相近，将会导致视觉疲劳，在此之上递加一些超脱的颜色，或者改变其整体色彩面貌都可达到装饰效果。也可以在事物的受光面和背光面添加一些补色，或者在固定的明暗调子中用不同的色彩去表现同一环节，还有运用本不相及的色彩组合从整体重新去诠释事物，都能达到色彩装饰的效果。也可以这么形容，将不太常规的色彩运用到常规的事物上，只要运用得当，就可认为是装饰的处理方法。

装饰依附于艺术表现，在常规绘画与装饰处理之间，无须强行加以区分，因为两者都是应画面效果的需求而来，在明了了其中的缘由和用意之后，装饰也就沦为艺术修养的一部分了。原画创作时，若每一次落笔都牵连着装饰的情怀，从理论上来说，画面情感将无懈可击。

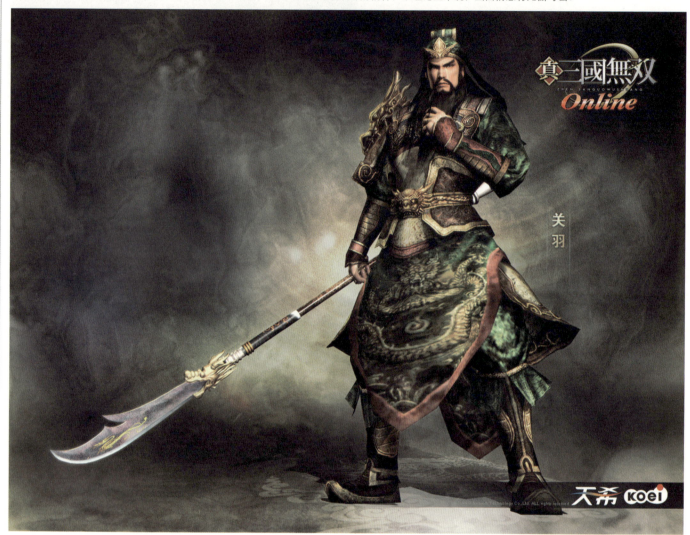

《真三国无双》角色原画

12.5 避重就轻

避重就轻是指根据自身情况量力而行，突出重点、遮掩短处、彰显长处，以促成画面的整体表现达到最佳点。但是在平时的练习中，一方面需巩固自身强项，反复琢磨，深加研究，以此为渠道攀附到更高的境界，寻求更适合自我的前进方向。另一方面则需努力提升和弥补自身弱项，以致在之后的创作中尽可能做到有备无患，能从容应对不同感觉、不同类型的设计题材，精则寡，广则博。

于常规创作中，熟练运用避重就轻的方法，是必不可少的。为了让画面趋于更高的审美标准，必须规避一些表现和创意方面的弱项，在作品中呈现出最优秀的一面。避重就轻从构图开始就要有所顾忌，通过综合考量，在定位上做到清晰，成竹在胸。如表现一些较为粗犷的角色形象，事先应架设好最理想、最便利的表现角度，在造型结构上也需要有一个通盘的估量，因为在常规审美中与粗犷性格匹配的元素较为固定，从中拣出最善于操控运用的元素构筑于角色中，不管是材质或结构都是如此，再用小篇幅的其他元素加以填补，则可构成最佳的表现方式，不过只是应对当下而言。其中的细节处理方法，也是多种多样的，可按实际需求针对性地采用，如纹身可掩盖皮肤而淡化结构，斗篷可隐藏毛发而增加空间等等，都能达到掩盖和转化视觉的效果。这些调节处理方式都可灵活运用，在创作中需懂得变通，但此类变通与艺术法则中的变化不同，变通根据自身情况而来，偏被动，变化则属于画面的优化处理范畴。这方面的避重就轻纯粹是为了掩饰创作中的短板，在运用上需做到不露声色。艺术上的短板比比皆是，在勤加揣摩的同时切勿感染到创作情绪。

另外一种避重就轻则是应原画设计的需要，不是因为以上原因触发的。缘于绘画和设计都应该有一个简明扼要的构成理念，这不是指刻意的简化，而是在达到目的的前提下，尽量去避免冗杂和拖沓。也就是说，务必用最精炼的方法和最恰当的元素去实现初衷，这属于更高层面的避重就轻。例如在中国绘画的法则中，"君子配瘦竹，佞臣配芦苇"就是这样，无须过多地附加事物映衬，在效果上也做到了一目了然，如果没有针对性地贸然填充构成元素，则将导致表现目的不清晰，且喻意烦乱。这也可以应用到原画设计中，用同样的原理去进行避重就轻的创作。从表现思路上寻找捷径，是一种睿智且轻盈的创作手段，所以在原画设计初期定位时，若谨慎经营，将可达到事半功倍的效果。在此，有一个绘画中的案例，大概情形是这样的，某一年的艺术类高考，题目为《深山藏古寺》，当众多考生在表现远山、寺庙、闲林幽径、层峦叠嶂的时候，考生之一则别开生面，另辟蹊径，描绘了一个小沙弥在山下溪边挑水，身后则是一片郁郁葱葱的树林，隐约可见一条透迤的山间小径，一眼望不到头。虽然在画面中没有涉及古刹，但喻意和效果仍从众多作品中脱颖而出，这也是用脱俗的设计思维，避免了生硬地去表现繁杂的寺庙禅林，而采用简单且更具说服力的事物加以描绘，可谓言简意赅，绘画及原画设计中，真正的避重就轻之精髓便着落于此。

《刀魂5》角色原画

12.6 避免雷同，追求不同

绘画学习的初级阶段主要依靠临摹与尝试性的写生，接触的多为写实类型的练习，临摹追求与摹本一致，起码在初级阶段是这样，之后的意临则另当别论。也就是说，临摹是追求相同，属于"填鸭式"的练习方法，首先做到形似，之后再慢慢领会其中的精神，这与古时的教育方法一致，正所谓"熟读唐诗三百首，不会作诗也会吟"。写生则属于实践的过程，通过自身积累的表现方法去验证和提高艺术创作能力。

有过临摹和写生经历的初学者，都会有一些感触，绘画入门阶段，在日复一日的循序渐进中，对绘画的理解与表现能力都是与日俱增的。原因其实很简单，因为门槛相对较低，而且练习的方法也多种多样，在一些固定俗成的教条下，可以大刀阔斧地在一幅幅习作中纠正不良习气，慢慢步入正轨，学习和消化更多的艺术法则。可以说，初期作品都是可以做到不尽相同的，甚至日新月异。但是艺术创作于每个阶段都存在瓶颈期，它可能会持续或长或短的一段时间，阻碍发展，打消信念，这也是创作历程中的低谷。瓶颈期的状况就是反复出现雷同的作品，就像机械的复印功能，若强硬地改变思路，也只能适得其反。这个时期就务必探索一些方法去杜绝雷同，追求不同。也就是说，需努力地运用理性思维去跨越瓶颈期。

避免雷同不是指走旁门左道，更不是舍弃一些合理的惯性思维。有几种方法可以去试着验证一下，其一为放下心理包袱，给大脑预留一些闲余的空间，在放松的状态下再以客观的角度去审视和剖析当前的作品，处以平常心，也许可以在精神整体净化之后得到一些启示；或者观摩和分析一些同类型的原画作品，从造型到颜色一层层地解剖对比，找出方法，发掘差异，做到知己知彼，再对症下药，尽可能保持第三者的角度，才能得出客观的结论；三者就是重新从美术理论入手，利用具象思维和辩证的方法，去检验作品的优劣，是否符合美术法则，是否遵循审美规范，原画设计的进程一直都需要理论的辅助，不管能否说清道明，理论都时时存在，因为理论就是用来指导思维和实践的；最后便是在可行的情况下，转化创作题材，或者找出最擅长表现的事物作为素材，在有一定积累和信心的前提下再寻求突破，这样可以从精神上走出窘境，冲破藩篱。瓶颈期是原画设计及所有艺术创作历程中难以避免的阶段，存在普遍性，只是周期有长短之别，这个时期的作品雷同情况易反复出现，落于窠臼且难以自拔，用正面且科学的方法去追求不同，是这个时期的重心。

原画设计还需剔除惰性，即使在常规的创作中也要做到避免雷同，追求不同。这样的创作理念从理论上来说，可以让能力不断得到攀升，因为追求不同代表着探索，也充斥着孜孜以求的创新精神。在大众题材的游戏中，同功能类型的角色或场景屡见不鲜，反复出现，常用的 NPC 或建筑也是如此，只要是系统规划相近的游戏类型，在设定上都是大同小异的。也就是说，在原画设计的过程中，会遇到很多类似的角色形象和场景建筑，对于此类情况都要以重新定位的思考方式去实行，利用一些新的思路和表现方法，带来对同一事物的不同认知，才可以在雷同的情况下寻找差异，只有这样，才能做到与众不同，达到创新的目的。于艺术正轨中去避免雷同，就是一种进步，去追求不同更是一种创作美德。

原画师冯伟的猪悟能角色设定

12.7 认真对待笔下的每一幅作品

原画设计乃至所有艺术形式并非外界以为的那样，可以无拘无束，心猿意马。艺术从古到今都是一种严谨的行为。就像被后世奉为中国第一行书的《兰亭序》，关于它的来历有这样的传说，王右军于会稽兰亭与少长群贤高谈阔论，在流觞曲水的嬉戏中把酒言欢，兴到浓处，借着醉意，执一鼠须笔恣意挥洒，在一阵圈画点改之后，成就了《兰亭序》这幅旷世精品，其中的传奇色彩在于表述书家酒后的随意创作，形式上不拘一格。其实并非如此，传说不等同于史实，《兰亭序》能达到空前绝后的水准绝非任意为之，而是谨慎经营而来的。米芾和杨凝式也是如此，表面上放荡不羁，但是《研山铭》和《韭花帖》之所以流芳百世，也自有其缘由，非一朝一暮之功，只有谙悉艺术之道，才能在不拘俗套中造就辉煌，韬晦深藏，艺术真谛才能聚于其内。

其实无论如何，艺术创作切不可大意疏忽，需认真对待笔下的每一幅作品。不管是轻车熟路地去表现长处，还是周而复始地描绘同一类事物，都是如此。在原画创作过程中，也许某几个步骤或某几笔颜色偶尔表现出众，在画面里独具风采，不过这样的情况只是灵性和时机的邂逅，此类情形越多，整幅作品就将神采斐然。如果说美术相关的一些法则是理性的，那么这些触发性的因素则偏感性，多一些感性才会多一些灵性，这是艺术的魅力所在。但是感性是建立于理性的基础之上，不可僭越，没有根基就很难有延展，就好像希腊神话中的安泰俄斯一样，脱离了大地就切断了能量的来源，而不堪一击。

认真对待笔下的每一幅作品，在创作之初，就要有一个良好的孕育过程，将每幅作品都当成是圣洁的产物，态度越端正，准备越充分，作品就越成熟。以消极的态度去创作等同于无益的消耗，而且容易造就不理性的创作习惯。在成熟的作品中，不乏有寥寥几笔之作，大有草草了事的感觉，其实并非如此，这与不同的游戏制作流程或人员职业化程度有关，只要能达到预期目的，配合整体的项目进程，在细节上概括一些自然就无伤大雅，也不能片面地认为是敷衍之作。这是类似狂草式的原画设计表现方式，另外还有一种是近乎照片翻版式的表现效果，于不同的游戏风格则是各取所需，不能根据绘画表现形式来判断其过程的严谨与否，即使是刻画入微的作品，如果整体气息杂乱无章，汗牛充栋而收效甚微，也有搪塞之嫌。

对于原画设计，应具备洒脱的创作情怀，形式上不拘小节亦可，但对笔下的每一幅作品都要有美好的展望，运用长期累积的理论知识，再配以谨慎的思维，只有对艺术创造倾注出所有，才能让画面散发出沁人的气息。

原画师张墨一的《大闹天宫》，3年来作者仍然在不断修改完善

12.8 采风

千里不同风,百里不同俗,采风对于原画设计乃至所有艺术创造来说,都是一个不可忽略的环节。针对一些风格比较浓郁的游戏作品,或是较为生疏的背景题材,都需要预留出网罗收集和分析处理素材的时期,即使是应对通俗的题材,也需要有一个重新发掘的过程,才能促使美术表现上的再次提升。这种对症下药的采风形式是游戏研发过程中不可缺少的一部分。只有彻底地融入相关题材的风土人情才能掌握其衍生背景及文化特质。此类采风形式相对职业化,有较强的针对性和目的性,如同实景写生一样,只是它需要更多的涉及内在,不仅仅局限于表象。只有这样,才能贴切地反映出本质,仅仅通过参考一些文字和图像很难达到预期效果,真正富有感染力的事物往往需要切合其内在的精神实质,梳理出事物发展的来龙去脉,包括对未来的憧憬和展望。

还有一种类似走马观花式的采风形式,属于随意搜索素材和寻找灵感的过程,相对没有那么纯粹的针对性。这种采风形式需要通过敏锐的嗅觉发现一些未曾谋面的"美丽",或者对美好事物的重新认知,发掘出其新的"美好"。"坐地日行八万里",地球是瞬息万变的,不同的经纬度都有不同的地域特征,不同的季节,风采也是异样的,更何况是"山雨欲来"和"海啸山洪"等自然现象都会赋予同一事物不同的风貌呢?正是因为如此,仅仅耗费时日去面对画板显得远远不够,思绪始终会枯竭,因为世界在悄无声息之中已经更新换代了。原画创作需与时俱进,生态在变,时间在挪移,万物的相互作用也促使了彼此间的更迭,用当下的审美去提炼事物的特征尤为重要。

游戏原画相对其他艺术形式来说,属于审美情趣异样的一类,其中贯穿着游戏特有的精神和内涵,在日常采风中去萃取一些有益且贴合时宜的素材,需具备一定的自我见解,这种见解则建立在针对游戏的特殊视角上。每种艺术形式在采风的过程中都是"各取所需",有着各自的衡量标尺,以致在日常生活中也是如此,时时都可以猎取到相应的创作素材。

世界在变,创作思维也应追随其而改变,艺术美化了自然生活,同时也引领着世界的变迁,在艺术创作和自然事物之间,只有构筑起融会贯通的渠道,才能从根本上找到依据。

《信长之野望14》角色原画

12.9 提高文化修养

文化是一个永恒的主题，修养是一个渐进的过程，两者息息相关。文化修养伴随着思想和灵魂，它影响和引领着人的一举一动、一言一行。在西画概念没有引进国内之前，国画讲究的是"诗书画印"，任意一方面都需文化修养铺垫而成。所谓"工匠画"、"文人画"、"馆阁体"等等，其实就体现出了文化修养上的差异，在艺术天分和创作热情上的区别显得更加次要一些。可见，文化修养与艺术创作是息息相关的，所谓真正的"人文艺术"便来源于此。

那么，如今的时代对原画设计或非国画类的绘画艺术形式是不需要"诗书印"的，只需要"画"。其实这只是表面现象，文化修养和绘画艺术堪称并行的两条线，就像手足之间的循环互动，前赴后继，更何况游戏研发本身就属于文化创意产业的一分子呢？

文化包含着人类文明相关的一切，修养则是文化在积累和消化后形成的认知和底蕴。缺乏文化的原画设计就如同无本之木，难有支撑和根据。比如武侠游戏中常见的大雄宝殿，也许设计之初就对"大雄宝殿"的含义一知半解，那么对于这个建筑所供奉的神灵也就只有七拼八凑了，其实大雄宝殿是用来供奉佛祖释迦牟尼的，"大雄"二字的意思是宏大雄伟，喻示万丈胸襟，若理解了其中的涵义所在，于脑海中就会有一个相应的雏形，最起码比囫囵吞枣的设计方式来得更有深度和自信，或许还能将本体创造得更加魁伟。所以对于不同地域、不同风土的游戏背景来说，就更需要理解不同的文化，掌握不同的知识了。文化是一种硬性的物质，只要有一颗求知的心，就会有相应的结果，若时时求知若渴，那么必定硕果累累。也就是说，做到了这些，在原画设计中就做到了"形似"，可以给设计事物的造型结构等方面给予一个合理且正面的解读。

修养则是更深一层的东西，它是文化和阅历化解出来的"精华素"，是智慧的结晶。有这么一种说法，知识是基础，而文化是对知识的理解，在这里，修养就可以认为是文化的升华了。修养在画面表现中无处不在，渗透到每一笔颜色和每一处细节，很多时候，即使是画面留白比例也是一种衡量修养的重要标准。这种修养不单纯针对题材而言，颓废和暴力不代表粗鄙，进步和光明也不一定就饱含修养。作为艺术方面的修养，它综合了文化和审美情趣、个人的品格和认知，最重要的还需架起修养和艺术之间互通的桥梁。对于锋芒毕露的作品，也许可以表现出激情和活力，但是纯熟老到的画面往往会给人更多的冥思和神往，就像茗茶一样，散发出悠悠的"隐者香"，不亢不卑，沁人心脾。"道可道，非常道"，修养在画面里的体现也属于"非常道"，不同的阶段也都有不同的认知，更多的内容将归结于会意。很多时候，同一种表现形式也具备不同的涵义，修养取决于全局的贯通，相同的细节表现在不同的整体环境下，效果也有参差。其实，构成原画设计的元素很多时候都是雷同的，只是因为修养不一，所以运用周转上自有高下，经营构筑中，意蕴深浅也大不相同。

总之，文化和修养是艺术的灵魂所在，脱离了灵魂剩下的只有躯壳，那么，艺术的精神又将何以复加？

《刺客信条》中的场景设定跨越时空地域但每个任务都与历史、地理背景非常和谐

12.10 钻研游戏

游戏属于娱乐类型的软件，也是一种全新的电子娱乐形式。游戏美术与传统美术存在性质上的差异，除了在美术表现本质上大同小异之外，于创作思维和形成初衷方面都存在较大的隔阂。对于欧美、中国、日韩等国家地区的游戏来说，都有着一条各自不同的发展路线，在风格和题材上也是大相径庭。不同的游戏类型，或是审美情趣，在游戏美术上的反馈也不尽相同。

对于游戏原画设计从业者来说，玩游戏，分析其美术表现自然必不可少。玩游戏可以了解游戏相关的题材背景、系统玩法等一系列游戏性相关的内容，游戏性也是美术表现与风格定位的重要依据。分析游戏美术主要是指鉴别游戏美术风格，提炼特色，发掘新异，解析其中的不足等等。玩游戏，研究游戏，还可以更清晰地理解游戏美术表现的宗旨和目标，强化游戏美术市场导向的概念。对游戏的内在与根蒂领悟得越彻底，就越有助于务实地进行原画创作。

对原画设计来说，观摩、学习、分析每一款优秀的游戏作品都显得至关重要。首先从美术风格入手，只有对游戏美术风格有一个清晰的鉴别，才能更有针对性地分析其他相关因素，同时也可以将风格类似的游戏进行对比参照，如《战锤》的美术表现，就需要与《魔兽世界》并行比对，因为两者的风格相似，都是欧美中世纪魔幻题材的写实类型游戏，风格由简入繁，又以小见大，美术风格从大体上规范了所有美术细节表现的走向，所以也可以从细节着手，检验美术风格的整体性。

其次就是找出美术特色，美术特色是指重点表现或强化凸显的部分，有一款名为《疯狂的邻居》的单机游戏，其特色就是漫画感觉强，欧美式诙谐意味浓厚，整体风格也贯穿始终如一，而《仙剑》则强调中国化审美的相关因素，从而对国画感觉的墨、水、颜色把握得比较深入和透彻，而这些因素也玉成了其特色。游戏美术特色是游戏的精华之一，理解和掌握了一款游戏的特色，就像人之悟道，开阔了视野，也拓展了思维。

冉者就是发掘美术表现方面的新异，新异是指游戏美术相关的一些新颖的设计思路和表现方法，也可以称之为"创新"，就像《梦幻西游》这款作品，推出之初，在当时的市场环境下就做到了这一点，如其界面功能按钮用一排小图标代替，突破了边边框框的UI制作传统，显得亲切且活泼，同时也适应其游戏风格，这就属于其中的一个设计新异，至于之后众多游戏都参考此类表现方法，便将"新异"通俗化了。新异都需建立在对游戏本身充分理解的基础上，当然还要对市场环境有一定的了解。发掘游戏的新异，很多时候都属于分析游戏美术的重要环节，因为它可以点破僵持的局面，提供新的思路。新异可以从视觉上给予一种新的游戏体验，所以"创新"也可以归于美术表现的宗旨之一。

《战锤》角色原画

最后则是找出游戏美术的不足，加以分析和规避，因为美术需要借助程序实现出来，同样的设计在不同引擎中都会有不同的表现，游戏美术的表现也需要遵循项目整体规划，再适配技术方面的规范和要求才能真正得以实现，所以对游戏美术方面的不足表现予以客观的分析显得十分重要。美术表现上的不足，总体来说有两种可能，一是美术设计本身的原因所致，二是整体架构或制作规范带来的创作局限。第一种原因导致美术表现不足最为常见，这与人员职业技能或者美术整体协作等因素都难脱干系，从这方面找出不足，分析原因，可以为之后的游戏研发提供前车之鉴，在提升的道路上有一些更明朗的方向和侧重点。另外则是整个研发团队协作和引擎技术带来的局限性，通过分析这些问题，试图找到黄金分割点，从而做到以大局

为基准，更好地展现出视觉效果和游戏内涵，这也是积累经验和提高效率的过程，只有这样，才能使研发之路更加平顺，让产品更加符合预期规划，做到效益最大化。

做游戏必须爱游戏，爱游戏务必研究游戏。对于原画设计来说，美术基础是前提，游戏视觉表现是结果，多研究分析相关优秀游戏作品的美术表现，从结果上追根溯源，在表象上分门别类，分析的越多越透彻，对未来的帮助也就越大越深远。

12.11 紧拍感

从二十世纪九十年代的《仙剑》、《官渡》、《赤壁》等游戏作品的依次面世，到如今游戏公司遍布大江南北，愈以千家计，从业人员数万人，中国游戏行业已跨越了艰辛的前期发展历程。这些游戏势力主要分布于北京、上海、广州、深圳、杭州、苏州、成都、厦门等中心城市，再加上欧美与日韩等外企的冲击，国内目前的游戏市场可谓日益蓬勃，游戏与人们的日常生活愈加息息相关。纵然如此，在热情洋溢的表象下，内部的更新换代也如浪潮般汹涌无情，自我循环和更迭也从未停滞。国内数家开山鼻祖式的游戏公司现在有些已经销声匿迹了，前导、盘古、火凤凰等等，都是中国游戏事业的奠基者，如今也很少为人提及。

起初，国内游戏行业举步维艰，一者是因为行业普及率不够，二者是游戏类型较单一，三为研发技术也处于半学习半摸索阶段，四者则一直陷于资金和人才的窘境，最后涉及到知识产权的保护问题，这些问题都致使当时的游戏行业无法成规模地快速发展。不过任何事物都是如此，脱离不了发展的规律，都有循序渐进的过程。正是因为处于半开放半封闭的朦胧时代，当时的游戏研发者都是秉承着对游戏的热忱而来，虽然过程很艰辛，道路也曲折，在懵懂之中也有类似像《中关村启示录》、《秦殇》、《古龙群侠传》、《鬼寺》这样引领当时国内游戏风潮的作品诞生。话分两头，游戏热情与技术能力虽有一定关联，但无法形成正比，正是因为普及率不够，门槛相对也较低，所以当时的游戏行业难免出现鱼虾俱下的情形，不过也回避不了时间的洗礼。在游戏行业萌芽的初期，业内竞争相对缓和，况且当时又是国内动画业的春天，人才竞争上的劣势也加剧了游戏行业的萧条。

二十世纪初期前后，随着中国第一款网络游戏《江湖》的横空出世，还有《UO》、《传奇》、《千年》、《红月》等外来网络游戏的风靡一时，国内网络游戏研发公司如雨后春笋般争相涌现，网络游戏开始慢慢替代了单机游戏，成为市场主流。也正是因为游戏的网络化，才造就了延续至今的行业盛况。彼时的游戏业已经有了第一批忠实玩家，社会影响力有所扩展，关注度自然也日益提升。之后与游戏相关的周边产业也开始风生水起了，可谓此起彼伏，有网吧、点卡代理商、代练、打金工作室等等。此时的从业人员应该算是中国第二代游戏力量，较之前而言，专业技能有所提高，美术院校在扩招之后，也为游戏行业输送了大量的美术人才，但是离职业化还有一点距离，因为环境相对浮夸，甚至有"大跃进"之嫌，同时，市场也缺乏对游戏的品质要求，半推半就。正是因为如此，导致这个时期的游戏作品很多都是皮傅之谈，浅尝辄止，市场的喧噪也让游戏美术的品质随波逐流，从而较难成就大作。可以说，这个阶段的游戏行业在优胜劣汰方面还是不太明显的。

《诛仙2》场景原画

如今可谓是百花齐放，各领风骚。端游、页游、手游占据了主要的市场份额，因为市场的细化，对游戏本身的品质和游戏研发的专业化程度都有了更高的要求。现在的游戏作品也是层出不穷，而且数量上明显已经供过于求了。游戏制作流程较以前更加规范，特别是外企的强势插入，促使国内游戏研发趋于标准化、规范化。相应的游戏杂志、电子媒体、游戏网站也实时地为这个行业提供了资讯和支持。总之，现在是个开放的游戏时代，各种势力割据一方，各有长短，所以对游戏从业者来说，竞争也是前所未有的激烈。没有专业的游戏知识或独到的见解，没有一定的行业经验，都较难立足，不管是否充满激情，不管是否踌躇满志，只有市场才是检验真知的唯一标准。人员不等于人才，现阶段的游戏都务必在市场的压力下追求品质，人才是决定企业成败的关键，虽"求贤若渴"，但"宁缺毋滥"。所以，一切的繁荣都可以看成是表象，只有提高自身的竞争力才能适应这个激烈的年代。

12.12 加强使命感

游戏是一个新兴的产业，属于文化创意产业之一。而中国作为四大文明古国之首，为游戏提供了许多历史题材和人文典故，以此作为文化根基，加上众多古今名著也可以成为游戏背景的蓝本。另外，社会发展至今，国内的现代化水平也完全与国际接轨了，各种世界流行文化也充斥于这个开放的年代，不管是"波西米亚"还是"后现代"、"爵士"等，都是将世界趋于大同的因素。由此可得，无论是历史还是文化，不管古代还是今朝，可以承载游戏的文化载体显得极其丰富，就如同"老生常谈"的"地大物博"一样，可谓五味杂陈。游戏立足于故事背景，相对于一些文化贫瘠的国度来说，此类资源则应有尽有，也是值得骄傲和欣慰的一面。中国的文化和特色在经历了长久的酝酿之后，得到了国际上的广泛认可，为整个人类社会的文化生活提供了大量的精神补给，最近的《熊猫人之谜》就取材于国宝熊猫，还有电影《花木兰》也是如此，都能佐证此类说法。

中华民族是一个擅于思考和创造的民族，从"四大发明"、"圆周率"、八大奇迹之一的古长城等等都可以得出这一结论。中国的陶瓷工艺和国画也是独树一帜的，陶瓷是工艺，国画是美术，游戏美术同样也是一种需要思考和创造的工艺类美术。仅游戏来说，中国一直沿用着国际标准，就像中国文化对亚洲国家的影响一样。如日本的书法、剑道、茶道等都是中国的"舶去品"，但是只有理解了其中的精髓，热爱相关的文化，才能做到发扬光大，以致锦上添花。世界的文化交融就是这样，取长补短，共荣共存。日本舶去了中国的汉字，中国又从日本舶来了词组，如"政治"、"背景"、"环境"等等，都是起源于中国但成形于日本的现代文字元素。通过这些可以得出，虽然游戏不是我们的首创，但是在这样的国际大环境下，只要饱含对游戏事业的热忱，倾己身全力，在学习模仿的同时开创出适合自我的游戏创作模式，应该可以博得一席之地，也势必成为游戏事业在东方树起的一面旗帜。

随着物质资源的愈加丰富，甚至盈余，精神感受将主导大众生活，对游戏这种精神粮食的需求也会越来越广泛。一款优秀的游戏作品可以带来意想不到的精神感触，当玩家在游戏里找到自我或者创造出另外一个自我的时候，游戏发挥的作用就不仅仅限于娱乐的范畴了。予人快乐，激人上进都具有积极意义，让游戏作品去触动玩家，是游戏人的责任，也是游戏研发的命脉所在。

中国游戏事业走过了十多个年头，一波三折，成绩是有目共睹的，但是相对于全球市场来说还远远不够，这需靠一代又一代的游戏人不懈努力，积极进取，让中国游戏与中国文化一样，独树一帜，君临天下。

附录　原画设计的常见八大弊病

任何事物都有自我成长的过程，虽然结果难以一致，但其中必经的阶段总是大同小异的，这方面如同人的各个年龄段，不同的人运用不同的方法处理同一年龄段的相同问题，得到的结果也是不同的。如何及时化解发展过程中随之而来的障碍，是决定效率的关键。对于原画设计来说，也是如此，因为经历不一，应对问题的方法有偏差，结果更是大相径庭。成功的事物有很多相似处，累积的失败经验也近乎相同，不过此处所说的内容没有涉及得这么广博，只是将原画设计中常见的一些问题分开叙述，一则可作为创作时反馈与检验的标准，反之也可当成提升能力的一些方向。同时，这些问题也略偏基础，但是真正落到实处也绝非易事，所以不管处于任何层面，都需保持端正的创造态度。

> 提示：本节无配图，请读者深入理解文字，并应用到日常工作中。

1. 想象力贫乏

想象力来源于两个方面，一者来自平时生活中日积月累的所有事物，在大脑中存留消化后，还原或者再组合，得以成型，这种想象力来自于现实世界，创作时提取大脑中的影像属于还原，再组合则类似将云彩和建筑结合变幻成天宫一样，属于两种物体的结合，当然也可以是多重结合，视情形而定；另外一种想象力则偏联想或幻想，是以所见所闻为蓝本，创造出一种新的事物，根据人体及生物相关的造型结构和天文知识去创造外星生物就属于此类，成就此类想象力，相对而言，辅助性的因素广一些，同时需具备更深一层的设计素养。

想象力贫乏是原画设计常见的弊病之一，而且也属于普遍存在的现象。根据以上介绍的创想来源可以得出，少闻寡见，大脑消化不畅而缺乏理解能力，或者没有饱满的创作热情都是导致想象力贫乏的直接原因。所以在日常生活中需要用经营性的思维去积累素材，有意无意地去发掘一些隐含游戏感觉或富有创意潜力的事物，拒绝平庸，练就敏锐的探索能力，学会用脑、用笔、用心去誊录素材，这样可以丰富设计创造的信息来源，增加素材储备。当然，也可以通过观摩分析一些成熟卓异的原画设计作品增进理论知识，或者参考其他更多艺术形式的表现优势而拓展视野范围，对于游戏玩家来说，游戏美术的优劣带来的只是视觉上的不同感受，但是对于原画设计从业者则不尽如此，需要更深一层地去剖析这些游戏美术作品的各个构成方面，由表而内地加以研究。因为任何一款作品都是有迹可循的，无论其巧夺天工还是滥竽充数都可以用辩证的方法去分析，越是深邃的作品越隐藏着广袤的信息来源，优秀的作品都无法一眼望穿，且需慢慢去品读。除了分析作品的灵感来源之外，还可以去揣摩画面的构成思路，如何搭配运用，如何融会贯通，同样的构成材质，如何转换成异样的造型结构，如狮身人面像与金字塔就是这样，相同的材质通过与生物或几何体的结合就可以创造出截然不同的人类文明。由此可以得出，具备正确的思维模式，找准素材，就可能成就一定的创造力。在原画设计中可以用来相互结合的元素品类繁多，所以饱满的创作激情则显得尤为重要，固执的创作思路只能磨合出中庸的作品，创意行业永远需要敏锐的触角，在大脑内壁一层层地凿开更广阔的天地，往血液中注入设计智慧，之后才是一次次的燃烧灵魂。

原画设计背离不了想象，于创作之前尽量脱离惰性，开拓出新的思路而后积极实践，去尝新，练就大脑非惯性的创作思维模式，抛弃了重蹈覆辙的设计习惯也就具备了创新和创意的前提。在一些即成的历史或现实题材中，有很多深入人心的角色或场景，也存在着本身独立的标准和特征，但是原画设计中屡次都是如出一辙的表现效果，就违背了创意的精神，冲破此类思维藩篱，更需励精图治地去寻找革新，突破以往。另外，对于概念相对含糊的事物则更需标新立异地去发掘，探索不同的表现基点，发掘不同的表现角度，若具备这样的创作精神，一定情况下，想象力将一泻千里。

2. 表现疲软

表现是继思维之后的重要步骤，思维始终需要落实在纸面上，无法实现的事物于设计来说都属于空谈。表现也是将理论转换为现实的一个过程。

在表现上达不到预期效果，直接与美术各方面的素养相关，也许是造型能力，也许是美术逻辑能力，或者色彩表现能力，还有理论基础，等等，这些因素都直接或间接地影响着艺术表现。造型能力是美术的基础课，它需要从石膏几何体的素描练习开始，历经静物、人像、风景等必经的进阶过程，再辅以默写形式的还原消化，才能在造型方面打下扎实的基础。虽然如今的电脑美术可以规避一些造型方面的欠缺，但是造型基础绝不可轻视，因为绘画的一切都是从造型开始，提高此项能力必须由基础着手，稳打稳扎，除了天赋异禀之外，别无捷径。

美术逻辑能力与各种构成息息相关，在原画设计中，通常遇到无从下笔或难以持续的情况，其实就是这方面的能力欠缺导致的。在创作时预期不足，没有根据地贸然下笔，就较难延续常规的构成思维，之后将漫无头绪。另一种情况则是思维上存在断层，缺乏逻辑性，无法有效地填补作品内的中空区域，因为在艺术创作的过程中，不可预料的因素是多重的，都要一一拆兑，填空补缺，才能促使画面节奏流畅。美术逻辑能力需要多方面的补充才能趋于圆满，包含造型结构的分析能力、审美判别能力、构成元素之间的衔接连贯能力，等等，是较为庞大的集体概念，此类能力的加强是一个逐步累积的过程，贯穿其中的是一点一滴的感悟。

色彩表现欠佳也是导致画面效果不理想的重要原因。色彩感觉直接反映出作者的心理和个性，色彩理解能力也对应着艺术感悟程度。人人都有自我的独特感观，与生俱来，不分长幼，颜色是吸引眼球的第一物质。在自然中，斑驳陆离的颜色根据规律自由组合，而在艺术作品里，需要通过艺术创造的构成规律去构筑一个新的色彩空间。色彩能力需要从临摹和分析自然形成的颜色组合开始，这是它的根源所在。一般情况下，绘画都是从写实

练习入手，优秀的写实作品就是通过萃取实体事物的颜色所构成。写实不等同于摄影，只是恰如其分地去反映事物相关的特征而已，虽然它属于基础要求，但基础绝非代表低端，这方面如同书法里的楷书和草书，启蒙始于楷书，以此为铺垫再拓展其他的方向，但是每个书种都是齐头并进的，只是门槛有高低，出现分先后。由此可得，写实也是一种艺术路线，只是运用了具象的表现手法，追求亦无止境。之后再说说类似"草书"的抽象化色彩表现，抽象来自于具象，抽象需通过具象来辅助解析，抽象的色彩表现简单地理解，其实就是将色彩构成简单化或复杂化，如黄种人的皮肤色彩，仅仅通过红黄两色去构成，就属于简单的处理方法，若是运用了一圈色谱的颜色去表现，而且过分的夸张非皮肤固有色环节，那么就是复杂化的抽象表现方式，也属于朦胧加放大的处理手段。综上，在原画设计中务必遵循写实路线的用色方法和规律，提高此方面的表现能力需勤加临摹和练习，再辅以反刍咀嚼，在抽象与具象的色彩表现形式之间，再架起贯通的桥梁，写实是本我，抽象是本真，融汇交集之后对色彩处理将更加有据可依。

还有一个表现上的问题也较为普遍，就是在理解了大型、大结构、大感觉、大效果并能落实于纸面之后，接下来可能会经历一段"瓶颈期"，主要体现在"无法细化"方面。"无法细化"是创作初级阶段的通病，主要原因有两点，一者是艺术表现上的思维细腻程度有待提升，另外则是对事物的理解尚未到位，其他则牵涉到更多的艺术修为范畴，在此不做多述。其实艺术是深入简出的，学会深入才能懂得简出，在原画设计中也是如此，不能局限于大效果，要学会用放大镜的方式观察和表现事物，将更深层次的结构和颜色挖掘出来，因为有些事物的特征恰恰得益于细节表现，当然，也要捋清主次顺序，这样才不至于被细节带入歧途，导致画面繁琐嘈杂。

3. 结构不合理

结构表述是原画设计中一个很重要的环节，是设计事物的"骨骼"所在。结构处理直接关系到玩家对游戏视觉的体验，如何让美术感觉新颖，减少相关结构逻辑方面的诟病，有时也是一个众说纷纭的问题。游戏美术本身就是属于创意类的艺术形式，太遵循常理则会导致呆板或平庸，只有在现实的基础上加以改造才能符合游戏美术的核心思想。既然有关创造，那么就牵涉到结构上的调整和夸张，或者是重组和升华。在结构组合上有实体和虚体两种元素，实体材质包含甚广，看得见、摸得着，石质、木材、皮肤、毛发都是此类。虚体则无固定形态，时刻都在变化，烟雾云霭就是虚体事物。如何将它们贯穿组合在一个整体的造型结构中，而成就为新的设计事物，这需要有一定的审美情趣、创造能力、艺术逻辑能力、常态物质认知与分析能力等等，欠缺其中任何一方面的考量，在实施过程中都会捉襟见肘，从而无法连通贯穿画面的整体气脉。

克服结构上的不合理，提升对结构的认知，都需不断完善自我修养，培养审美能力，提高判别能力，擅于汲取大众的优点，在大脑里储存和填充品类丰富的构建元素，以致于在创作中灵活运用，杜绝思维空白，勇于尝试，敢于求异，对任何作品都时时保持着分析和批判的意识。

再者，可以通过对实物的剖析，加强对事物合理性的理解，在角色方面则可通过了解骨骼的运动链接方式，肌肉的分布，各种生物在生理构造方面的差异，深层次一点，还需要考究生物的演变进化过程。当然，艺术不是科研，只需适可而止。在场景和建筑方面可以多加观摩大自然的各种变化，不同地域之间的形态构造，了解建筑的物理承重和空间规划，以及更多个性迥异的风土人情等等。这些都是从基础实物出发，再加反复研习，找到结构存在的规律以及成立的要点，才不会在设计上本末倒置而窘态百出。

结构在视觉上可分为大结构和小结构，以上主要是针对大结构而言，小结构也需按图索骥，放大处理，一一发掘，将每个小结构当成大结构去细化，就可以做到从宏观到微观都无懈可击，就像书法里的艺术准则，小字要当大字写，具备大字的气势，大字也要兼顾小字的微妙，这样才不会顾此失彼，从而忽略了用以构成大结构的小结构。关于大结构和小结构的定义，是一个相对的概念，只要区分出主次，符合画面节奏，突出要点就行。结构是设计中永恒的主题，能充分体现出艺术修养和设计逻辑能力，但要做到与其他方面相互融合，才能成就为真正的设计艺术。

4. 设计不流畅

在一些相对成型的作品中，设计方面的不流畅在大效果上较难发觉，它需由远而近，深入分析，在细察之后才会显露出来。不流畅也可称之为设计的断层，主要体现为条理不清晰，整体精神贯穿生硬，也包括视觉逻辑上的一些不合理因素。

常见的不流畅是因为在设计中一时蒙蔽，无法找到合适的走向，或者中间衔接环节唐突地选择了一些不恰当元素加以替代，而导致画面气息无法流通扩散。这与设计严谨性有关，与美术素养也难脱干系。不管是简约或繁复的原画设计都需谨慎对待，随意地敷衍处理任何一个细节都可能会导致设计无法贯穿精神而夭折，或者难以尽善尽美。此外便是自我认知不够，于原画设计练习忽略了一个循序渐进的过程，对一些表现难度较高或理解生疏的事物把握不当，以致无法形成整体画面的流畅性，不可规避地在其中混杂了一些难以相容的元素或结构，从而使画面可远观而不可细察，也减少了内涵。还有一种原因对画面的流畅性也有一定的负面影响，那就是对某种元素或结构情有独钟，以致在设计上无法自控地泛滥使用，点、线、面、圆、角、方都应根据主题配合运用，一味地滥用同类型元素未必有利于画面的整体感，反而会影响设计的流畅，这种手法略显偏执，需提升视觉高度，杜绝刚愎自用的创作性情。当然，设计不流畅还与审美素养相关，这素养分为主观和客观两个方面，主观审美关系到自身在艺术方面的修养和意识，必须通过日积月累去提升，主观审美能力欠缺将直接导致设计作品无论是色彩还是结构都会缺乏灵性或逻辑，难以从大局和细节去理顺画面的条理。另外，客观审美则是指无法从四个维度去审查反省，执拗地用第一视角且是唯一视角进行原画设计，这样的结果就像以管窥豹，无法做出正面和全面的解析，以致作品在流畅度上有一定局限，自然而然地就陷入了小众化的困境，形影相吊。

设计流畅性处理是从初级到进阶过程中必须面临的一个考验，就像基础绘画学习从临摹到实地写生，再到艺术创作一样，必须凭借平时一瓶一罐的积累，辅以对艺术理论的理解，才能在艺术创造上先从"有板有眼"再做到"游刃有余"。

5. 无依托

有位文学巨擘曾经说过，年青一代很容易将自己的创作热情误认为创作天赋，现在看来，这应该是一种普遍现象。映射到原画设计也是如此，因

为对游戏的陶醉，对幻想艺术的痴迷，免不了兴浓或技痒，小试牛刀之后的些许成果很容易带来思想上的蒙蔽。而其始终囿于混沌之中，特别是在门内和门外徘徊之时，这种现象的出现，除了个人原因外，也牵涉到周遭因素的影响。

正因为如此，在浮华背后，作品中屡屡显出根基不稳，较难读出文化或创意的情况，应声附和的元素运用不得当，也导致作品倾向平庸。也许这么说有些难理解，试想一下，创造都是根据现实本体而来，若对本体的原型缺乏了解，也没有领会和理解与本体相关的事物特征和本质，怎么能够依托本体去创作呢？这里说的本体就是创作的依托，本体分为实体和虚体，不过虚体也是根据实体而来，依附于实体存在，但是在理论上依然可以分为两类。实体很好理解，就是我们可以看到的一切事物，按葫芦画瓢，葫芦就是实体。虚体更倾向于中医学说中的"经络"，"经络"是看不见摸不着的，它代表着一些规则和定律。艺术与其他所有事物一样，都有各自不同的生息轨迹，艺术必须遵循自然法则，造型、色彩等都具备一些公认的构成规律，各种构成之间也相互牵连，忽略了法则就无从谈依托。如一味追求水墨效果的游戏画面，倘若对国画的精髓尚未理解，如何将水墨与游戏美术结合呢？

可见，对实体的不了解和对虚体的领会含糊，都会导致原画创作的无依托，无根据。捏造不等于创造，让作品能够扎根在实处，提高接受度，增加代入感，必须从这两个方面入手，对实体加以理解，对虚体多多消化。多看多想多领悟，之后的问题也就迎刃而解了。

6. 脱离事实

原画设计中，脱离事实是一个很严肃的问题。在遵循事实的各种游戏开发初期，就必须搜寻一些相关的真实材料，不管是实地考察还是翻阅文字记载，都可以成为创作的依据。如秦朝崇尚"水德"，碑铭四字一断，连军旗都是黑色的，而汉兴"火德"，乐府为五言，衣冠等皆为红色，清朝则以黄色为贵，切不可随意穿插互用，偷梁换柱，虽然说游戏这种文化产品主要是为了提供精神娱乐，但也不能误导大众，应尽量杜绝在游戏或其他文化作品中出现南辕北辙的情况，树立起正面的意识导向。

所以在创作时，应尽可能多参照相关的真实素材，找到实物依据。参考事实不代表通盘照搬，这样就遏制了创造精神，其过程需做优胜劣汰的甄别处理，找出一些能贴切反映出时代背景的元素加以艺术改造，对于模棱两可的事物酌情应用，而小众化的生僻元素或无代表性的"繁枝"则可选择舍弃，尽量做到抓大放小。参考史实和现实需抓准重点，契合主题，切勿搪塞一些风牛马不相及的其他事物进入设计作品，鱼龙混杂的结果将直接导致画面内容无章可循。如汉朝始有造纸，那么类似《秦殇》这样的游戏中，就应杜绝出现纸张，文字载体则需用竹木简或绢帛代替，因为从理论上来说，任何一种元素都有平等的创意潜质，所以遵循事实也不会阻碍到创意思维的发挥。另外，秦朝建筑与器皿所用的纹样较为粗犷，秉承于青铜工艺的装饰路线，据此，出现唐宋时期那样娇柔旖旎的线条或图案，则实为不妥。

综上所述，游戏美术虽然是可塑性极强的艺术形式，但也不能完全舍弃蓝本，不可一味地凭空捏造，否则在背离了创作规律的同时，也脱离了事实，这样的设计也只能称为镜中花、水中月了。

7. 缺乏时代感

原画作品在反映时代气息上可粗略地分为三个层面，时尚、通俗与滞后。时代感应该是原画设计中所要表述传达的其中一个方面，而且是极其重要的方面，属于艺术创作的精神面貌之一。艺术创作无论是内在涵义还是外在表象，都需应时应景，真正的艺术都是因所见或所思激发孵化而来，每个时代都有相应的艺术形式和载体，唐诗宋词，汉赋元曲，艺术归于潮流，也引领时代。所以游戏美术作为艺术的一个门类，同时打上了"新兴"、"创意"等烙印，更应具备时代感。

何为艺术的时代感？它就是符合当下审美，跟随和引领着时代的风向，也反映当前的一些具体思维模式或意识形态，是与时代齐驱并进的各种感觉和概念，时代感可以笼统概括，也可以定向说明。原画设计缺乏了时代感就很难自我定义，无法与现实世界达成共鸣，自酌自饮并非艺术创作的普世形态。时尚和潮流来自于身边的点点滴滴，于某些角度而言，属于审美修养的范畴，也映射出艺术与社会的融合程度。但是时代感并不完全等同于流行，建立和扎根在大众普遍意识基础上的事物方为流行，时代感则包含着更多的探索和展望。通俗的艺术作品往往貌不惊人而难触及灵魂，因为在创作中对事物认知平庸，无新意，或者缺乏独立的自我见解，所以很难用脱俗的思维和手法去重新诠释事物，或是深层次的进行剖析。创作若滞后于时代则更加不可取，也不可为，于文化创意理念上完全属于南辕北辙之道。

在游戏美术中，时代感并不只是表现当下的新鲜事物，也不是一味地追求推陈出新。真正的时代感是将游戏中所有通过美术表现出来的事物都赋予时代气息，将当今的价值观和世界观通过游戏艺术这个载体得以传扬，再通过创造摸索，扩展和延伸当下的精神风貌。艺术作品不管衍生于任何时代，能够从中品析出相应的时代背景和审美情趣，才能称之为真正的人文艺术，若在战乱年代谱写粉饰太平的文艺作品，总是显得有些不合时宜。

8. 画面无节奏

节奏在原画设计中的体现与绘画一样，都是反映画面各方面的视觉逻辑，或者是整体的气息和韵味。原画设计在节奏上存在一个略为特殊的方面，那就是有关游戏性的创意设计。设计反映出思维模式，也存在节奏一说，设计相关的节奏在以上一些有关原画设计构成方法中都有渗透，不再加以多叙。一般来说，画面的节奏主要指整体的起伏和呼应，也可以细分出造型结构、色彩运用、空间立体这三个大的方向。

空间节奏可以通过素描关系去理解，对于其中的黑白灰，若看成是抑扬顿挫的音符，便可从三维角度体会出空间的节奏，只有节奏的存在才能显现出景深和立体。所以在绘画表现的同时，不但要遵循明暗法则，更要用节奏的概念去指导实现画面的素描关系，这样在画面情感表现方面将会更加上乘，脱离刻板与教条。

色彩方面的节奏则显得更加深层次一些，色彩在表现出素描关系的前提下，再用其特有的魅力渲染出璀璨的世界，具备素描关系的同时，也需具

备色彩特有的节奏，它主要通过颜色间的交互、融合、对比、互补等作用而来，色彩产生的情感存在一定的不稳定性，造就的节奏效应也因人而异，但是这与素描关系一样，只有变化才能体现出节奏，至于如何变化，或者运用不同变化制造的异样效果，都是靠平时的积累而来，色彩是建立在理性基础上的感性气息，只有多体会多试验才能激发出更多的色彩内涵。

最后是造型结构方面的节奏，它主要体现在变化上，曲直方圆都属于这个范畴中的调控元素，检验造型结构上的节奏感可从大局入手，也可从细节上审视，因为变化是艺术创作中的中心思想，通过变化产生节奏，再从节奏中展现出不同事物的更多风貌。

后记

　　游戏美术是一门艺术，真正的艺术无法用逻辑思维去完整地解析和推理，很多时候都需具备抽象意识才能达到一定的高度和深度，抽象思维是一种心态，也是一种境界。若仅仅局限于工艺美术则可做到有据可循、有理可依，游戏美术不存在"野兽派"，也没有"印象派"，不过也不是1+1那么简单的逻辑模式，需具备具象思维和抽象思维两种能力，综合起来再转化成创意的果实，单纯的具象思维仅仅等同于照相机的成像原理，按部就班。游戏美术从表面上看，可认为是工艺美术的一种，是电子、娱乐、文化、创意、艺术的集结体，单纯从艺术角度去解析游戏美术及原画设计始终有些肤浅，需要利用这几方面的标尺去衡量，不同的时期也有不同的偏向和侧重。但仍然要以艺术为出发点，没有艺术的内在就不能称之为游戏美术，更无从谈及绘画类的原画设计。

　　在原画设计领域里做到"专业"二字，首先必须依赖艺术修养，之后才是其他的因素。艺术修养来源于潜能，还有内心深处的诉求，是否具备艺术细胞是先天决定的，先天的艺术细胞可以培育，而后天则赖以种植，这两者的发展方向也有抽象和具象的区别。天赋和潜能通常不可替代，在选择游戏美术及原画设计作为终身事业的同时，兼顾考量一些这方面的因素，显得尤为重要。虽然说"事在人为"，但是起点不同，过程和结果也将完全两样。在入门阶段就需对自身有一种客观审视的态度，配以孜孜以求的精神，才能得到较正面的反馈。游戏美术行业的入门和成才与不同地域、不同教育程度、不同家庭背景、不同的成长方式等都有密切关系，游戏毕竟是一种精神世界的产物，也可以体现出不同的意识形态，反映出世界观和人生观。

　　精神娱乐是人类社会不可或缺的组成部分，游戏作为精神娱乐的一种形式也将慢慢步入高端，整个产业链会愈加成熟，对研发者来说，需要具备的专业素质自然也将逐步提高。在未来的游戏美术及原画设计范畴里，将有更多细分的板块，可以是以游戏类型为依据，也可能因题材作区分，也就是说，未来的游戏美术及原画设计领域，将会更加专业化。适应行业专业化的进程需不断提高自身的职业素养，以满足市场需求，在这个过程中，需找准位置，激发出潜能。

　　游戏作为一种创意性的产业，少不了奇思妙想，但是创意很多时候都来自于积累，也就是说，在日常生活中对任何事物都需擅于去发掘和总结，汲取其中的美好，才能在创作中用新的视角去定位事物，用新的理念去诠释事物，这就是创意的过程。任何事物之间都有直接或间接的联系，这种联系也需用敏锐的触觉和嗅觉去猎取，找出事物之间的共性，不管是具象事物还是抽象概念，都可以给创作更多的灵感，让原画设计趋于圆满，更具逻辑性。

　　游戏美术在艺术设计相关行业中，对从业者整体素质要求相对高一些，如游戏宣传类的美术设计包含着平面设计的概念，游戏CG与影视动画属于同一范畴，原画设计与传统绘画又是一脉相承的，等等。可以说，游戏美术或多或少地涵盖了近乎所有的艺术设计内容，正因为如此，对相关美术设计行业的经验借鉴显得必不可少，而且游戏美术本身也需与时俱进，随着社会的变迁，思路也要有所转化，其他相关艺术设计行业也给了游戏美术更多的提携和帮助。总之，整个大行业内的相互借鉴和学习是至关重要的，与时代精神脱节了，游戏也难以成为真正的精神娱乐类产物。

　　最后，由于时间问题及能力方面的限制，也只能囫囵吞枣地草草成书，愿此书的繁文冗节和粗陋的画例能给游戏美术行业带来一点点帮助或启迪，也愿中国游戏行业能尽早脱离噪杂，减少恶性竞争，彼此包容，相濡以沫，给相互之间一个健康的发展环境。也许游戏事业的先机与我们无缘，但是可以好好把握切入的契机，望中国游戏人也能正视自身的使命和义务，为行业推进贡献出一份力量，让中国游戏能脱胎换骨，在国际上做到后来者居上，让中华文明通过游戏这个载体再次展现出民族的辉煌。

游戏艺术工厂系列教程 全9册 THE GAME ART FACTORY